捕捉星光的一千零一夜

星空摄影手记

—— 墨卿 毛亚东 著

U0125700

人民邮电出版社

北 京

图书在版编目（CIP）数据

捕捉星光的一千零一夜：星空摄影手记 / 墨卿，毛亚东著. -- 北京：人民邮电出版社，2024.6
ISBN 978-7-115-62217-4

Ⅰ. ①捕… Ⅱ. ①墨… ②毛… Ⅲ. ①天文摄影—摄影艺术 Ⅳ. ①J419.9

中国国家版本馆CIP数据核字(2023)第161446号

内 容 提 要

你有多久没有抬头仰望星空了呢？生活在城市中的我们和美丽的星空之间好像隔着一道屏障，但这不应该是我们不再仰望星空的理由。本书记录了墨卿、毛亚东两位星空摄影师多年的拍星历程，包含银河、流星雨、日食、月食、彗星、极光等丰富的星空摄影主题。本书收录了大量精美的星空摄影作品，通过讲述这些作品的拍摄经历，让读者一起体会星空的魅力。同时，书中也包含大量专业的星空观察、拍摄贴士，旨在帮助读者了解并拍摄这些天文元素和现象。

本书适合星空爱好者、星空摄影爱好者、旅游爱好者阅读。

◆ 著　　　　墨　卿　毛亚东
　　责任编辑　白一帆
　　责任印制　周昇亮

◆ 人民邮电出版社出版发行　　北京市丰台区成寿寺路 11 号
　　邮编 100164　电子邮件 315@ptpress.com.cn
　　网址 https://www.ptpress.com.cn
　　北京九天鸿程印刷有限责任公司印刷

◆ 开本：787×1092　1/20
　　印张：14　　　　　　　　　2024 年 6 月第 1 版
　　字数：378 千字　　　　　　2024 年 6 月北京第 1 次印刷

定价：118.00 元
读者服务热线：(010)81055296　印装质量热线：(010)81055316
反盗版热线：(010)81055315
广告经营许可证：京东市监广登字 20170147 号

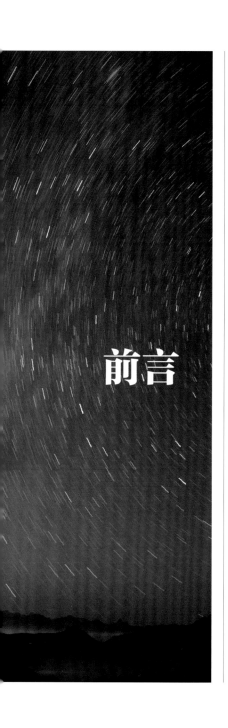

前言

黎明之前的黑暗，总是让人难熬，因为这是一天之中最冷的时候，也是我最容易犯困的时候，同时孤独感也一直伴随着我。幸好，这次有人做伴。

为了挨过这一天中最为难熬的时刻，我们都说起了自己为何会选择拍星这条道路。

我第一次仰望星空，是在 2013 年的冬季，当时我被公司派往雅安当设计工代，有天晚上同事邀请我一起去一趟不远的牛背山。当夜幕降临，太阳被满天的繁星所取代。我一抬头，就被眼前这片星空深深震撼了。这对于在城市长大并且几乎从未出过远门的我来说绝对是不曾见过的景色。我当时的第一反应就是用手上的相机将眼前的美景记录下来，可是对于当时一直把单反相机当傻瓜相机用的我来说，这件事非常难！所幸山上还有信号，我匆忙用手机查询如何拍摄，然后拍下了人生中的第一张星空照片，也就是从这时开始，我决心要拍出令自己满意的星空照片。

可是事情远没有我想象的那么简单。起初，我以为坐在窗台前、喝着咖啡、听着小曲儿就能够结束一天的拍摄，但后来我所经历的一切却跟当初所想完全不同。

我渐渐知道了拍摄星空的艰辛，但这更加坚定了我拍摄的意志。

我记得第一次在牛背山看到的星空带给我的震撼；我也记得第一次在泸沽湖拍到的银河受到锦字（我的好友）赞许带给我的喜悦；我还记得在茶卡盐湖冻得直打哆嗦但每当复述当时的窘境时脸上的微笑；我更记得第一次上马蜂窝首页后彻夜难眠的滋味。或许这些刻骨铭心的记忆，才是我前行的动力吧。

推荐语

习惯了城市里的高楼、办公室里的计算机和沙发上的手机，我们几乎忘记了要抬头欣赏暗夜里的星光。翻开这本书，宇宙的美丽在这些精美的星空图片中展现，吸引着你拿起相机去追逐闪烁繁星。

——第二十届 PSAChina 国际摄影大赛最高奖得主、《中国国家天文》供稿人

徐可意

跟随墨卿和毛亚东的文字，我也回忆起了和他们一起"追星"的日子。在戈壁滩上仰望星空，广袤的大地上，小小的人儿与一闪一闪的星星，这是相隔了几个光年的对望。

——天文摄影师、北京天文馆 2019 天文摄影师大赛"夜空之美"组一等奖得主，其作品 5 次登上 NASA APOD 天文每日一图

张敬宜

墨卿和毛亚东用这本书将璀璨的星空带到了我们面前。看着书中的图片，就仿佛和他们一起站在那片星空下，听他们将探索的故事、天文的知识和摄影的技巧娓娓道来。

——职业风景摄影师、国家地理摄影大赛全球大奖得主

储卫民

这本书除了作为星空图片鉴赏类图书，其中的贴士栏目也能够为一些星空摄影爱好者和初学者提供很多建议，让他们在欣赏星空的同时，学到一些前辈的经验，开启自己的"追星"之旅。

——8KRAW 创始人、星空摄影师、航拍师、延时摄影师

王源宗

居住在城市里，很少看到夜空中璀璨的星星，这本书为我们展示的夜晚并不是灰暗的，星空璀璨夺目，浪漫又富于变化。星空似乎有一种魔力，吸引着你去追寻。

——星空摄影师、夜空中国召集人、果壳网主笔

steed

追逐星空的过程，不一定都是圆满的，也会有遗憾，而正是这些遗憾，让每一次和星空的相遇都显得弥足珍贵。在墨卿和毛亚东创作的这本书里，我感受到了拍摄星空的那种"开盲盒"的感觉，刺激又兴奋。书中的这些图片都是每次长途跋涉后自然的馈赠。

——风光摄影师、视觉中国签约摄影师、新华社"寻找中国之美"特约摄影师

严磊

通过这本书，我们可以欣赏一幅幅精美高清的图片，透过文字，沿着墨卿和毛亚东的"追星"足迹，一起仰望星空。

——星空摄影师

叶梓颐

这本书让人感觉星空摄影其实离我们并不远。在星空摄影之中，除了繁星闪烁的夜空外，还有日出和日落。我们每天都在经历这样的日月交替，斗转星移，却时常忽略它们。这本书里精美的图片，让人恍然大悟——原来美一直在我们周围。

——适马中国影像大使、中国天文摄影师大赛冠军、2017—2022 年入围格林尼治皇家博物馆年度天文摄影师大赛

苏铁

目录

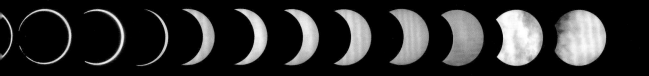

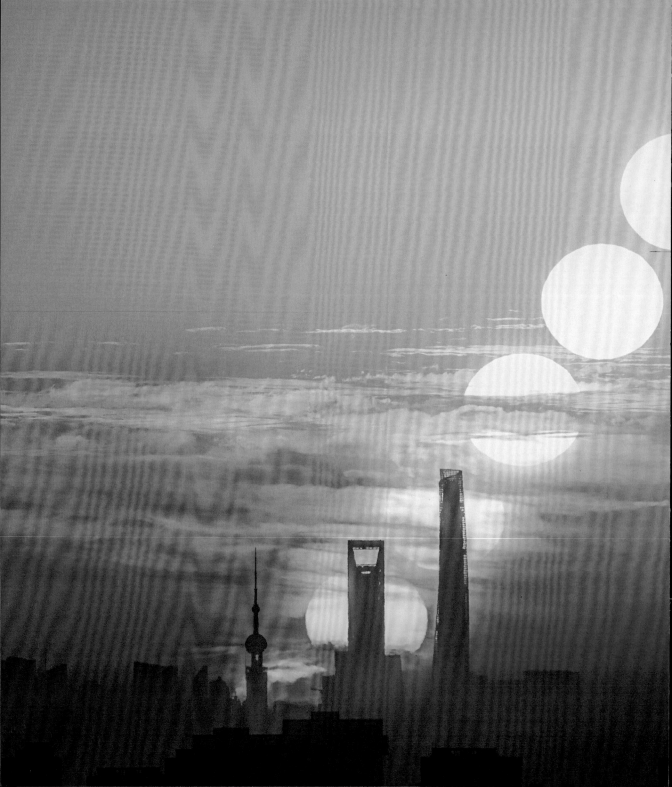

第 1 章

追光逐影

> 你还记得第一次看到星空时的心情吗？"当我踏上"追星"的旅途后，很多人都这样问过我。也许是时间太久远，我需要认真地思考才能回答这个问题。

对于一个从小在城市里长大并且从未仔细观察过星空的孩子来说，第一次看到星空的震撼依旧是那么真实与难忘。我依旧记得第一次登上高原的忐忑（虽然牛背山的海拔不过 3600 多米），以及看到满天繁星的激动。尽管对于把"追星"作为平常事的我来说，星空已经成为司空见惯的存在，但每每回想起第一次看到星空，我的心中仍会泛起涟漪。

第一次在山顶上看着满天星辰，看着横跨天际的银河，我热泪盈眶。这究竟是为什么呢。大概是因为震撼吧。宇宙那么大，我们不过是一颗小小星球上的尘埃。"追星"人也有这样感性的时刻，正是因为能够体会到"哀吾生之须臾，羡长江之无穷"，才更加想要在有限的生命中尽可能多地看看不一样的风景，收获不同的体验。这也是我一次又一次启程的动力所在。

1.1　其实我们的故事早已开始

▼ 它是会像火星营地般绚丽

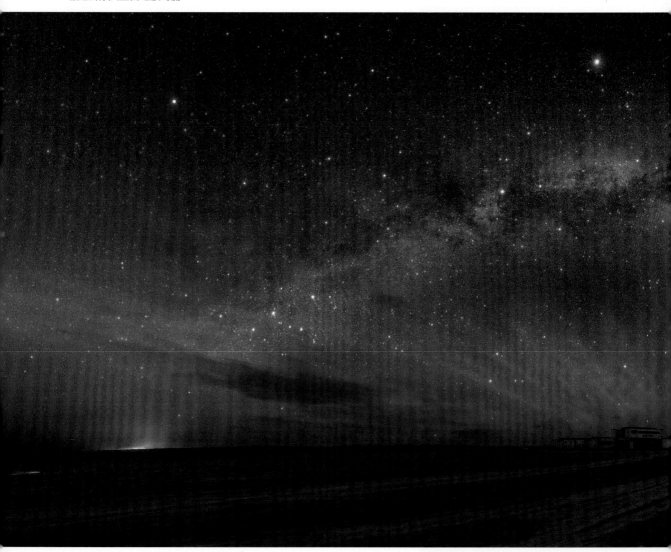

1.1.1 这是一次"蓄谋已久"的旅程

 我对甘南的洛克之路抱有非常大的期待,探索甘南这片秘境我在 2020 年夏天就已做好规划,却由于种种原因未能成行。我也曾想象过洛克之路的样子,它是会像火星营地般绚丽,还是会像川西般守候着猎户座与月亮同辉?我终于要踏上这片土地,这次"蓄谋已久"的旅程终于要成为现实了。

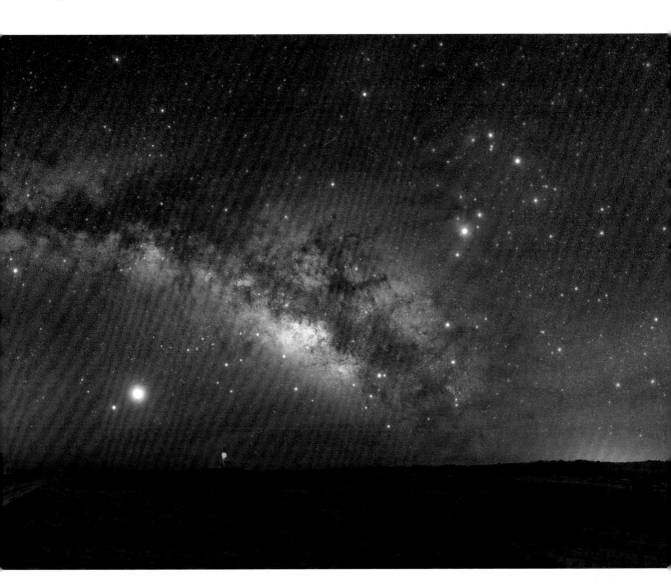

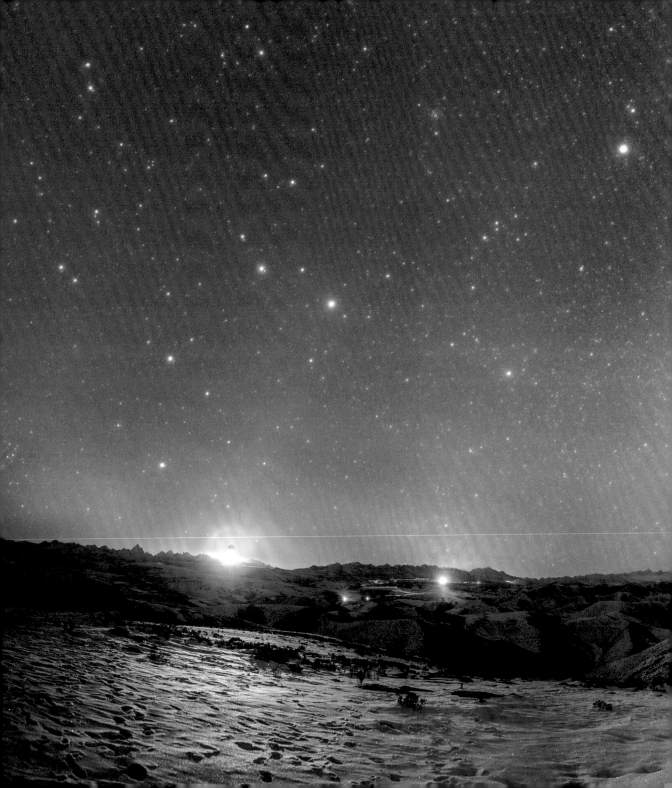

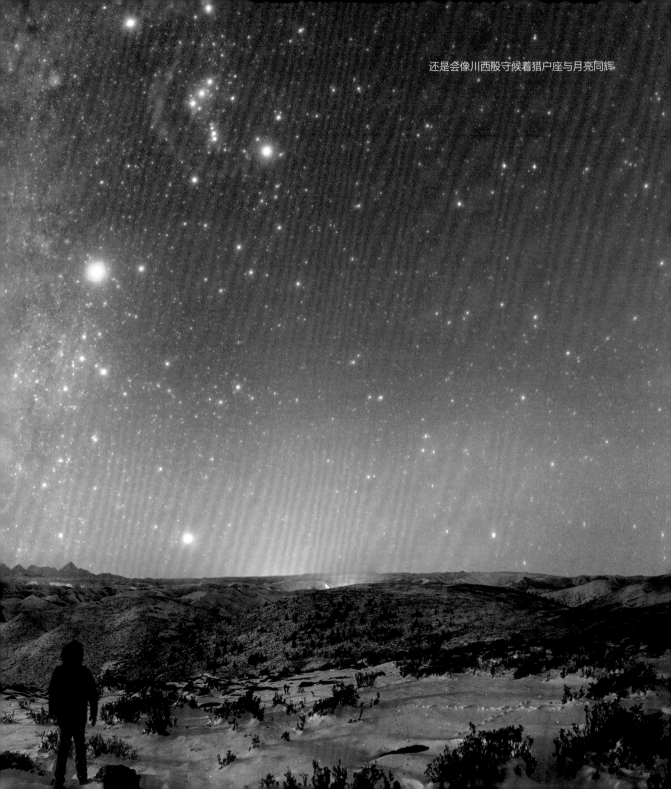

还是会像川西般守候着猎户座与月亮同辉

1.1.2 星空摄影师的旅行远比你想象的复杂

或许你羡慕我们说走就走，以为随心出发、轻装上路是我们最真实的写照，但是星空摄影师的旅行准备远比你想象的复杂。我们出行前先要判断这段时间是否能够拍摄到璀璨的星空。有个词叫"月明星稀"，意思是当月亮高悬在空中的时候，星星就显得稀疏了。判断月相是星空摄影师最基础也是极为重要的技能之一，所幸农历这种历法为我们节省了非常多的力气，我们只需要保证拍摄时间是在农历二十五至次月初五，在这段时间拍摄星空通常不会受到过多的月光的干扰。

星空 **贴士**
摄影

在规划星空摄影之前一定要知道对应的月相。当月亮处于满月附近的时候，是非常不利于星空摄影的。也就是说，农历十五前后10天都不适合进行星空摄影，需要规避。

有明亮月光时是看不到太多星星的 ▶

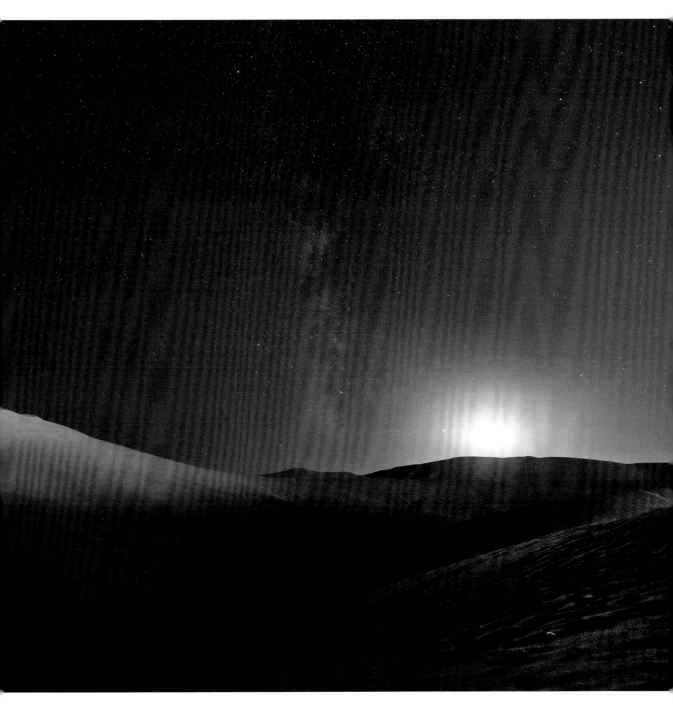

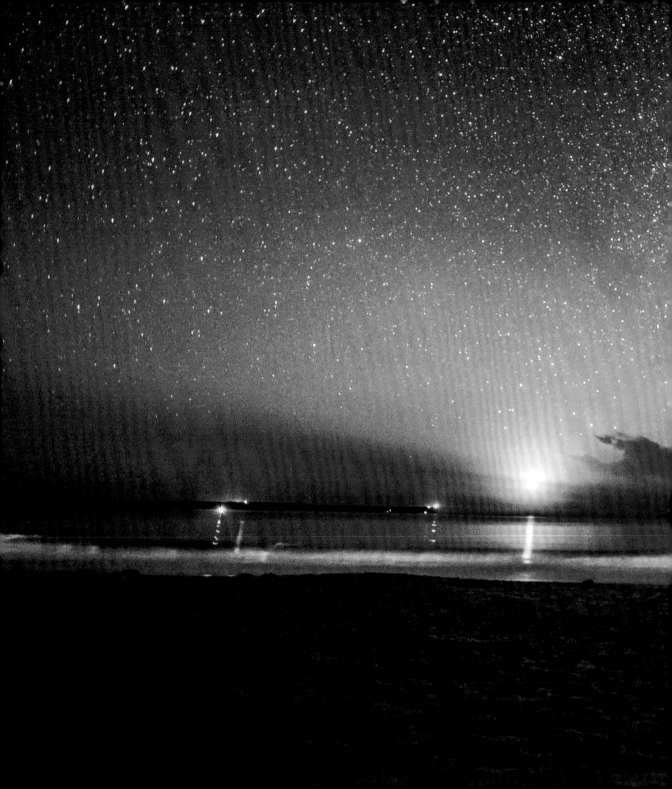

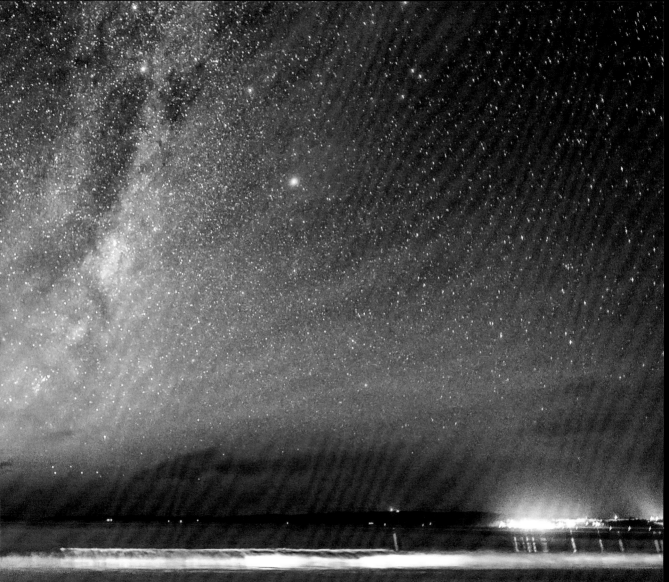

每一次旅程都非常珍贵，不仅仅因为它难于准备，更因为我们会看到难以预料的美景。摄影师是一群非常"贪心"的人，为了抓住这些拍摄机会，他们会携带大量的摄影设备，基本上算是"饱和式"拍摄。"书到用时方恨少"，对于摄影师们来说，可以改成"摄影设备到用时才恨少"。面对转瞬即逝的风景，摄影师们总是想要全方位、多角度地记录，拍了照片还想拍视频，拍了视频还想进行延时摄影，甚至有时还会用无人机去追求更特别的视角。

潇洒旅行可能是大多数人对星空摄影师的印象，但我们总是身处"眼睛在天堂，身体在地狱"的高海拔地区，即便是在酷热的夏季，这些地方的气温到了深夜也会降到5～10℃。因此，我们除了要携带拍摄星空所需要的大量摄影设备，还要带上防寒保暖的衣物。一次旅程每人可能要携带重达30多千克的装备，再加上帐篷、食物、水等必要生存物资，重量只增不减。

星空摄影 贴士

对于星空摄影而言，相机最好选择全画幅相机，而镜头方面，超广角、大光圈的镜头对于一次成片的星空摄影作品尤为重要。

▼ 大量的摄影设备将是一次拍摄的有力保障

在我还没有为星空摄影"走火入魔"时，走到哪儿玩到哪儿才是我奉行的圭臬，但当一切跟星空摄影沾边之后，我就不再随心所欲。作为星空摄影师，我们在出发之前需要利用软件、卫星图、地形图等一切能利用的手段进行拍摄环境的模拟，甚至对每天几点到达哪里、进行何种拍摄也要做到心中有数。除此之外，对天气也要进行考量，以准确地预测某个夜晚是否晴朗，这样才能拍到自己想要的画面。有人开玩笑说每一位星空摄影师都上知天文下知地理，打开云图就能预测天气，放下帐篷就能"安营扎寨"。

或许你听到这里，已经感觉到作为星空摄影师是多么需要具备较强的抗压能力，可是我们早就习以为常，我们所需要担心的，仅仅是旅途中不可预测的变数……

 贴士

星空摄影师的另一个法宝，就是手机中的各类 App，这些 App 包括 Windy、卫星地图、巧摄等，它们为星空摄影师规划一次星空拍摄提供了非常重要的前期技术支持。

▼ 利用软件模拟拍摄环境

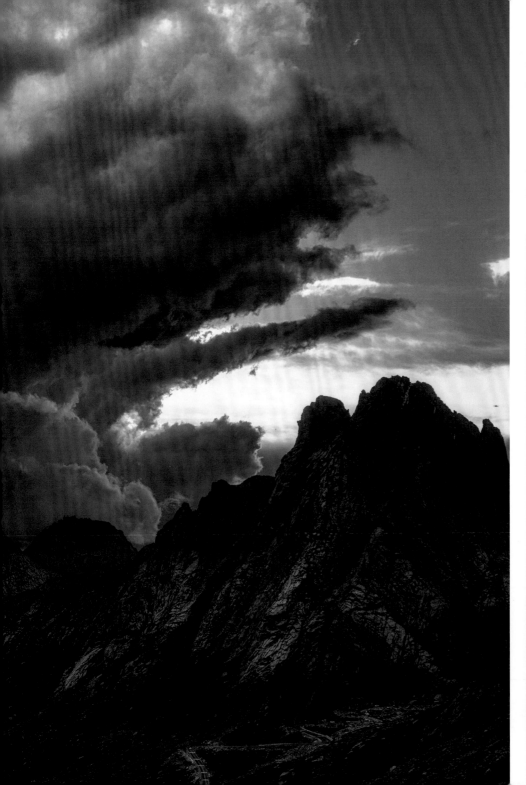

◀ 甘南秘境在阴雨之中更显神秘

▼ 暮色初现，远处的天与地相接

1.2　追寻着太阳的脚步

　　终于，到了约定之日，我们顺利会合，一起踏上这次追逐星空的旅程。甘南没有辜负我们的期待，这里遍布着魔界魅影，山峦、石笋、峭壁遍布这片土地，这在中国境内算是独有的一份。虽说甘南在阴雨之中更显神秘，但我们还是期待着能有放晴的几天，让我们一睹它完整的容颜。

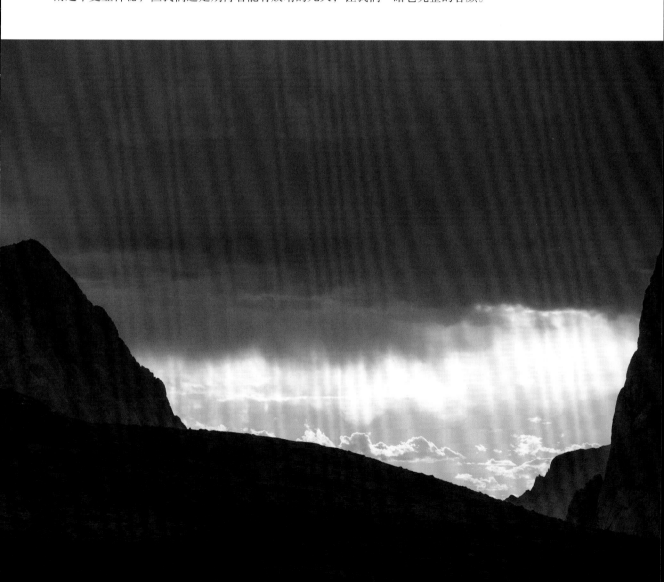

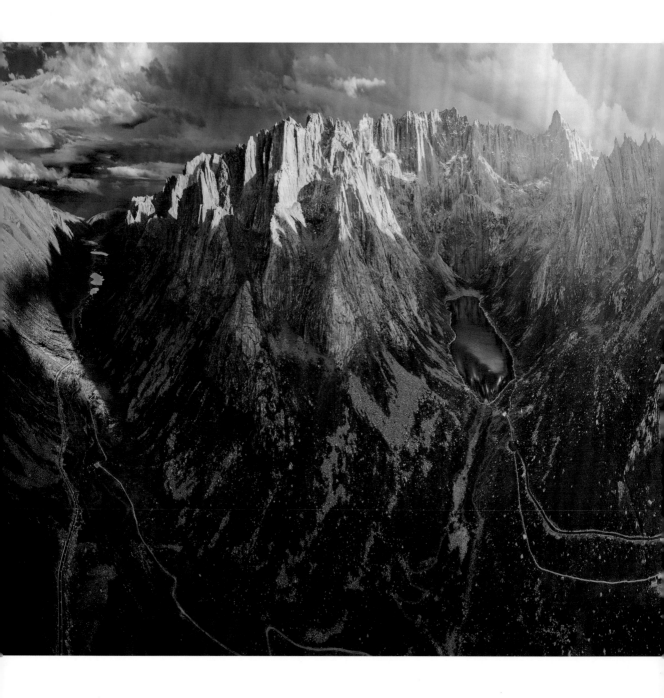

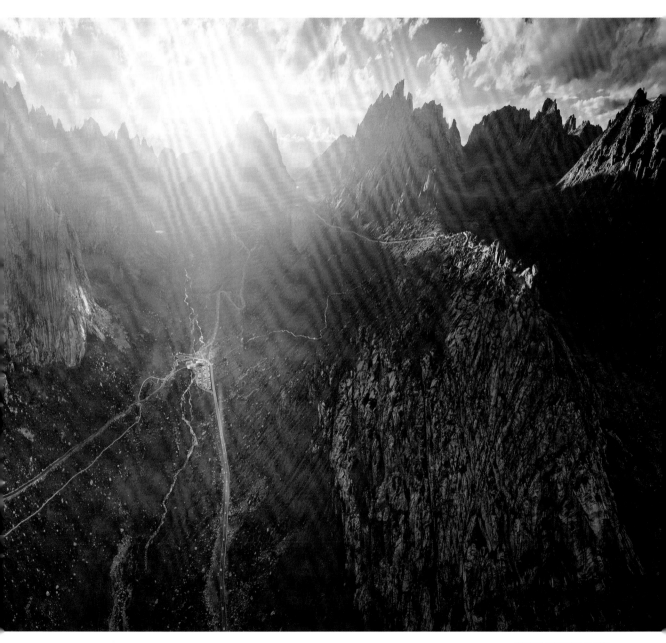

▲ 莲宝叶则的魔幻日落

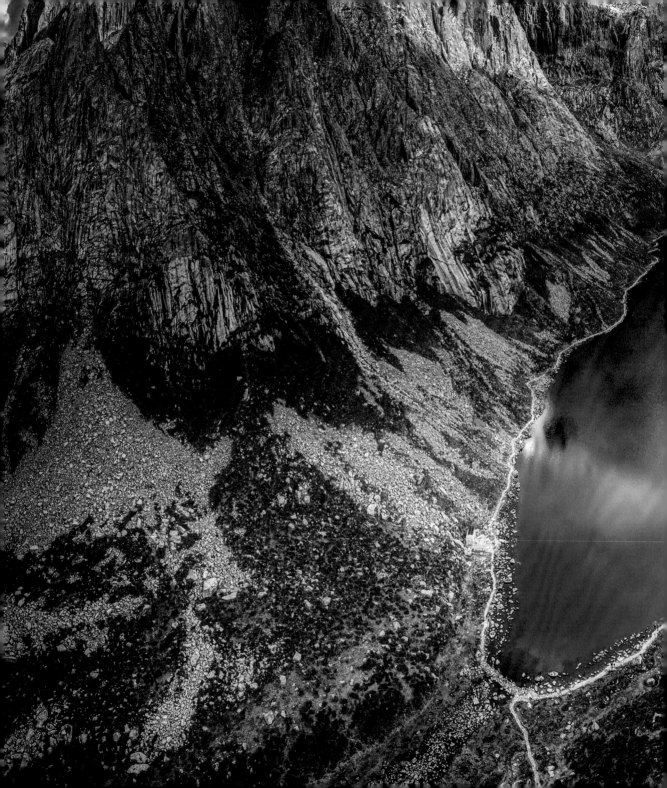

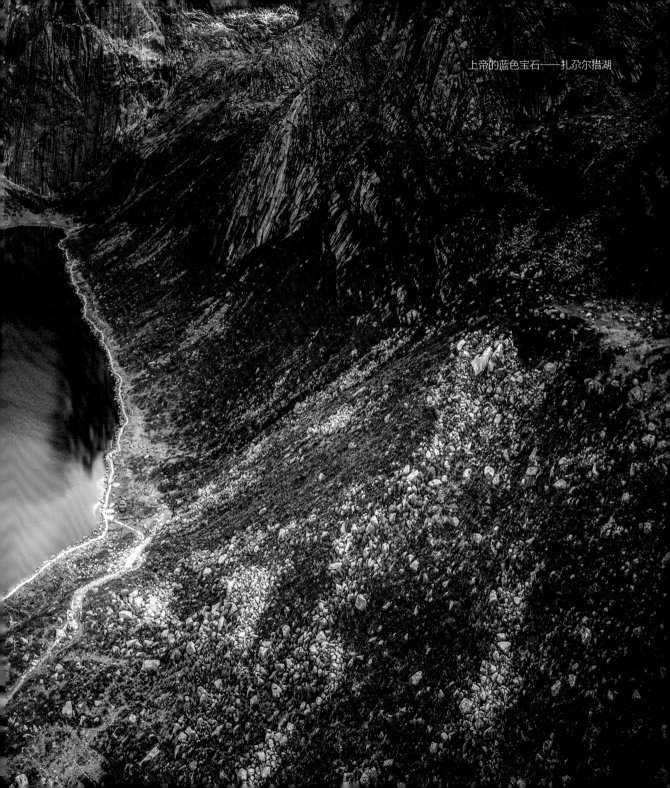
上帝的蓝色宝石——扎尕尔措湖

星空摄影师的"主战场"虽然在夜晚，但我们这群"夜猫子"其实非常贪心，不会放过白天任何一个光线完美的瞬间。当金色的阳光洒向大地的时候，我们也会享受这难得的黄金时间，追逐星空的人在这时就成了追逐阳光的人。

　　我们在洛克之路上的这天整片土地都沐浴在阳光之下，不出意外，这天会有很好看的日落时刻。但山区的天气是那样变化多端，当我们到达山顶时，乌云却布满了天空。"难道今天又会像那次在乌兰布统一样吗？"我不由得想起在内蒙古经历的事情。

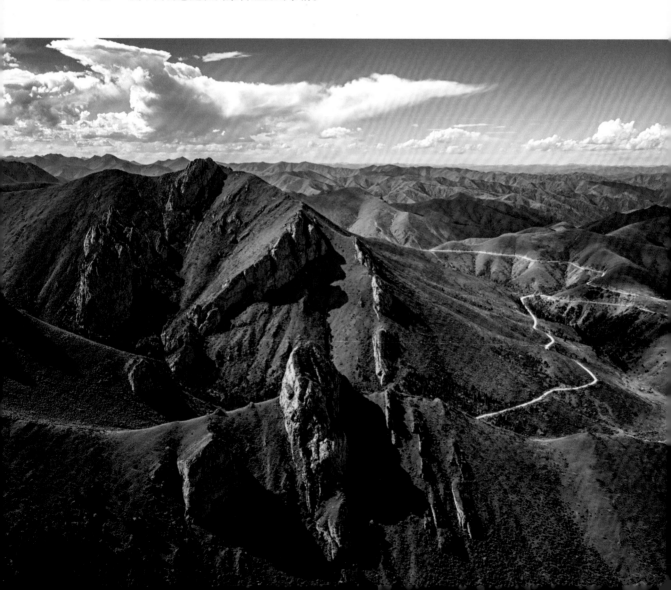

▶ 在乌云即将笼罩
天空之前

▼ 在某种意义上
我们也是追逐阳
光的人

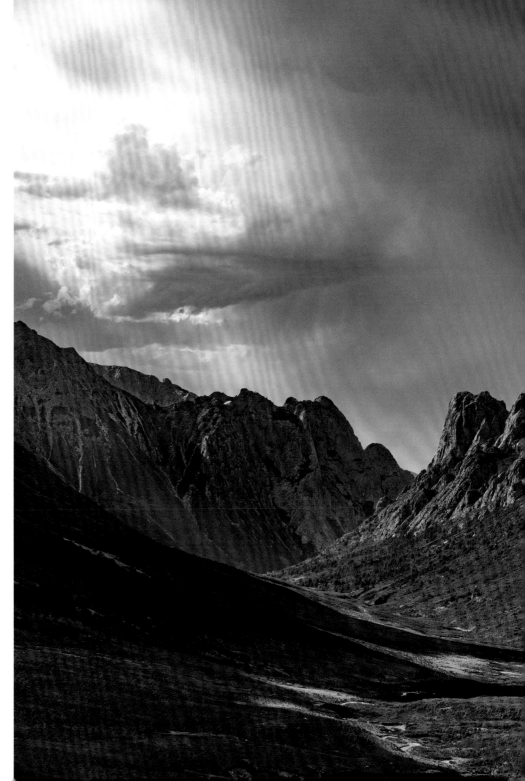

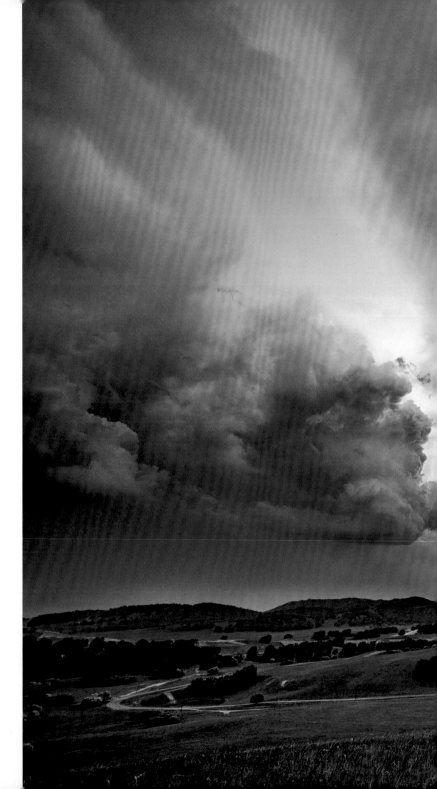

那是 2020 年的端午节，我来到内蒙古乌兰布统去寻找那片纯净的星空，但到达目的地后，整片天空都被乌云所笼罩。正当我准备放弃的时候，日落方向的云渐渐散去，我抱着试一试的心态架好相机，拍下了这样一张未曾想到的"冰火两重天"的照片：左边依旧被乌云覆盖，呈现出深邃的蓝绿色，而右边被落日渲染成红色，二者相互碰撞，形成了这绝美的"冰与火之歌"。我本以为那只是一次再简单不过甚至不会带来任何惊喜的日落，却被这冷暖的碰撞所震撼。此刻，虽然不知道这大片的乌云能否在夜晚散去，但即便夜晚毫无星光，这番景象也已经能够让我满心欢喜。今天已经有所收获，何必计较后面的未知呢？往往美景就是在那一刻的坚持下意想不到的收获，虽然它可能不是你最初想要的，却可能带来不一样的惊喜。

"冰与火之歌" ▶

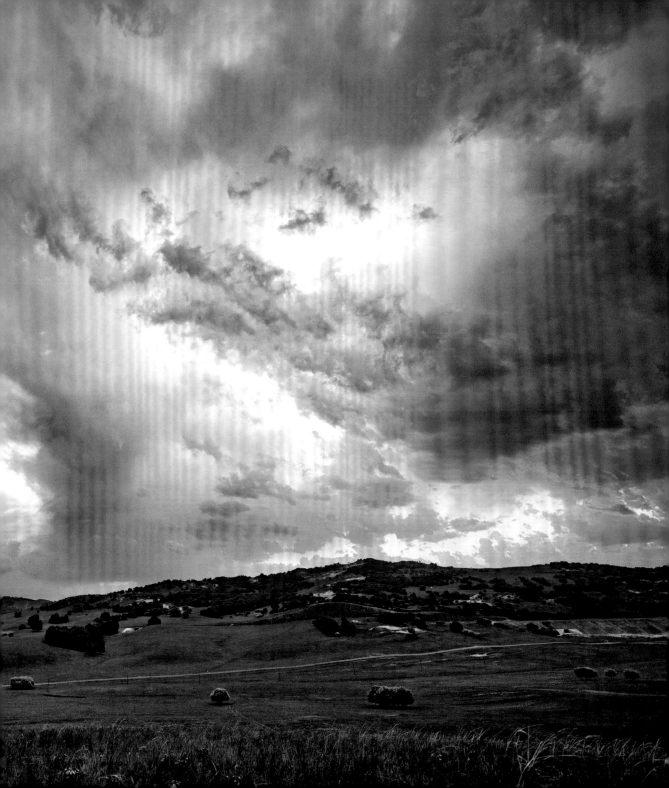

很多人说风光摄影师都不眠不休，像冷酷无情的"摄影"机器。晚上，我们能在 −30℃ 的山顶站一整夜拍星空，白天还能面不改色地追寻火烧云和炽热的太阳。我一度认为我们的心脏带有核动力装置，毛老师也有过类似的经历，他说着，打开了手机上的这张日落照片。

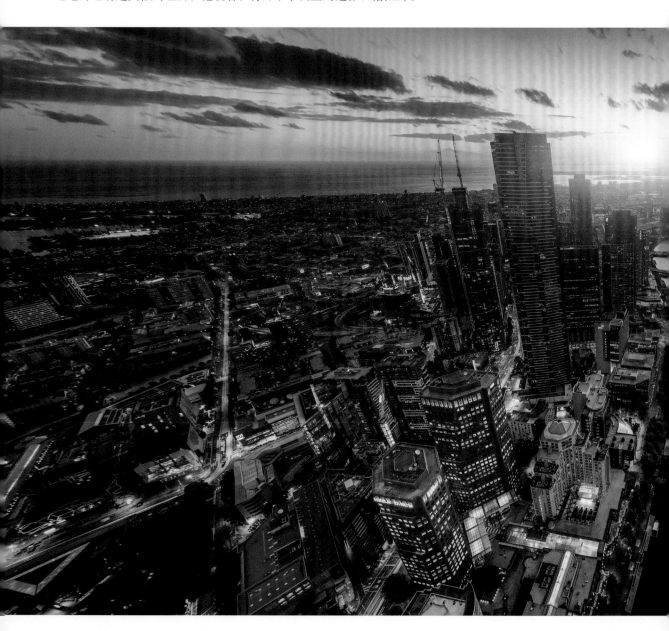

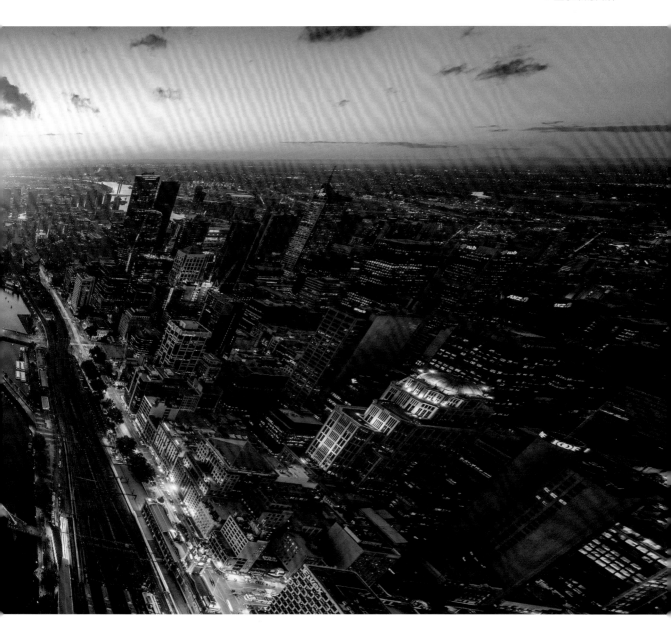

　　无论在城市还是在野外，日出、日落都是我们经常拍摄的内容，比如新西兰努盖特角灯塔的日出和墨尔本的日落，像这种角度绝妙、给他留下深刻印象的日出更是少之又少。我看过很多北京的摄影师拍的中国尊的日出，但却没怎么见过上海陆家嘴的日出悬日。我想可能是因为北京郊外有足够高的山，距离中国尊又足够远，天气好的时候很容易拍到悬日的画面；而在上海很难找到地理位置合适的拍摄地点，即使找到了这样的地点仍然需要碰运气，再加上上海气候湿润，空气干扰比较明显。2021 年，我在机缘巧合下与一位上海的朋友相识，发现在他们家楼上可以看到依次错开、从低到高排列的 3 栋摩天大楼。心中的火苗重新燃起，在那之后，我们一起规划了多次拍摄活动，但始终没有找到合适的机会。

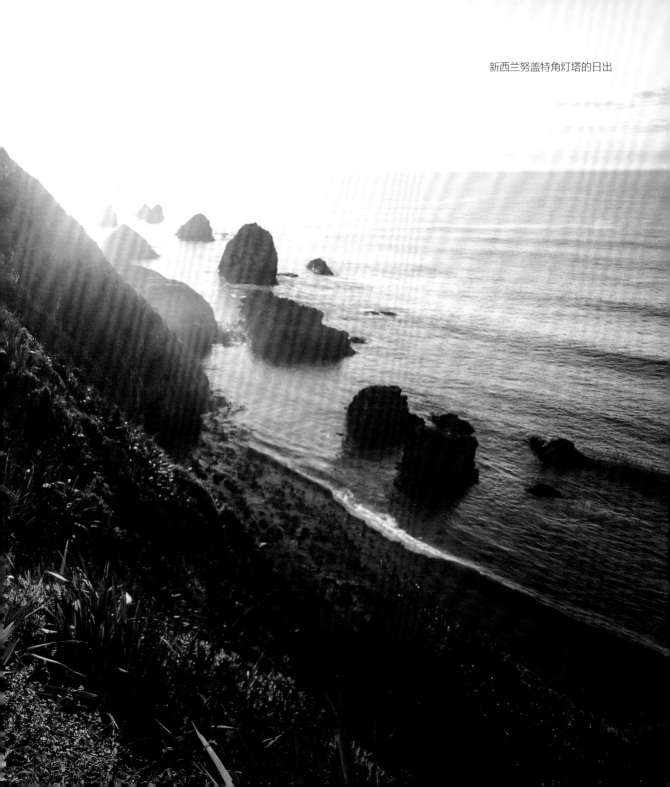
新西兰努盖特角灯塔的日出

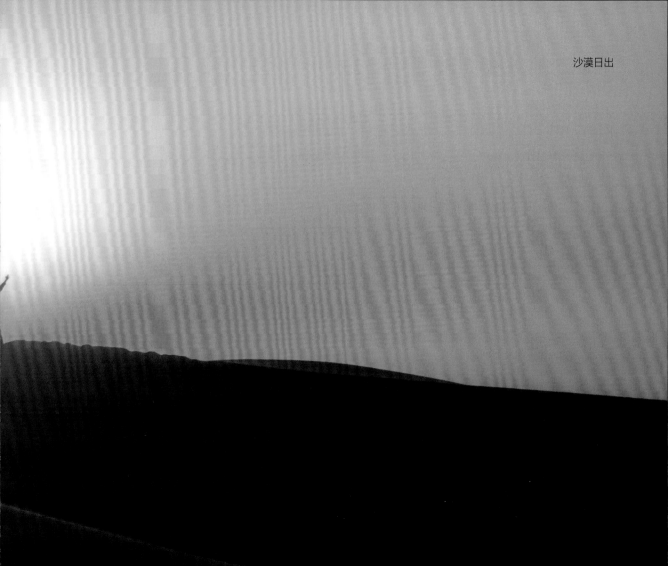

沙漠日出

直到 2021 年的 11 月底，我们终于等来了适合拍摄的日子。那是一个寒冷的清晨，凌晨 3 点不到我们就蹲守在楼顶。那天天气十分好，晴朗的夜空中猎户座清晰可见，腰带上的 3 颗星星闪烁着，仿佛预示着耀眼的日出。然而，就在天边已经微微泛红、晨光浮现时，可能是温度变化导致了水汽的凝结，接近地平线的地方开始变得模糊，是起雾了。难道今天又要功亏一篑吗？最后可能是太阳听到了我们的"召唤"，它释放出光芒，从地平线上逐渐升起。就这样，一张又一张，我记下了太阳横穿上海陆家嘴"三件套"的完整过程，也就有了下面这张难得的作品。

贴士

当面向太阳拍摄时，一定要注意保护眼睛，不可直视太阳，同时要尽量避免使用焦距过长的镜头直接拍摄太阳，以免灼伤相机的感光元件，可以采用减光镜或巴德膜保护相机和镜头。

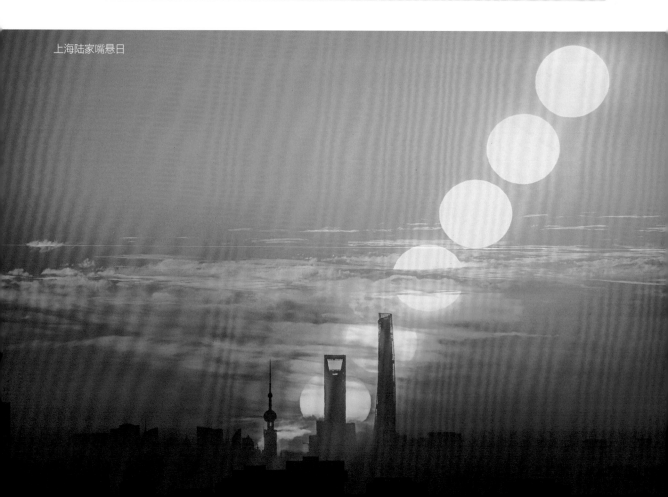

上海陆家嘴悬日

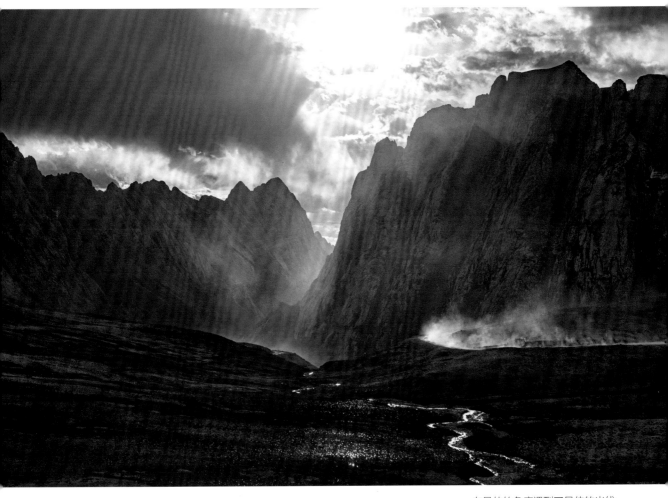

▲ 在最佳的角度遇到了最佳的光线

　　我听得入了迷，不知是否是我们的自嘲产生了某种效应，幸运女神眷顾了我们。在即将下山时，天边开了一个云洞，而且那恰巧是太阳所在的方向。当我们越过重重山峦，将要接近扎尕那的时候，阳光倾泻而下，将山体照亮，一眼望去，那些山体更显巍峨，两山之间的天空仿佛是一只凤凰，正在寻找它降落后的栖息之地。远处从峡谷而来的车辆卷起阵阵沙尘，这些沙尘在阳光的照耀下仿佛是探索这片土地的先驱者留下的痕迹，与由远及近被阳光照亮的河流相呼应。在最佳的角度遇到了最佳的光线，最美的景色也不过如此吧！

稍做停留后我们就驶出了洛克之路，尽管一路上颠簸不断，但我们都意犹未尽，试图继续记录光与景融为一体的时刻。摄影本就是一门用光的艺术，摄影师对太阳的追逐也源自对光的敏感和向往。在一路回望、一路留恋的过程中，橙黄色的阳光再次洒在扎尕那兀立的山峰上，整个山顶都笼罩在一片静谧又温暖的橙黄色中。此刻乌云还是没有散去，但这画面已深深留在脑海中。

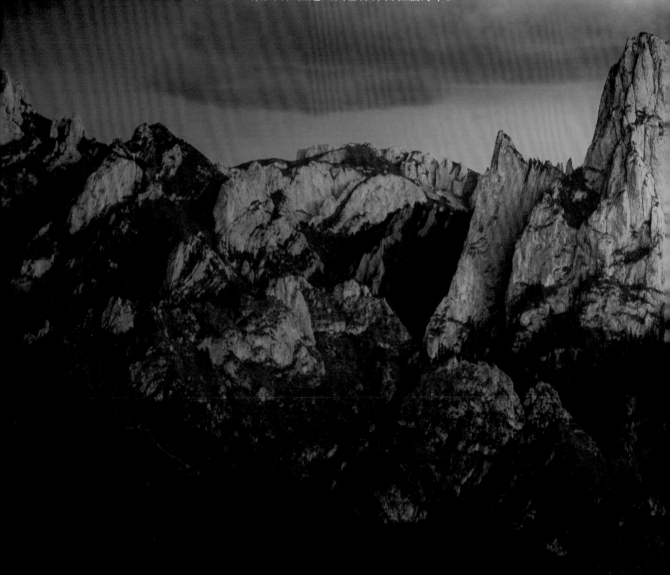

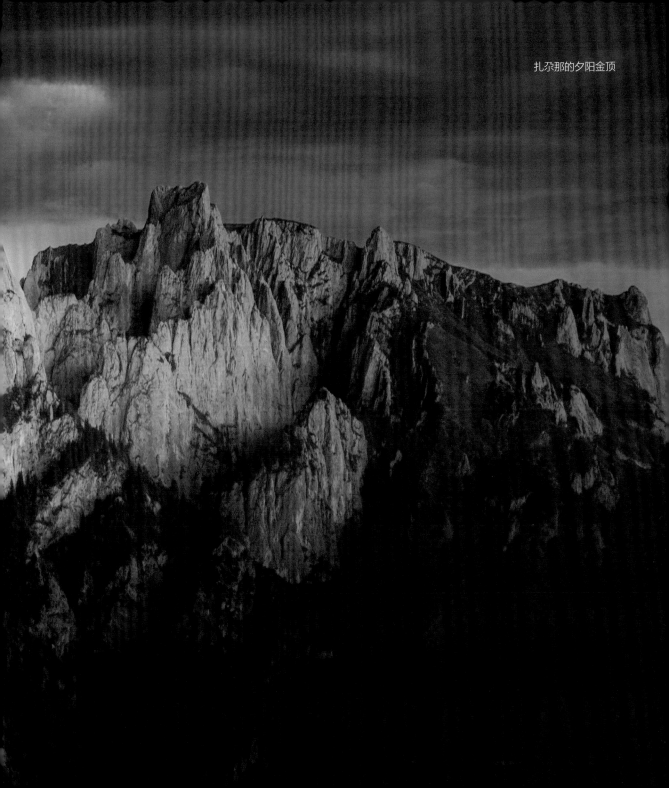
扎尕那的夕阳金顶

白石崖的余晖

1.3 天空中的女神降临

"看来今天是不可能看到维纳斯带了。"在拍摄完日落峡谷之后,我这样感叹道。维纳斯带是发生在高纬度地区的自然现象,只有在晴朗无云且有许多尘埃的日出之前和日落之后才可能发生。我见过的最为壮观的一次维纳斯带发生在新疆的喀纳斯。冬季的新疆在我的记忆中总是伴随着风雪和寒冷,但那次,一路上虽然时有风雪,但雪下得十分轻柔,这让我不再惧怕之前听闻的风雪无情。在路上时不时还能见到林中的"精灵",这让我即便在车中也依然贪恋外面的风景。

▼ 在喀纳斯遇到的"林中精灵"

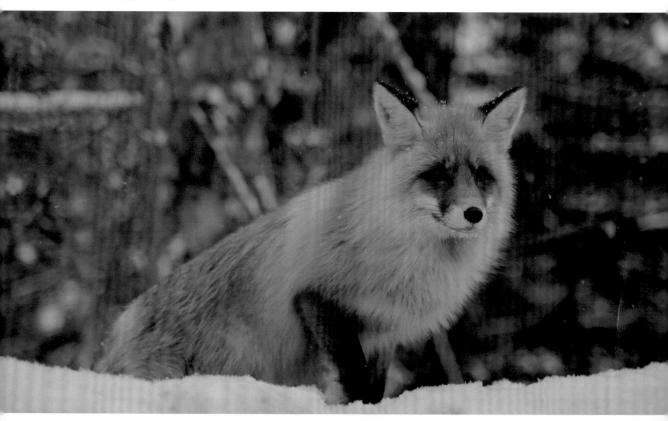

谁知，大自然给的惊喜并不止于此，第二天傍晚拍摄火烧云无望的我，却看到了这玫瑰色的天空。

被天空中的尘埃所反射形成的粉红色光弧，是太阳留给人间纯净且轻柔的颜色，仿佛纯洁的少女，而下方的蓝色光带其实就是地球的影子。只有在纯净的天空中，在那些在肉眼可见的微小粒子的作用下，这样的场景才能显现，我们也终能在此天地中望见让我们繁衍生息的地球的一隅，这是多么神奇的一件事。

贴士

最容易看到维纳斯带的时间是晴朗无云但有许多尘埃的日落之后，暮光投射至东方的天空后，被大气中的尘埃反射形成淡淡的粉红色光弧。

▼ 玫瑰色的天空在冰雪世界的映衬下更显妩媚

说到维纳斯带，毛老师回想起他曾无意间拍摄到一些照片。

在阿拉善左旗的公路上，一望无尽的戈壁荒凉无趣，一眼就可以看到地平线。这时一轮残月缓缓落下，就这样打破了沉寂的画面。残月在渐变的天幕下肆意滑行，就好像正在上演一场华丽的演出。随着残月落下，夜晚愈加漆黑，此时一辆装有红色尾灯的汽车闯入画面，在弯曲的公路上留下了一抹弧线，直到公路尽头。

▼ 维纳斯带中温柔的月落

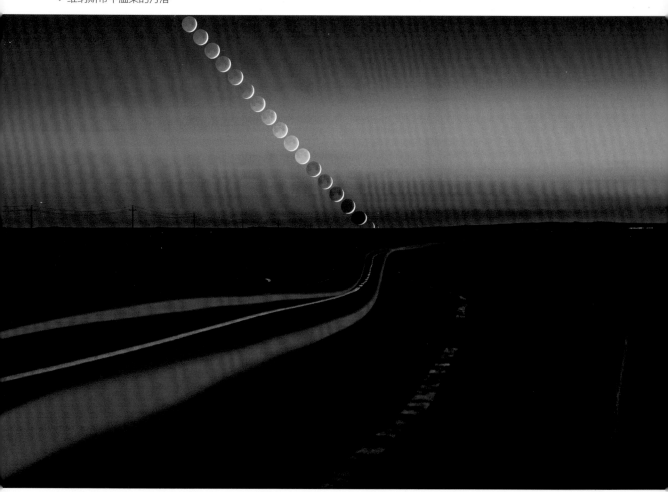

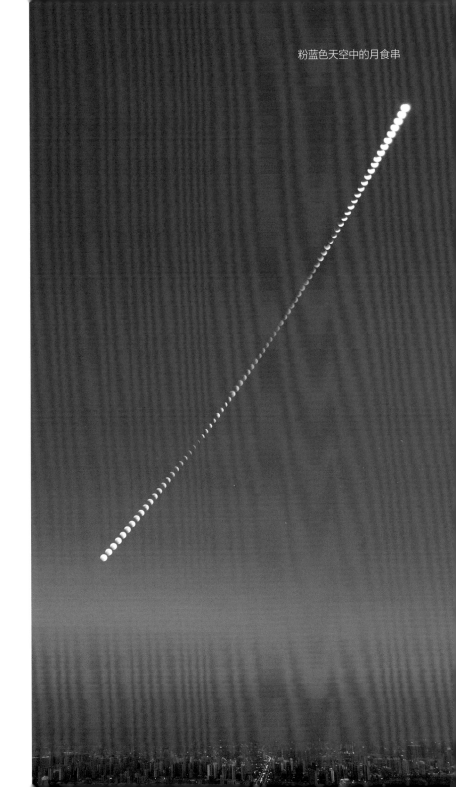

还有一次印象极为深刻的经历。2018 年北方的一次月全食，也是在维纳斯带下上演的。天空中蓝色与粉色交相辉映，形成了渐变色。在长达 3 小时的过程中，月亮的阴晴圆缺依次上演，食甚期间一轮血月悬挂在天空中。月食的每个阶段都被相机记录了下来，形成了月食串。接近地平线较暗淡的地方是地球的影子造成的，如果拍摄的角度足够宽广，地球影子带来的弧线也将展现得十分清楚。这种自然的巧合与壮美恰恰是星空摄影师想要追求的。

说着说着，车行驶到了扎尕那景区，按照今天的行程安排，我们在酒店放下行李就要去途中看好的地点拍摄星空，可就在这个时候，突然下起了冰雹，高原的天气就是这样变化多端，但明天我们就要启程去别的地方，洛克之路的星空只能留待我们下次来拍摄了。因为已经习惯了这种情况，我们便开始规划明天的行程。

1.4　夜幕降临之前的准备

　　一连几天，甘南的天气都非常不稳定，就算白天万里无云，夜晚的星光也总是会被乌云遮住。我们一直在运用手机上的软件模拟当晚的天气状况，终于在第五天各种天气模型均表示这一天会有晴朗的夜晚，我们铆足了劲儿在这天进行拍摄地点的勘察。由于星空摄影跟其他摄影不同，我们要在天黑之前找到当天晚上具体的拍摄地点，如果等到天黑，这项工作将会变得异常漫长且危险。如果说出行之前需要对拍摄地点进行初步了解，那么当天的选点就是实战检验，甚至有时候，我们会在途中发现更适合拍摄的位置，那么我们便会尽快做出调整。

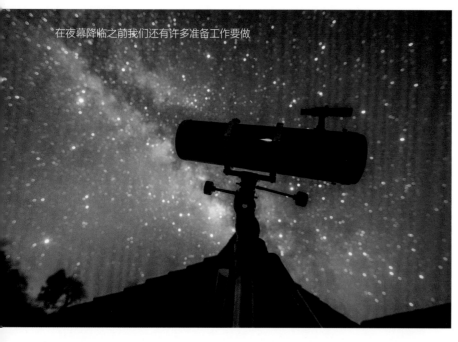

在夜幕降临之前我们还有许多准备工作要做

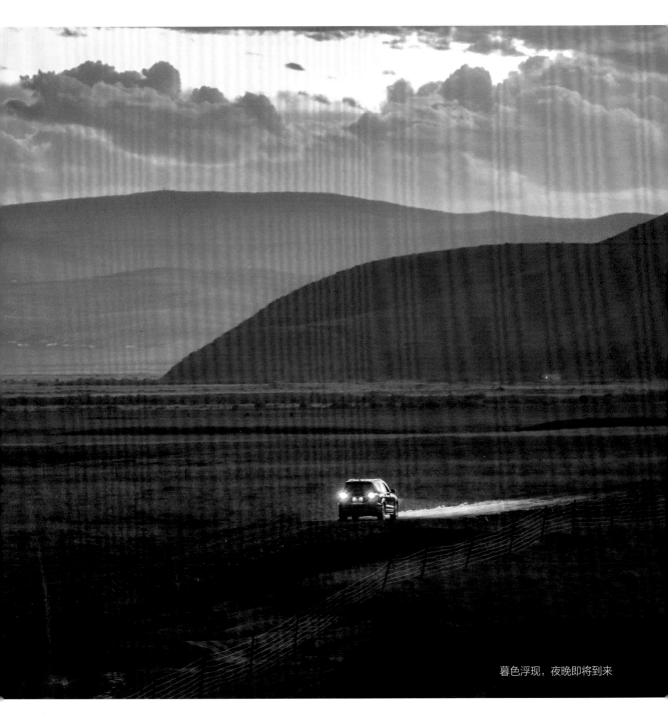

暮色浮现，夜晚即将到来

在勘察地点时，选择不错的拍摄角度的同时保障自身安全已经成为星空摄影师的一项必备技能。可能在大多数人的认知中，星空摄影师只需要寻找一个条件不错的暗夜环境，能看到星星即可拍摄。但是专业的星空摄影师，不仅需要黑暗的拍摄环境，同时更希望自己的作品中有独特的前景。

前往甘南前，我同毛老师用巧摄 App 预先规划了一些拍摄地点和角度。对于不经意间发现的拍摄角度，我们都会如获至宝般地将其收藏起来。不过，规划得再精确也会有不确定性。比如快要到达目的地时才发现封路或者拍摄地树木茂盛导致无法拍到想要的画面，因此踩点就变得非常重要了。一般来说，我们会选择在光线良好的白天探索路线，遇到不错的地点就会进行标记，在目的地还需要预演拍摄，以减少意外状况的发生。

随着科技越来越发达，星空摄影所需要的设备都逐步轻量化，而且之前只能靠海带丝和面包充饥的情况也不复存在了，取而代之的是非常方便的自热米饭，这对于夜晚在高寒、高海拔地区作业的我们是多么重要啊。甚至只要愿意，你还可以在星空下吃着火锅，喝着饮料，乐此不疲地在旷野上与同伴畅聊。在安静的夜晚伴随着相机快门的"咔嚓"声，看看星星、聊聊天，烦恼便被抛在脑后了。

 贴士

在野外拍摄不同于在城市拍摄，首先需要注意的就是安全，而星空摄影又是在夜晚进行的，因而在条件允许的情况下，最好在白天进行拍摄地点的选择，到了夜晚直接开始拍摄，尽量避免在夜晚踩点。

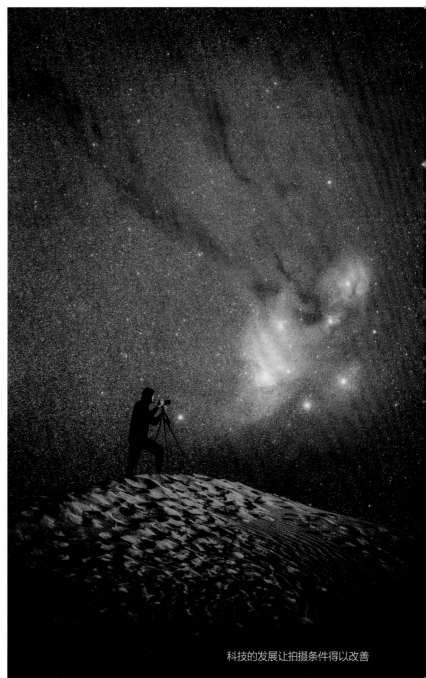

科技的发展让拍摄条件得以改善

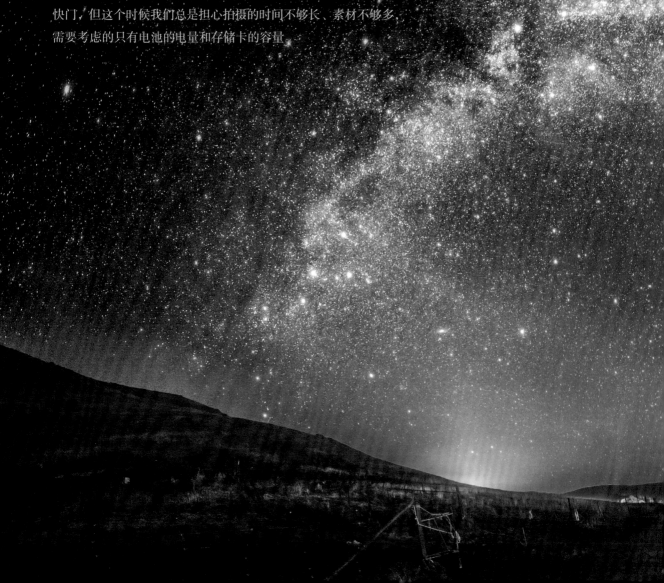

金星缓慢升起，预示着暗夜将至，这恒久却也变化多端的夜空已经准备向我们展现它的面貌。

其实作为星空摄影师，我们不仅喜爱拍摄照片，也钟爱延时摄影。从火烧云出现到太阳落下，从星辰浮现到壮丽的银河升起，我们多用"日转夜转星"的手法来表现时间流逝。这时每多拍一秒就意味着画面变动幅度能够多一分。常有人说摄影师乐酱于按快门，但这个时候我们总是担心拍摄的时间不够长、素材不够多，需要考虑的只有电池的电量和存储卡的容量。

"'赌博'开始了，接下来的几个小时我们来看看究竟会满载而归还是空手而还。"正当城市里的人们在为了下班之后的琐事而低头忙碌的时候，我们这群"追星"人已经开始追寻自己生活中的另一种可能。

夜空已经准备好展现它多彩的面貌

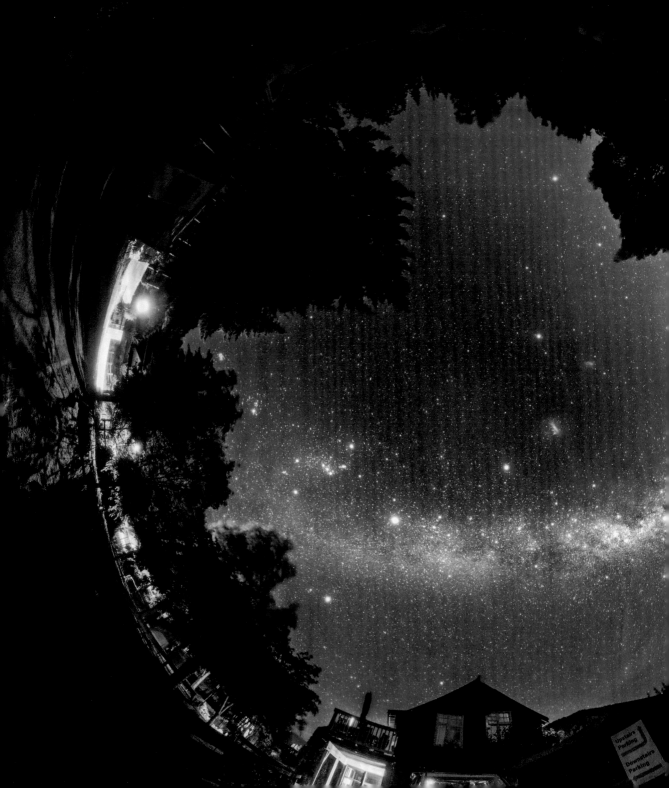

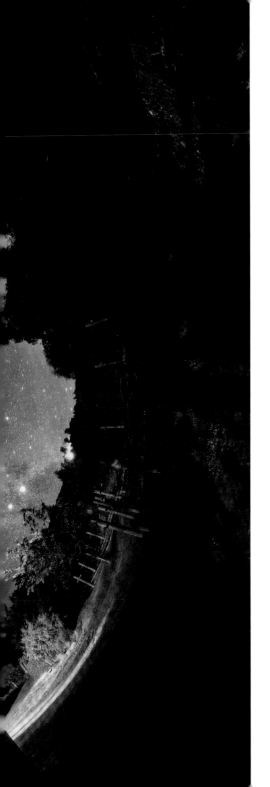

第 2 章
星辰降世

我曾经认为"入夜之后天空黑暗无光，不如白天多彩"，这可能是一直居住在城市里的孩子所共有的想法，直到2013 年我在牛背山上看到那璀璨的星空后，一切都发生了改变。

"原来黑夜也能如此多彩"，这是我对星空的第一印象，从此这片星空便成了我的向往。

每当我开始拍摄星空的时候，我总会想起多年前的那个夜晚，但这次在甘南看到满天星斗时，我想到的却是那次在西藏的奇遇。"实在是跟初次去西藏的遭遇太像了。"我笑着在渐渐暗淡下来的甘南夜色中向毛老师这么叙述着。

2.1 山河岁月的尽头

2.1.1 赴一场 5 年前的约定

还记得 5 年前去西藏的林芝，是因为在电视上看到那漫山的桃花与南迦巴瓦峰相呼应的壮丽，这才有了那次为期 10 天的拍摄狂欢。在那之后每每与朋友们聊起那次旅途，我都会因为天公不作美而惋惜，"要是没有不到最后一天决不退缩的坚守，或许连一张星空照片都拍不到"，每次说到这里我总是想着等什么时候工作不忙了一定要再去西藏看看，没想到这一等就是 5 年。

5 年的时间里发生了太多的事情：当初仅仅是星空摄影爱好者的我走上了全职摄影师的道路，正式开始了自己的"追星"之旅；当初还梦想着鱼与熊掌可兼得的我终于认清现实，一转眼自己也到了而立之年。

或许在西藏，我依旧能找回 5 年前的悸动，义无反顾地再次选择那片星空。

是的，这片"藏地小江南"，我又来了！

1. 依旧是熟悉的样子

春天的西藏还没有完全消除冬天的寒气，我一下飞机就感受到了拉萨的寒冷。为了能够早些适应高原环境，我先来到这座日光之城，第二天与大部队会合后前往林芝。一路上无论是翻越色季拉山所遇到的天气变化，还是在来古冰川所遭遇的狂风，都与 5 年前的情况是那样相似。而终于弥补了之前未到达然乌湖的遗憾正准备大干一场的时候，又由于有同伴出现高原反应而在拍了几张照片之后就草草收场。细细想来，一路上并没有拍到令自己满意的星空照片，于是当我们来到最后一个目的地——索松村的时候，心里不禁还是泛起嘀咕：难道又会像之前那样在这里蹲守 3 天吗？

 贴士

高原反应是星空摄影师在高原地区最常遇到的问题之一，如果只是普通的憋闷，不要太过担心，拍摄之前购买一些葡萄糖和氧气罐一般都能安全度过；但如果遇到非常严重的情况，则需要第一时间就医并下到低海拔地区。

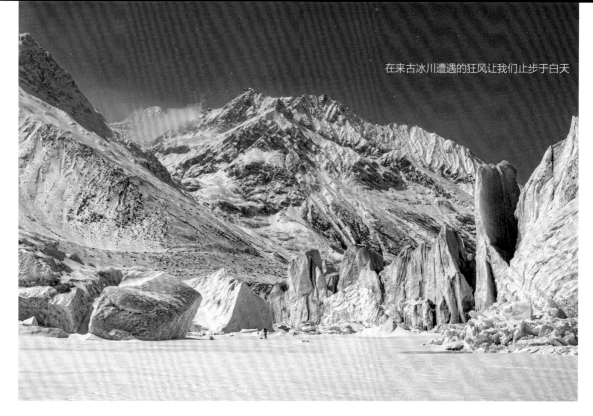

在来古冰川遭遇的狂风让我们止步于白天

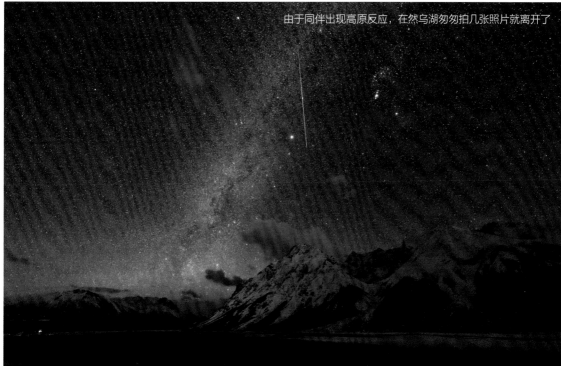

由于同伴出现高原反应，在然乌湖匆匆拍几张照片就离开了

邶

电

在 5 年前的那次"追星"之旅中，已经在索松村蹲守了两天的我，在得到第三天可能是晴天的消息后，毅然决定"赌"一把，将机票改签，多请一天假，为的就是守候可能到来的奇妙美景，结果终于梦想成真。虽然那晚我被冻得瑟瑟发抖，但一想到那张照片在 2018 年被英国格林威治皇家博物馆年度天文摄影大赛选为官网首页图，就觉得一切都是值得的。

当我再次来到雅鲁藏布江大峡谷，看着这个全世界水能资源最丰富的地区，我不禁感叹：这次能逃脱 3 月林芝的"气象怪圈"，拍摄到自己想要的画面吗？

▲ 我拍摄的照片被英国格林威治皇家博物馆 2018 年天文摄影大赛选为官网首页图

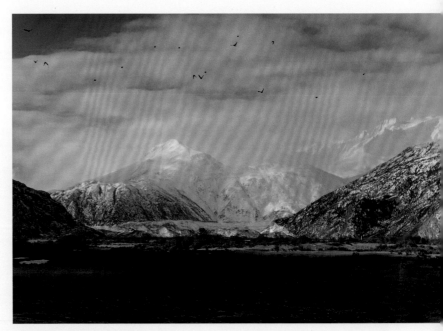

▲ 3 月的林芝常年被云雾笼罩

2. 这是来自几万光年外的问候

　　果不其然，林芝的天气就像小孩子的脸一样善变，上午还是晴空万里，到了傍晚天空就会被乌云笼罩，而南迦巴瓦峰，这座著名的"羞女峰"，更是一直被云雾遮挡着，仿佛非要让我待到第三天它才肯露出全貌。斟酌再三之后，我决定与大部队分开，他们去往别处，而我继续留守，等到第四天我们再在拉萨会合，这不得不说是我在这次旅途中做出的最重大的决定。

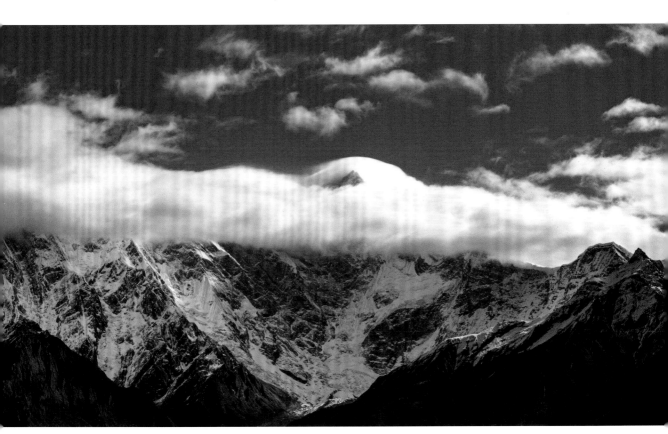

▲ 南迦巴瓦峰总是这样隐藏在云雾中不肯轻易露出全貌

第三天，天空果真复归纯净的蓝色，而到了夜晚，我终于再次与这片星空相拥。

与之前不同，这次我选择来到江边，从日暮到第一颗星星出现，在水天之间静静感受着光线的变化。白天，阳光用 8 分钟的时间照到地球上，带来温暖；而到了夜晚，这些星辰要经过千万年甚至更长时间才能在这片天地闪烁，它们能出现在你我眼前实在是太过神奇的事情。当我们此时站在此地，抬头看到的是遥远的过去，或许这颗星星现在早已不复存在，但依旧以这样的方式叙述着它的故事，这样的反差正是我喜欢它的原因之一。站在江边看着水面上的倒影，我仿佛跟这些天外来客更加亲近了，这种被星辰环绕的感觉实在是太好了！

进入后半夜，银河慢慢从多雄拉山上升起，夏季星空的主角逐渐登上舞台，山的那边就是墨脱县，或许那里也有人在仰望这片星空吧。

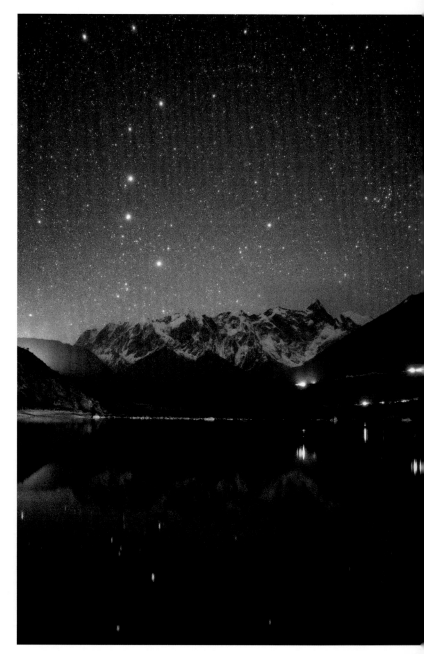

▲ 南迦巴瓦峰与星空的倒影仿佛在诉说故事

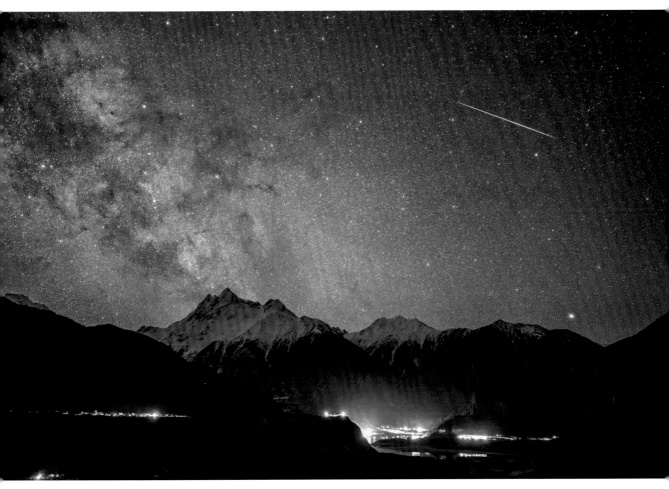

▲ 山那边的墨脱县是否也有人在仰望这片星空

 星空摄影 贴士

在夜空非常纯净、没有光线干扰的情况下，如果使用大光圈，那么可以将曝光时间缩短，从而提高拍摄效率。

2.1.2 我对雪山的情结

其实一次次前往高原，除了因为痴迷于这里的景色以外，还因为我对雪山一直有一种情结：我总是觉得白雪与那点点星光是最佳搭配，等待星星在雪山上空渐渐出现的那种焦急的滋味也一直让我上瘾。诚然，现在已经有许多软件可以通过地形和高程模拟出当前位置星星的具体起落时间，但我依然喜欢那种固有常识与具体情况的差异带来的焦虑，这就好像在电子导航系统尚未普及时，人们拿着地图去寻找目的地时走错路的情况，你可能会因为这样的失误而找到意料之外的美景。同样，当你按部就班地去进行星空拍摄时，你有可能会缺少新鲜感，但也可能发现另一种美丽。接下来你将会看到那意想不到的美带来的惊喜，而在这里请先欣赏我在川西所看到的一切。

1. 星月同辉

你见过月亮在满是星星的天空中缓缓升起吗？当你在黑暗中摸索的时候，突然旁边被月光照亮，仿佛整个世界都亮了起来。这其实是很多星空摄影师梦寐以求的场景，而那次在川西的曲莫贡，这成了现实。

▼ 冬季日落的速度很快，天空中前一秒还有火红的云朵，后一秒就已经暗淡下来

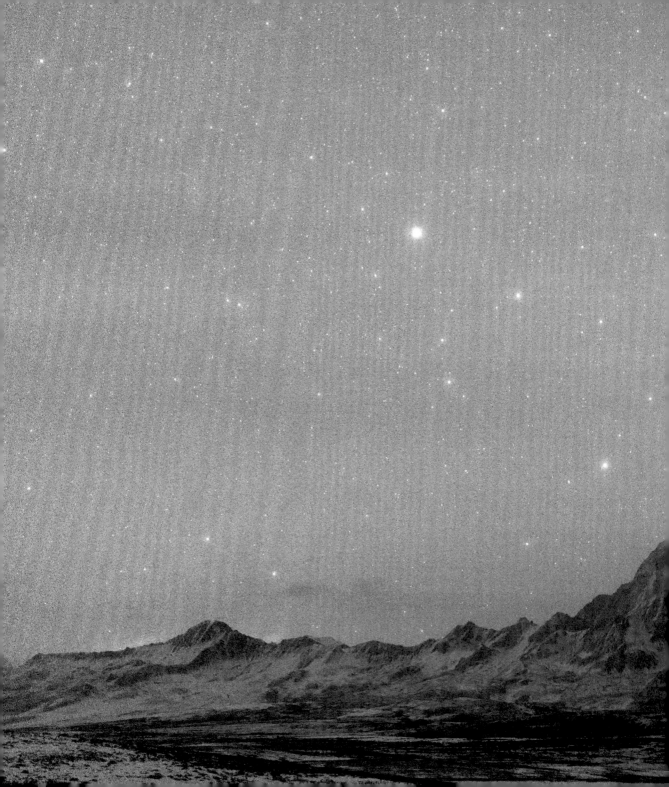

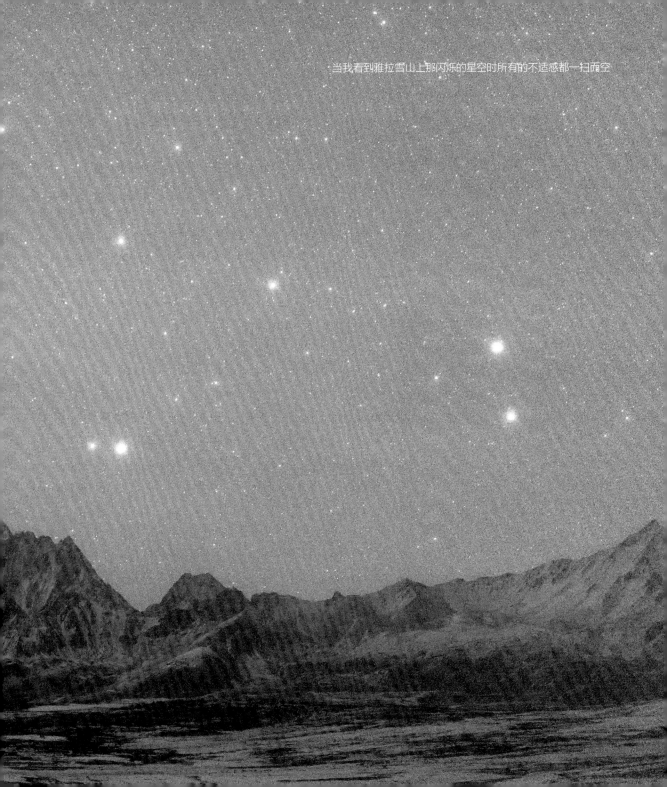
当我看到雅拉雪山上那闪烁的星空时所有的不适感都一扫而空

冬季星空中猎户座刚刚升起，由于透视的存在，此时在地平线附近的猎户座显得格外大，而由进行过天文改机的相机拍摄的巴纳德环也变得非常明显。每次用这种特殊的相机去拍摄，那些肉眼不可见的发射星云就好像黑色的底片在被放入显影液之后慢慢成像一样给人惊喜。

当其他人都进入梦乡之后，我选择使用赤道仪进行拍摄，这是可以将星空曝光时间最大限度拉长从而保证画质的方法，这也能让我们拍摄的发射星云更加明显。

星空摄影 贴士

在冰天雪地里进行拍摄，保暖是最重要的事情之一，除了穿上厚实的衣服以外，"暖宝宝"和保温杯一定是冬季拍摄星空的必备用品。

我们肉眼可见和现实存在的天空终归集合在同一片天空▶

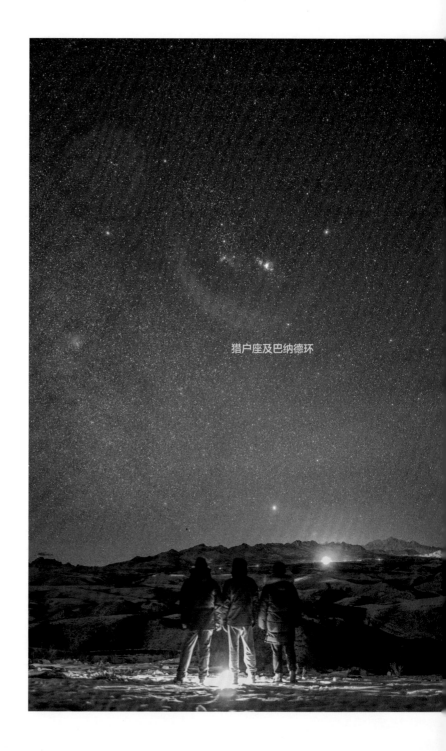
猎户座及巴纳德环

不知不觉已经到了凌晨 4 点，这时下弦月悄无声息地从雪山背后升起，照亮了地面，虽然月光不能抵御此时的严寒，但它却给洁白的雪地带来了一些暖光。而此时天空并未受到月光过多的影响，依旧是群星璀璨，这就形成了非常独特的星月同辉的景象。夜空是那样冷静而深邃，此时地平线附近泛起的月光，让本来冷色的画面多了一丝暖意。

▼ 出现在地平线附近的月光让画面有了一丝暖意

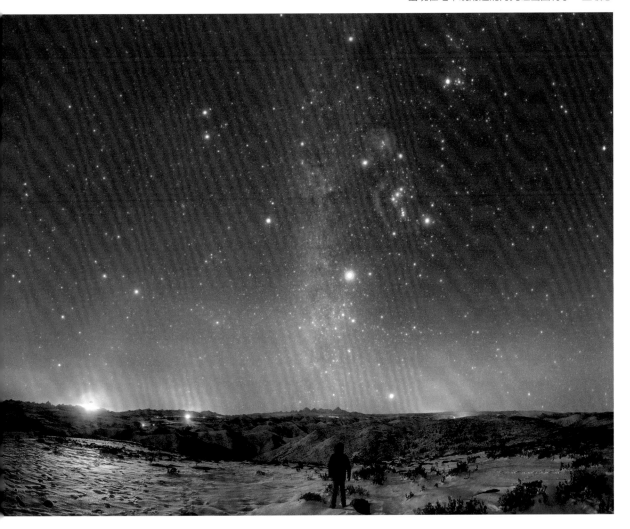

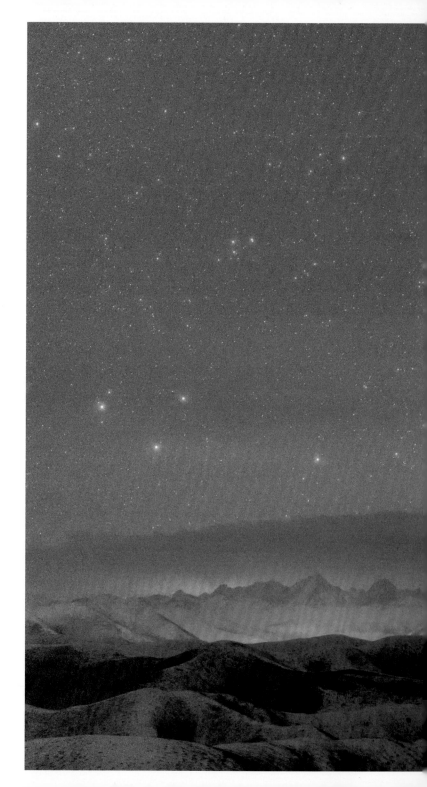

在拍摄冬季星空的时候，不妨使用一片柔光镜，它可以将一些亮星柔化并放大，使冬季星空变得有主次之分，也更加梦幻。

拍摄完毕后，再次静静地仰望这片天空，月亮逐渐变得更加明亮，周围的星星开始变暗，我不由得想起曹操《短歌行》中的那两句诗："月明星稀，乌鹊南飞。绕树三匝，何枝可依？"

曲莫贡的夜空 ▶

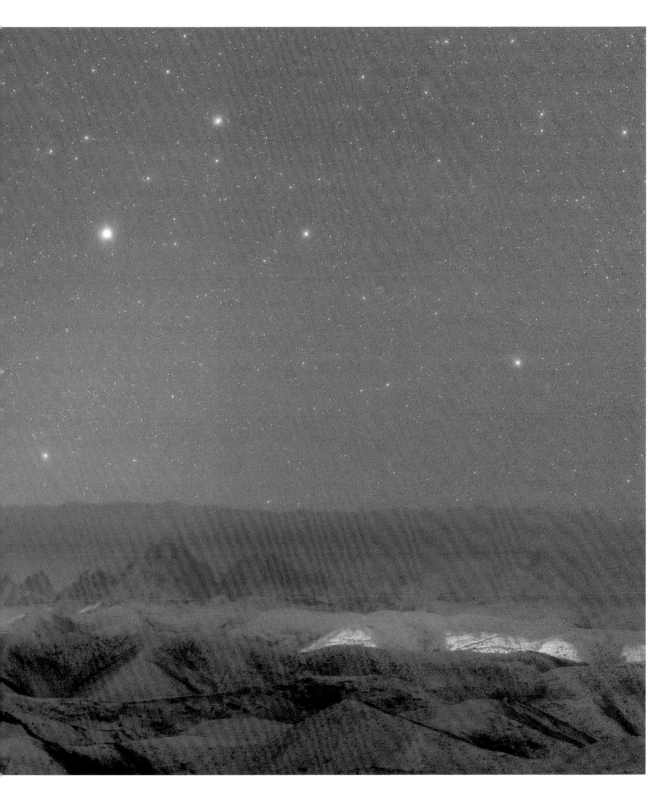

2. 猎户座的故事

冬季的星空看似不如夏季那般璀璨，但一直高悬在夜空的猎户座却是那样醒目。古人在仰望天空时，总是惊异于夜晚那恒久不变的星光，但他们观察久了却也发现，这些星光仿佛有季节性，一些夏季可以看到的星光璀璨的部分，到了秋冬季节就会消失不见。

冬季夜空中构成猎户座"腰带"的 3 颗星星清晰可见，散发红光的红超巨星参宿四同样肉眼可辨。在经过特殊相机的处理后，巨大的红色巴纳德环环绕其外，美丽的猎户座就包含在其中。

▼ 猎户座与天蝎座分别书写着他们在这个季节的传奇

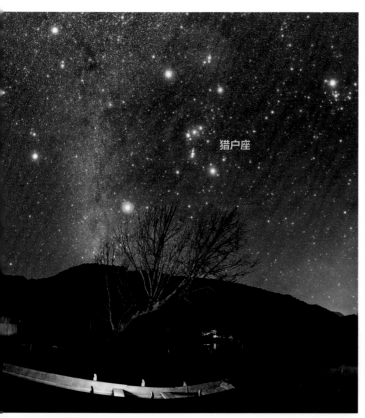
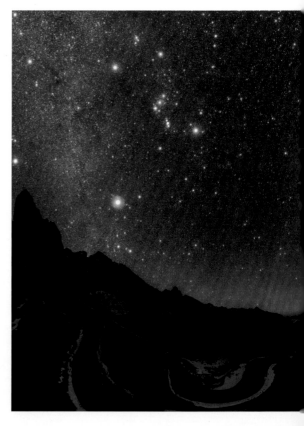

猎户座

对于这样的现象，我们的先祖赋予其神话传说，而古希腊人则将其留给了奥林匹斯众神。但无论是中国的高辛氏二子不相容，还是西方的俄里翁与蝎子的势不两立，都述说着人类对这片夜空最初也是最美好的幻想。

贴士

猎户座在冬季的夜空中非常明显，夜空中很少有 3 颗看起来等间距的星星能够紧密地排列在一条直线上，这便是猎户座的"腰带"。这 3 颗星星在古代分别被称为福星、禄星、寿星。

▼ 猎户座是冬季夜空的绝对主角

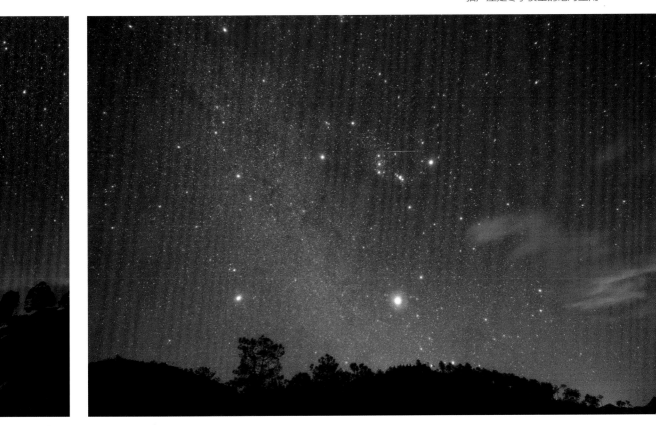

2.2　江之南

　　"江南"泛指长江以南地区，这里虽没有雄壮的山峰和一望无际的平原，但连绵的丘陵以及独有的水乡也能拍出别有一番风味的星空。

2.2.1　家乡的星空

　　对于生活在长沙的人来说，大围山应该是最近的能够拍摄到星空的地方，驱车约 3 个小时就可到达目的地。但不知为何，在尚有工作的时候，周末的天气总是不那么理想，而且只要有长假，我就总是习惯远行。这次 9 月难得一连有 5 个晴天，我们准备进行一次星空古风人像摄影。

秋季难得看到山间被火烧云所笼罩▶

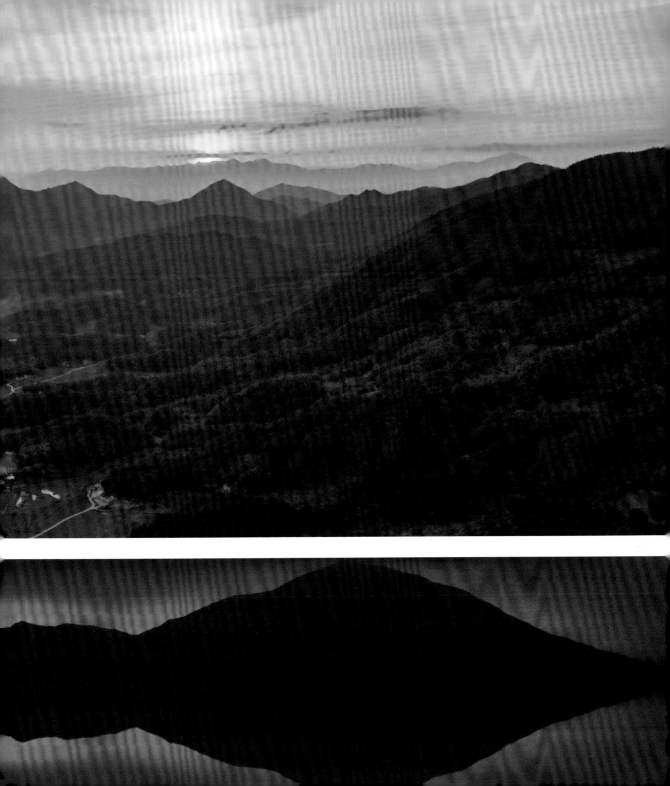

秋天的夜晚来得早，当我们吃完晚饭后，抬头望去，天空已布满星辰，这在南方山区是非常难得的，所以我们决定立马开始今天的拍摄。

我们特意选择了一款红色的汉服，而且带上了一个红色灯笼进行补光，以营造一种氛围感。

▼ 在秋季的大围山，很难得一入夜就能看到这么美丽的星空，银河这时依旧在空中

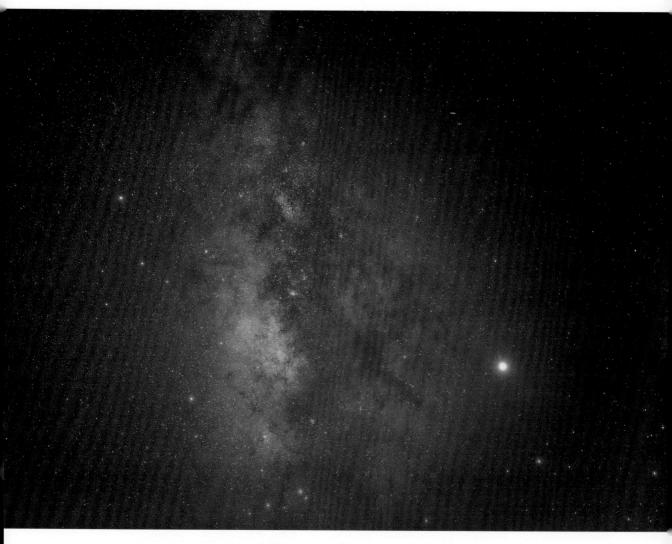

很多人在夜晚进行星空人像摄影的时候都喜欢用闪光灯，这其实会让人物身上的光看起来非常不自然，可以在人物旁边放一个光较为弱的灯笼，它不仅可以作为道具，也可以起到补光的作用。

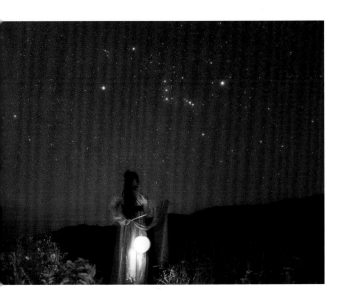

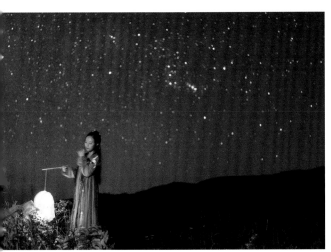

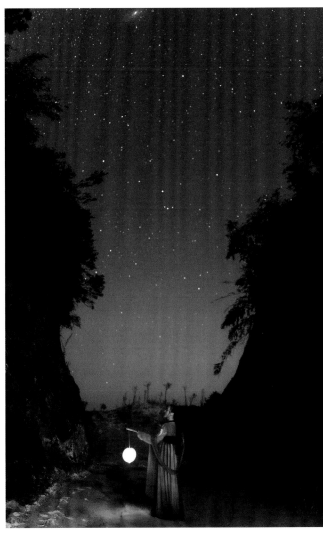

9月的长沙虽然白天依旧艳阳高照，可是到了晚上气温却很低。海如穿着单薄的汉服站在星空之下，幸亏这天山上没有起风，不然我很难想象在这么低的温度下她能一直坚持到凌晨3点，其间我甚至还完成了拼接的星空人像摄影。

凌晨3点左右，我们来到浏阳河源头，这里在夏季还是一片沼泽，但到了秋季，河水枯竭，河床慢慢显露，一些石头屹立其间，我们心中便有了让海如躺在石头上仰望星空的画面。我们先摸黑探路，确保地面已经干硬不会陷进去，最后蹚出一条宽广大道，折腾到将近5点才开始拍摄。这时，猎户座也恰巧到了山坡的边缘，我便先拍摄了星空部分，接着用最快的速度拍摄了倚着石头的海如。由于只有眼前的这块石头可以到达，因此海如的姿势就由最初的仰望，变成了现在所看到的沉思。

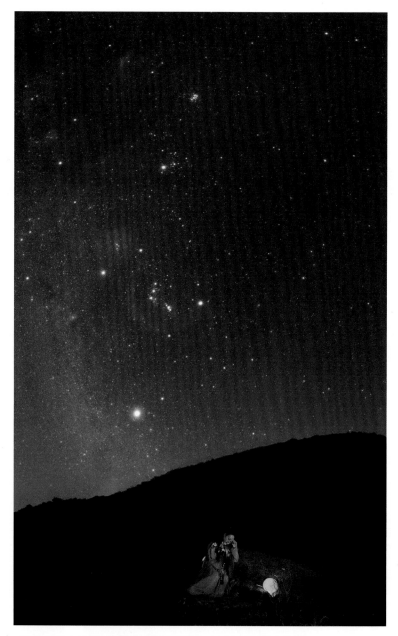

▲ 你是否在睡梦中看见过这片星空

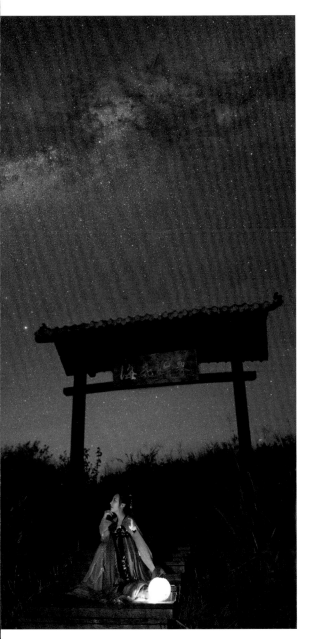

▲ 为顶着寒冷还认真摆姿势的海如点赞

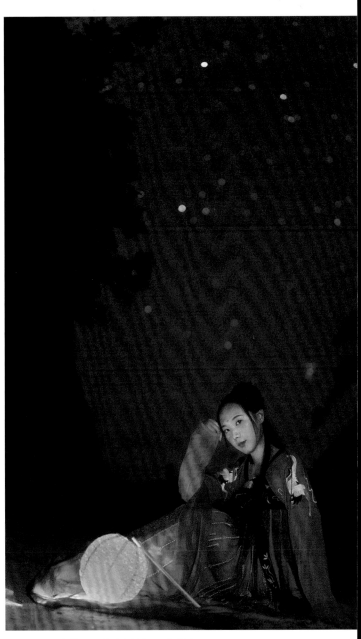

▲ 汉服与星空搭配所营造出的氛围感更足

张家界是《阿凡达》的取景地，地面上矗立的一个个石柱是这里独有的特征，很难想象在湖南这个丘陵地带会有这么大一片奇特的喀斯特地貌。当云雾缭绕的时候，这里如仙境一般；当夜晚来临时，这里又像外太空一样。

从张家界回家的路上，我一直在想，湖南还有很多地方我都没有探索，其实美景就在自己身边，今后我应该留出更多的时间看看自己的家乡。

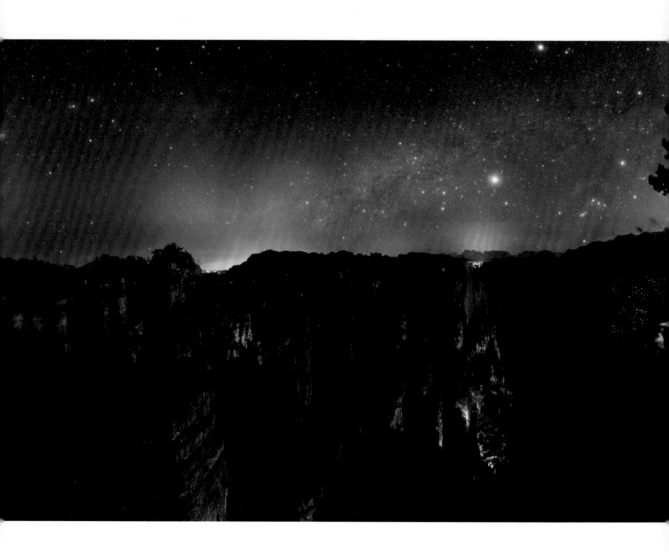

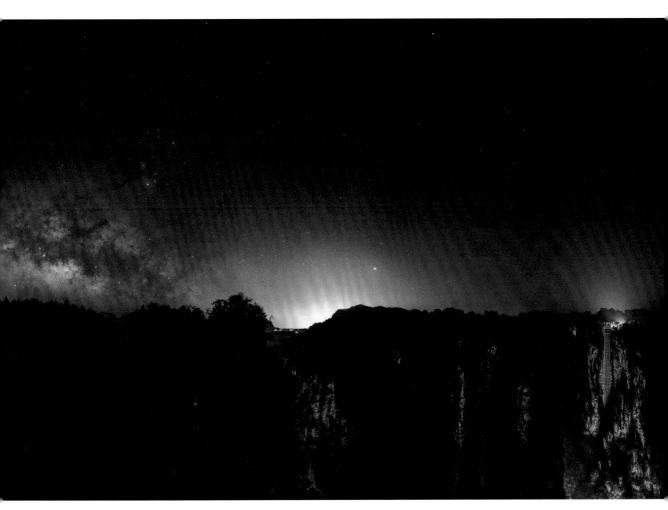

▲ 夜晚的张家界更显神秘

2.2.2 满船清梦压星河

看完电影《少年派的奇幻漂流》后，主人公在河流中央仰望星辰的样子在我脑海中挥之不去。虽然我对雪山有着很深的情结，但这并不影响我对乘舟观星的向往，终于我在桂林体验到了。

我来到下龙，在这里乘坐竹筏逆流而上，漓江水不时拍打着我的鞋子，总有江水潮湿的味道袭来。我抬头仰望着那入夜时的点点繁星，这样的感觉让我一度觉得梦想已经实现。我像吹着海风般渐渐入睡，而只有双脚的麻木感才让我明白我已经在竹筏上一动不动将近20分钟了……后来我们找到一个没有多少光污染的地方进行拍摄。

就在这时，一艘渔船从江中央划过，打鱼就要开始了，渔民们上半夜放下渔网，下半夜再来收。虽然我们很多时候都非常怕灯光影响我们拍摄星空，但那天晚上，当渔船上的灯光一亮，整个画面就有了动态的灵魂，这时我不由得想起唐温如的一首诗："西风吹老洞庭波，一夜湘君白发多。醉后不知天在水，满船清梦压星河。"我在这竹筏之上，分不清是天上的星辰倒映在水中，还是自己徜徉在星河之中。

▼ 桂林的山水帮我实现了梦想

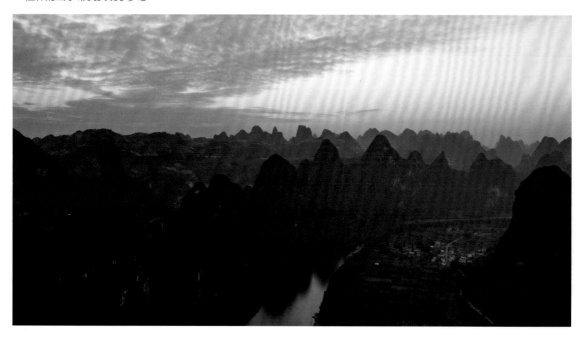

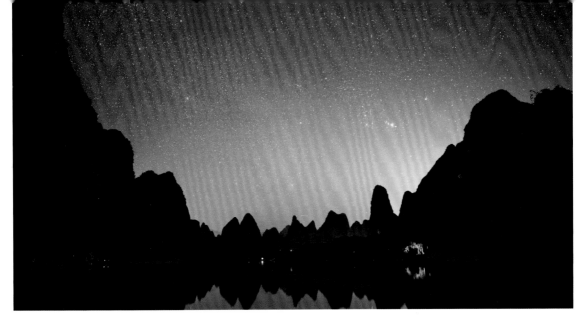

▲ 我们决定在光线干扰较少的地方进行拍摄

▼ 满船清梦压星河

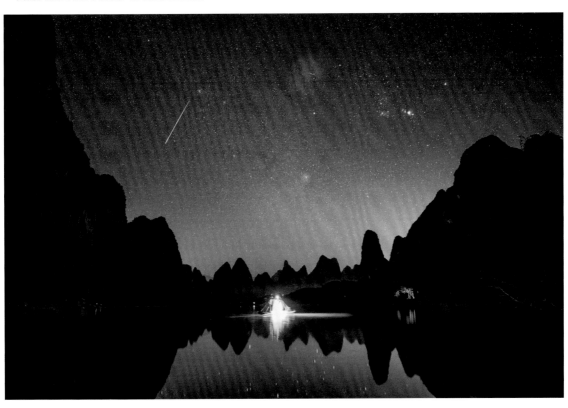

2.3　北部广阔之地尽情的恣意

2.3.1　这里不只大漠孤烟直

河西走廊及广袤的新疆地区在古代被称为西域，这里有文人墨客口中"大漠孤烟直，长河落日圆"的孤寂，也是武将建功立业的战场，但我想告诉大家的是，这里不仅有荒凉的大漠，也有与之相望千百年的星空。

▼ 平静的湖面倒映出星空

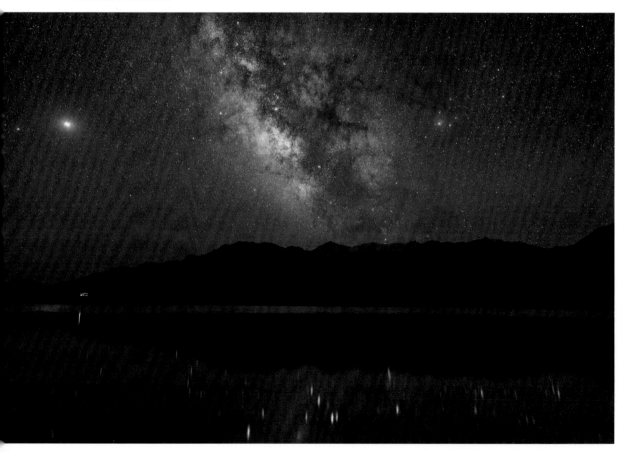

1. 同一片夜空

那是 2020 年的"五一"假期，我被一张甘肃峡谷的照片深深吸引，便与朋友们商议以这条峡谷为中心进行拍摄。

我们首先来到了距离峡谷最近的一个水库，这里是我们无意中发现的宝地，前方就是祁连山脉，就算已经到了 5 月，雪线之上依旧覆盖着积雪。在没有风的夜晚，水面倒映着山体和银河，这里是一个绝佳的拍摄地点。

▼ 木星闪耀夺目

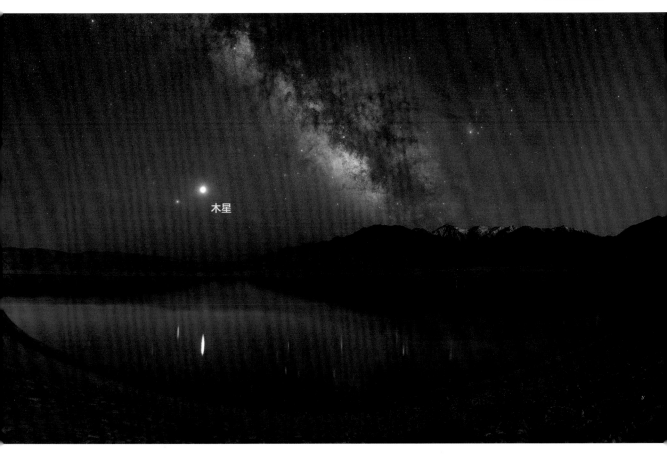

木星

见天气不错，我们早早地就把帐篷支好，坐在里面等待夜色的降临。当银河初现，木星、金星也渐次散发出光芒时，我突然想到，不知古人在决战前夜是否也会这样仰望着夜空，他们为了不被敌人发现，有时需要在没有遮挡的地方过上一整夜，甚至连取暖的火把都不能拥有。而对于统率全军的将领来说，不知民族的存亡和个人的荣辱是否会令他紧张。但我相信，当他看到这片夜空时，心便会沉静下来："没事，睡一觉，明天骑上心爱的战马去那荣耀的战场。"

银河拱桥渐渐出现在我们眼前 ▶

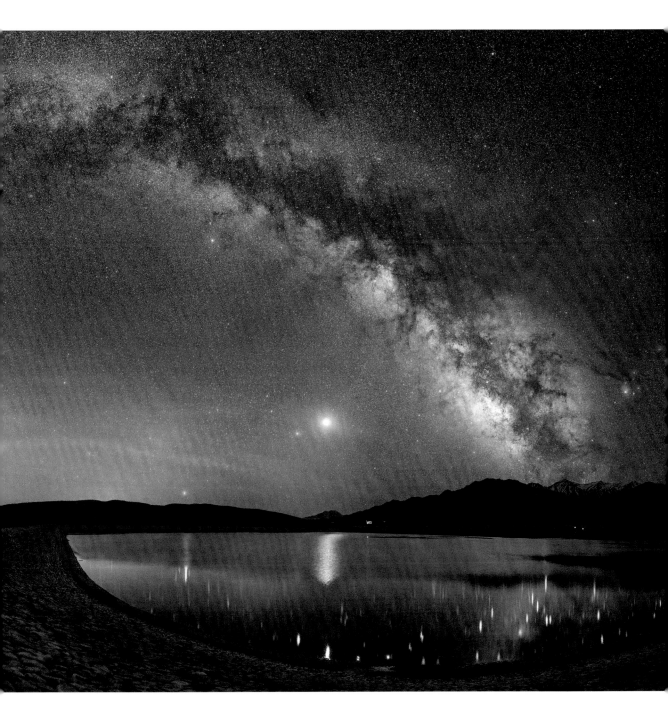

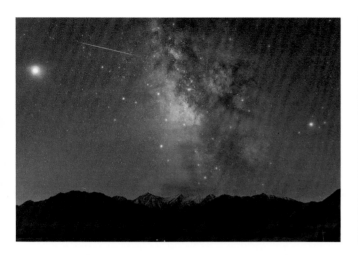

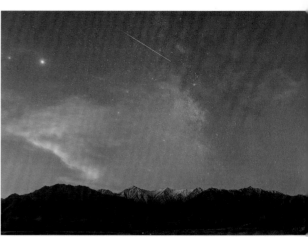

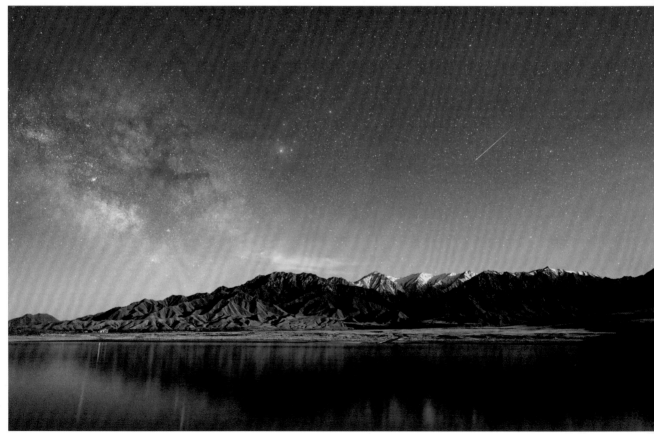

2. 对星辰最初的憧憬

永泰古城是明朝为防御北方的少数民族入侵而修建的，建成后即成为军事要塞。这里是当年明朝与鞑靼的前线阵地，经过了 400 多年的风雨洗礼，它依旧伫立在景泰县的寺滩乡。我们的第二站，就是这里。

现在永泰古城已经变得非常破败了，只有清晨与黄昏那穿过城门的羊群和赶羊人在告诉我们这里未曾被遗弃。往昔的金戈铁马已完全不见踪迹，仅有从航拍视角看到的古城轮廓，让我们依稀辨认得出这里是为守卫边疆而生的。

这里往往书写着西北有孤忠的故事，每当夜晚降临的时候，那些士兵可能也跟现在的我一样仰望这片星空，思念自己的亲人，每念及此，或许就有了坚守下去的动力。

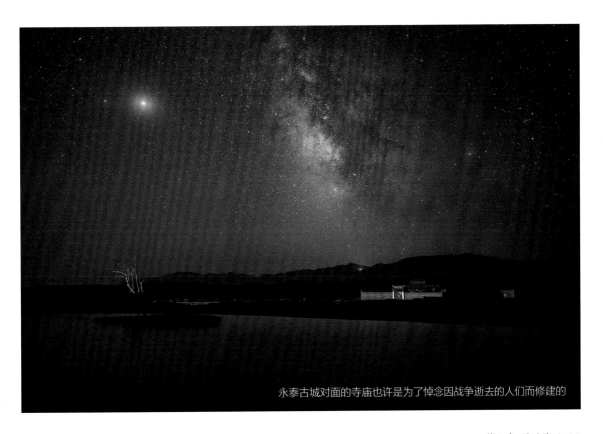

永泰古城对面的寺庙也许是为了悼念因战争逝去的人们而修建的

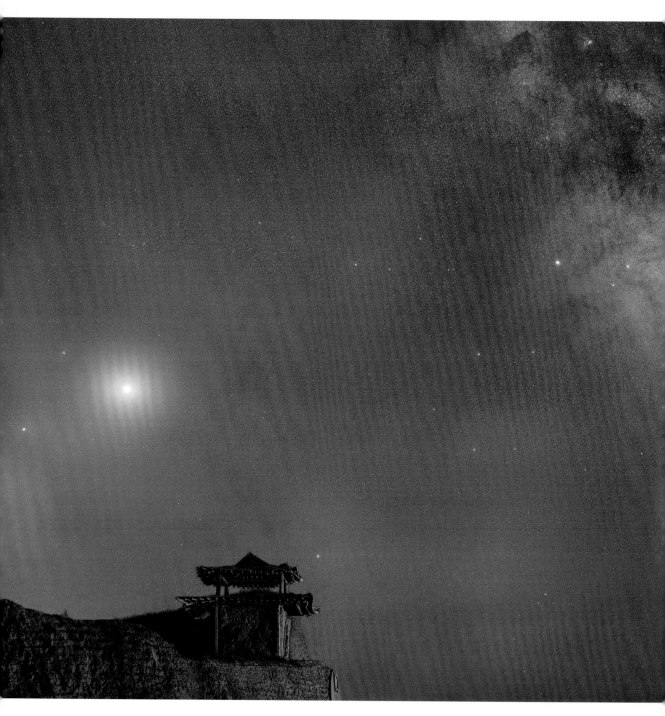

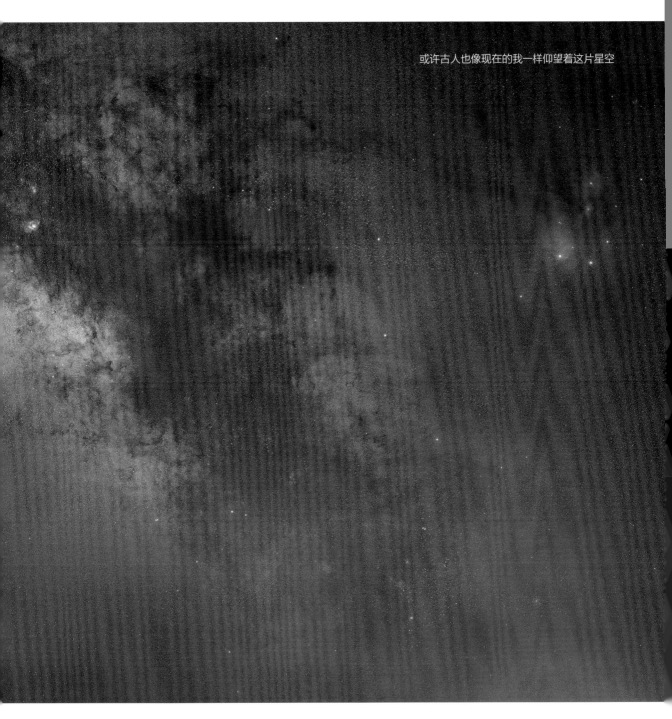

或许古人也像现在的我一样仰望着这片星空

3. 争分夺秒的拍摄

我们来到峡谷，这是我们这次行程最重要的拍摄地点。可惜的是，卫星地图显示的大路现在铁门高筑，无法通过，我们只能再去寻找其他可以通行的道路，就这样，本来下午3点就应到悬崖边，愣是7点左右才到。我们手忙脚乱地将相机架好，这时天已经全黑了，我们不敢再耽搁时间，马上开始了拍摄。

趁着月亮还没有落下去，我抓紧时间拍摄被月光照亮的地面，接着正准备拍摄星空的时候，发现天空中好像漂浮着沙尘，突然想起前几天腾格里沙漠刮起了沙尘暴，立马想到是不是正好今天刮到了这里……一想到这，我立马关掉了赤道仪，以最快的速度开始进行星空的拍摄。当我才将第一层拍完，远处的山已经几乎看不到了。又过了两分钟，整个天空就看不到一颗星星了。

只要再晚两分钟，之前的一切努力就会白费，只能说这次时间刚刚好。

 贴士

> 虽然有月亮的情况下星星会变得暗淡，但如果月亮与银河相隔很远，或者月亮刚升起或即将落下，由于月光较弱，可以拍摄出部分银河的形态，而此时的地面又能被月光照亮。想拍此类星空的摄影师一定要找准拍摄的日期和时间，往往这样的拍摄时间不会超过一个小时。

沙漠中的月亮与银河共同出现在画面中 ▶

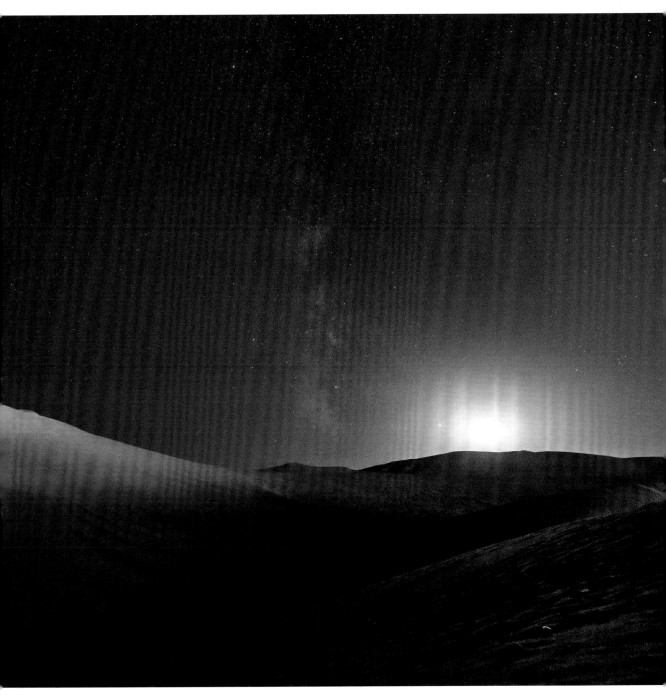

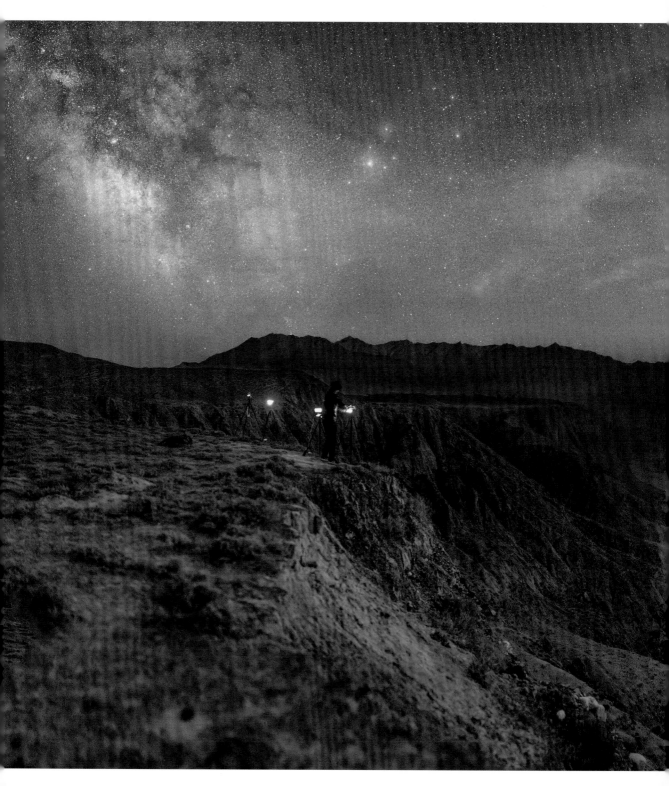

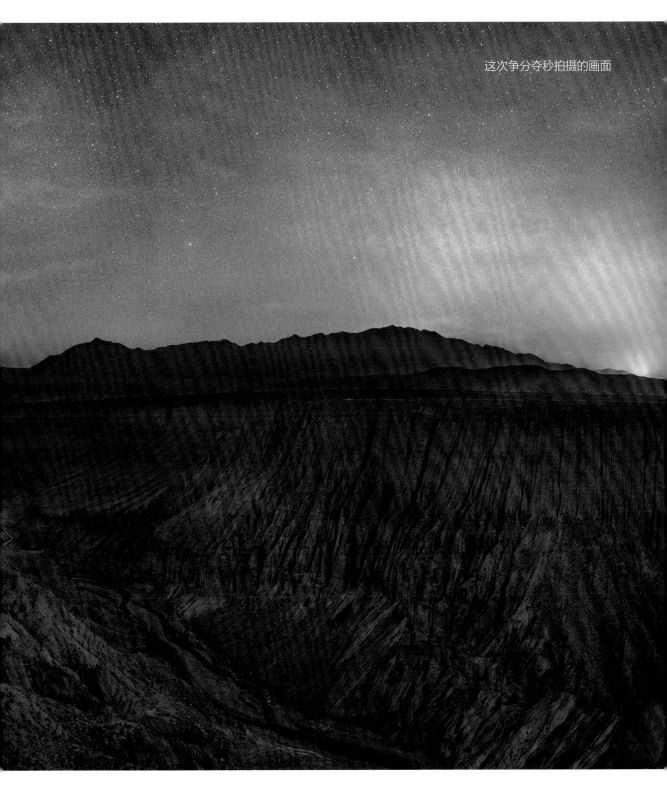

这次争分夺秒拍摄的画面

2.3.2 在那遥远的地方，是否也有星辰闪耀

小时候经常听到一首歌："在那遥远的地方，有位好姑娘，人们走过她的帐房，都要回头留恋地张望……"但我却从未注意到这首火遍大江南北的歌，描绘的正是山川秀美、风景旖旎的青海。

在青海，唐古拉山脉、昆仑山脉、巴颜喀拉山脉、柴达木盆地、阿尔金山和祁连山等构造出了冰川、峡谷、雅丹地貌、沙漠和盐湖等绝景。

德令哈的金子海相传是成吉思汗领兵经过此地时，留下的金盏化成的。这里让我仿佛看到了敦煌月牙泉的身影：金色的阳光下，一个个"小海子"在沙漠中闪闪发光。于是我决定在这里停留。

▼ 半边暮色半边水

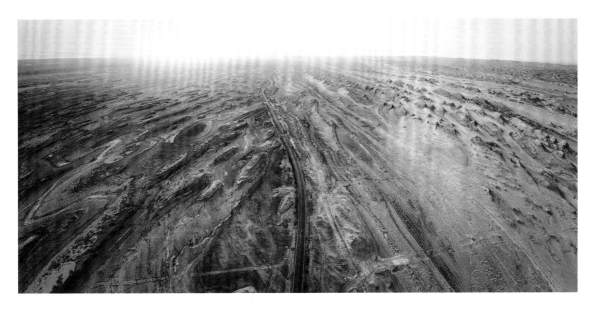

▲ 穿行在独特的地貌中，仿佛走在一条无尽之路上　　　　　　　▼ 沙漠中星罗棋布、大小不一的海子

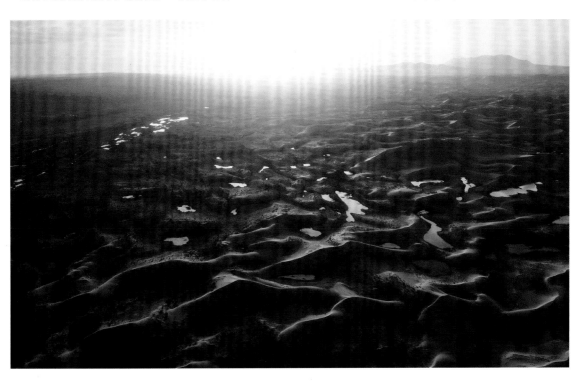

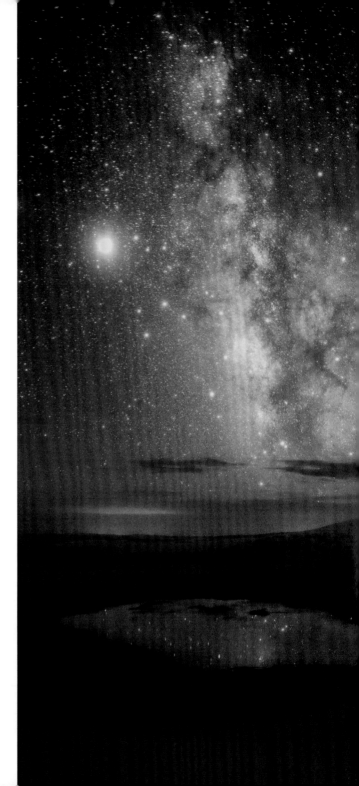

看着夕阳逐渐落下，夜空中仿佛闪烁着什么。"那是银河吗？"顺着声音，我望向夜空，在肉眼适应了黑暗的环境后，我期待的场景悄然浮现：沉寂的沙海、安静的水面，在这之上，星河炽热滚烫。

登上沙堆，我忍不住与这绚烂的天空合影，长焦镜头下调色盘似乎触手可及。

星空摄影 | 贴士

借助一些专业 App，即使没有户外观星经验，你也可以迅速找到自己感兴趣的星座。这些 App 通常会有 AR 或 VR 寻星功能，你只需要将手机对准天空就可以找到自己感兴趣的星座，这里推荐 Star Walk 2、巧摄等 App。

沙海星河▶

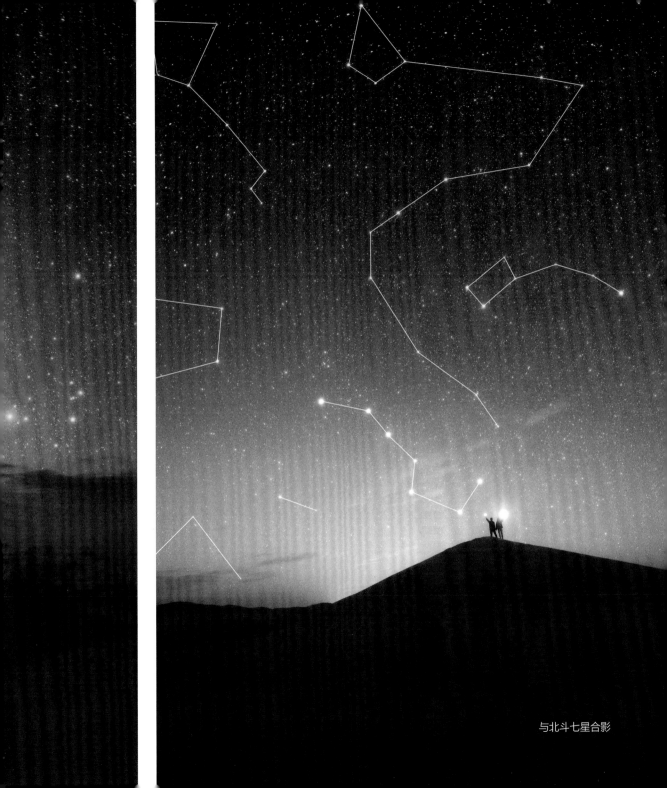

与北斗七星合影

▲ 打翻的"调色盘"

　　荒凉的沙漠，像极了火星，我将准备好的道具摆放在沙堆上，开始想象：我携希望，向火星远渡，
与勇气号火星车登陆火星。漫步在火星，这一刻万籁俱寂，只有无限空灵，只有永恒奥秘等待人类去探索，
期待人类文明成为星际文明的那一天。"

"火星"探索

"异星"登陆

▲ 银河中心

 这次的星空已让我一饱眼福，但接下来的几日里，我仍不断徘徊于沙漠边缘，游走在盐湖之地，此次出行并不是为了简单地与星空邂逅，更是为了追寻浪漫壮观的天文现象——英仙座流星雨，不过那又是另外一个故事了，我们稍后再谈。

2.4　"西部世界"的狂野

大多数星空摄影师都迷恋暗夜环境和地貌狂野的"西部世界"，我也不例外。借着去澳大利亚留学的机会，我来到了这片南天土地，有机会拍下了这些已经亘古不变的星空。

高悬于空中的闪耀着的南十字星就像天然的坐标，而我手中的相机就是最好的罗盘。

夜空下，被人亲切称为"大小麦"的两朵肉眼可见的麦哲伦星云，如同来自宇宙深渊的一双眼睛，在你望着深渊的同时，深渊也在凝视着你，充满了好奇。

一场与星空共舞的"狂野派对"即将拉开序幕。

2.4.1 大洋洲的原始星辰

澳大利亚大概是每个星空摄影师都向往的地方，这里地广人稀，人口密度为 3 人 / 千米2左右，而且主要城市都分布在沿海一带，内陆的大部分区域基本是无人区，这造就了绝佳的暗夜环境。与国内不同，要想在国内的城市附近拍摄星空，可能要驱车数小时远离城市上百千米，才能找到一个勉强能看到星空的地方（波特尔三、四级暗夜环境）；而在澳大利亚，波特尔一级暗夜环境唾手可得。

1. 与南半球星河初识

初到澳大利亚的我，就迫不及待地想要一睹南半球星河的真面目。记得那是 2018 年末，与北半球季节不同，11—12 月正是澳大利亚开始入夏的时候，天气逐渐变热，我所在的城市悉尼笼罩在一片热气蒸腾的海风中，但高温丝毫没有影响我的兴致，我开始寻找合适的拍摄地点，最终把目的地放在了蓝山，这里是我与南半球星河相识的地方，也是我的梦开始的地方。

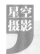
贴士

波特尔暗夜等级量化了某个区域的光污染对夜晚天空亮度的干扰程度，一共分为 9 个级别，地球上能看到的最黑暗、零光污染为 1 级，而繁华城市市中心上空一颗星星都看不到，为 9 级。

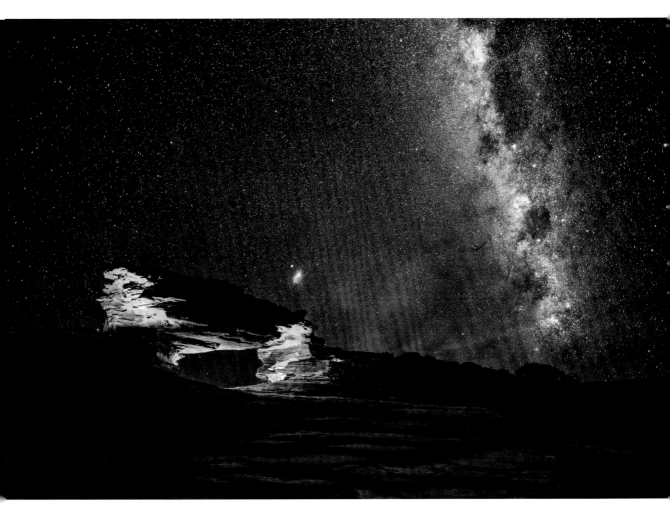

▲ 波特尔一级暗夜环境下的星空

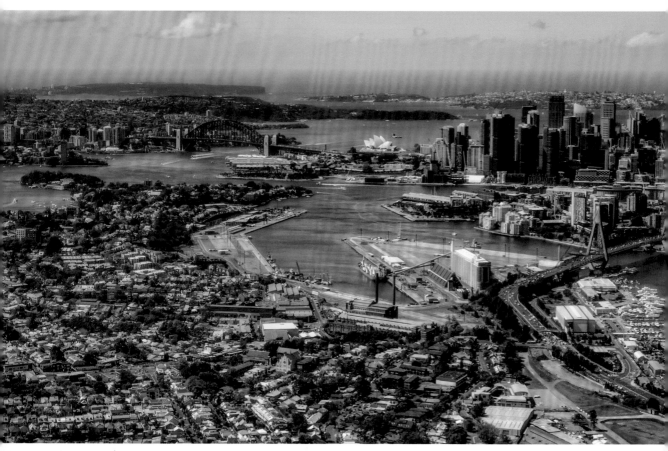

▲ 夏季的悉尼，布局错落有致

　　第一次深入蓝山的探索并不容易，到处都是茂盛的树木和蜿蜒盘旋的石径，尽管很多地方都可以拍摄星空，但我想要找到一个开阔的制高点，俯瞰整个蓝山山谷。这个季节的银河即将西落，因此日落后很快就能看到银河浮现，非常接近地平线，如果有机会将蓝山山谷与银河同时纳入画面，也算是一份充满仪式感的惊喜。

　　我们终于在夜晚将至未至的蓝调时刻，探寻到一条不起眼的小路。此刻风已停歇，丛林中时不时传来葵花鹦鹉清脆的叫声。我们缓缓步入潮湿的茂密丛林，越往深处走心中越庆幸：这片土地，与世隔绝，生机勃勃。

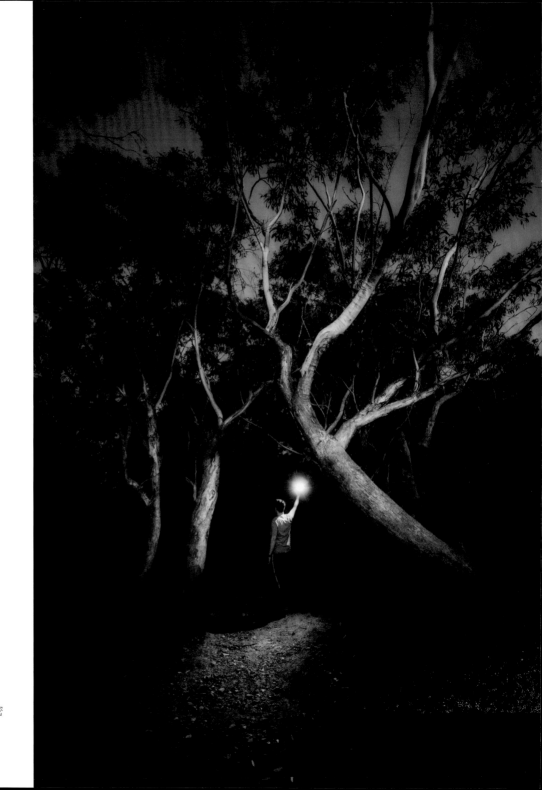

蓝山深处的茂密
丛林 ▶

就如同《桃花源记》描绘的那样"初极狭，才通人。复行数十步，豁然开朗"，走到小路的尽头，眼前之景令我此生难忘，期盼已久的南半球星河已等候我们多时，静静地横挂在天边。此时此刻，我多么希望在无数个星河升起的瞬间，我都能站在绚丽的银河之下，继续探寻更多奥秘。

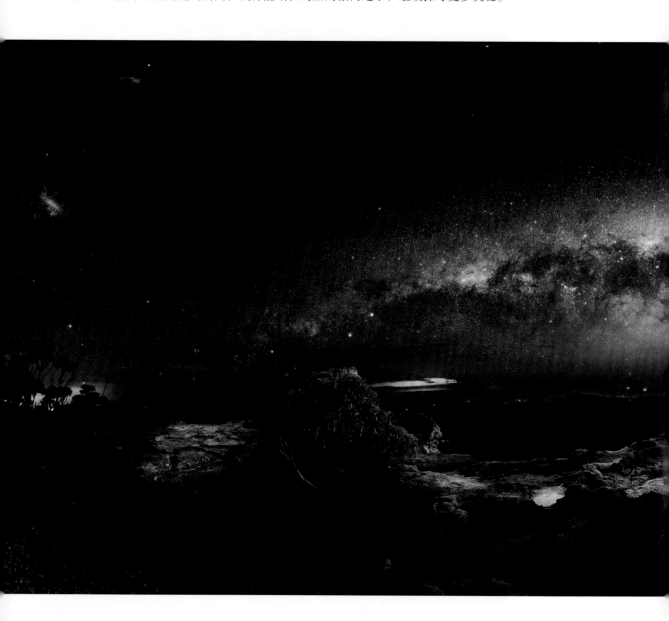

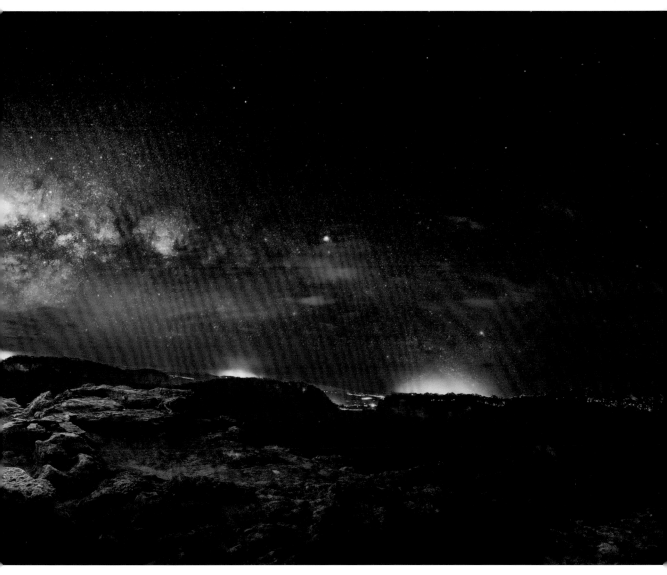

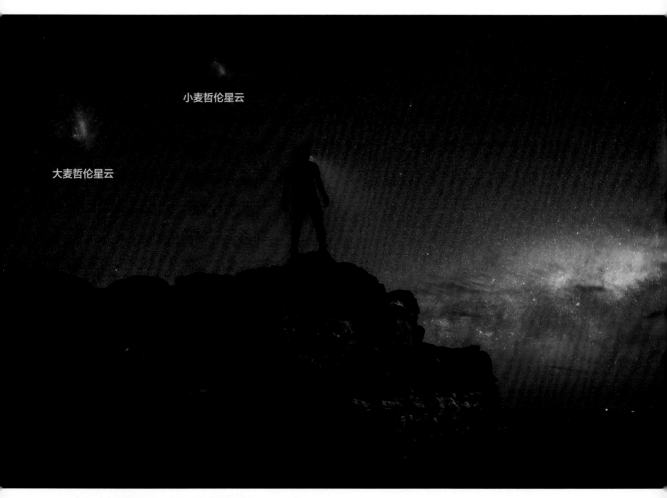

小麦哲伦星云

大麦哲伦星云

▲ 大、小麦哲伦星云挂在夜空中，就像两朵云

 贴士

大、小麦哲伦星云在南半球以肉眼就能看到，在夜空下看起来就像两朵云。它们因在 1521 年环球航行时首次发现它们并对它们做出精确描述的葡萄牙航海家麦哲伦而得名。

2. 那些令我流连忘返的风景

从悉尼出发一路向西，横跨几乎整个澳大利亚大陆，约 4 个半小时后抵达珀斯，第一站便是久负盛名的"星空猎场"——尖峰石阵。

尖峰石阵位于珀斯附近的一个自然公园内。这里布满了大大小小的如同尖峰的岩石，小的像手指一样细，高的有三四米，都是在几千年的风蚀作用下形成的。干燥的气候创造了极佳的条件，使得这里成了观星圣地。澳大利亚的很多内陆区域干旱少雨，全年一半以上的时间都是晴天，有的区域的气温甚至逼近 50℃。这样的天气对于游客来说可能有些难以忍耐，但是对于"追星星的人"来说，可谓是求之不得。

▼ 白天的尖峰石阵

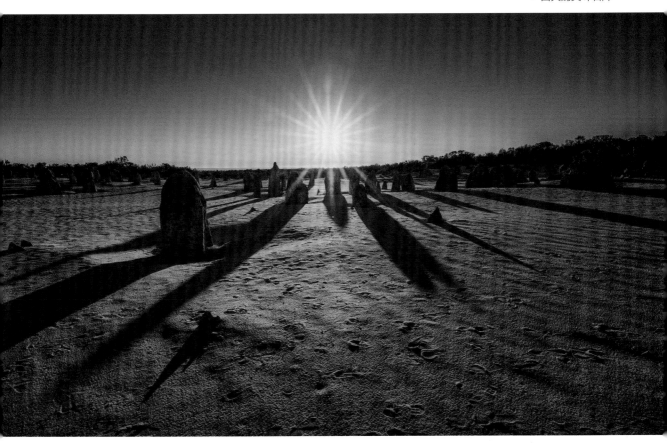

夏季这里的沙漠温度极高、极为干燥，印象中应该不会有雨或者乌云。然而天有不测风云，根据卫星云图，晚上这里将会乌云密布，但我们不甘心想要"赌"一下，于是驱车300千米前往。等我们赶到时，银河已经悬挂于天际，不等我们掏出器材寻找地点拍摄，远处的一大片乌云已经遮住了星光。

透光高积云和银河碰撞，浮云似遮未遮，星光从云隙倾泻下来，透过流动的云隙，银河依旧清晰可见。仿佛星与云这对不可调和的矛盾在这一瞬间完美融合，星与云就像在共同奔赴一场与彼此的约会，这远比想象中的画面更令人惊喜。

接下来的几天都是晴空万里，能与这些矗立于沙海之上的"老者"一起仰望星空，让我倍感荣幸。

▼ 星与云的浪漫约会

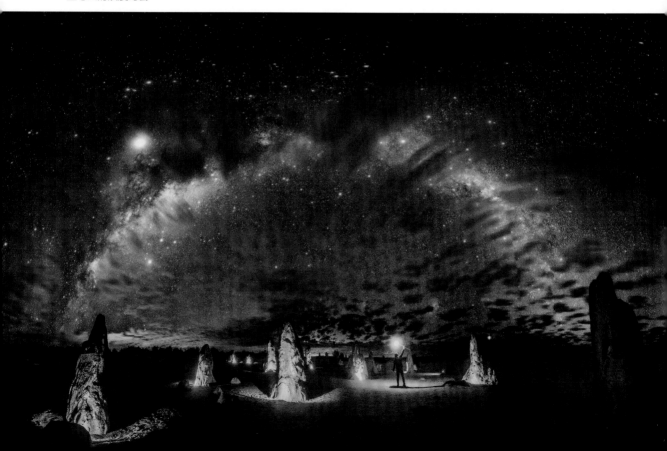

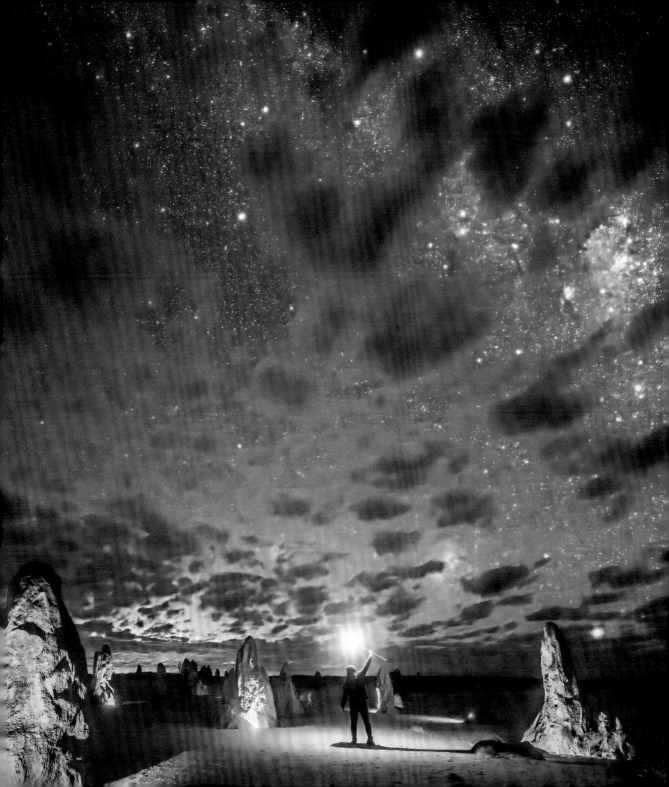

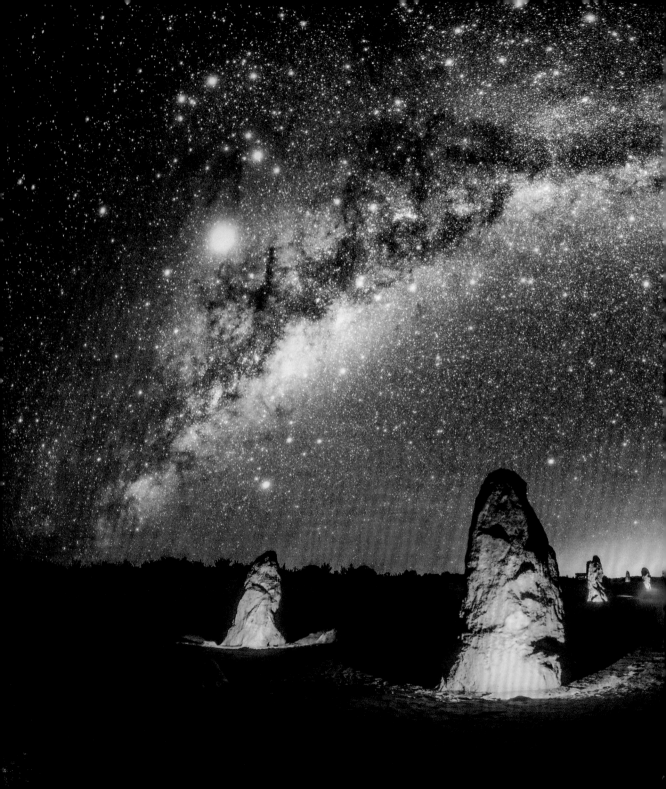

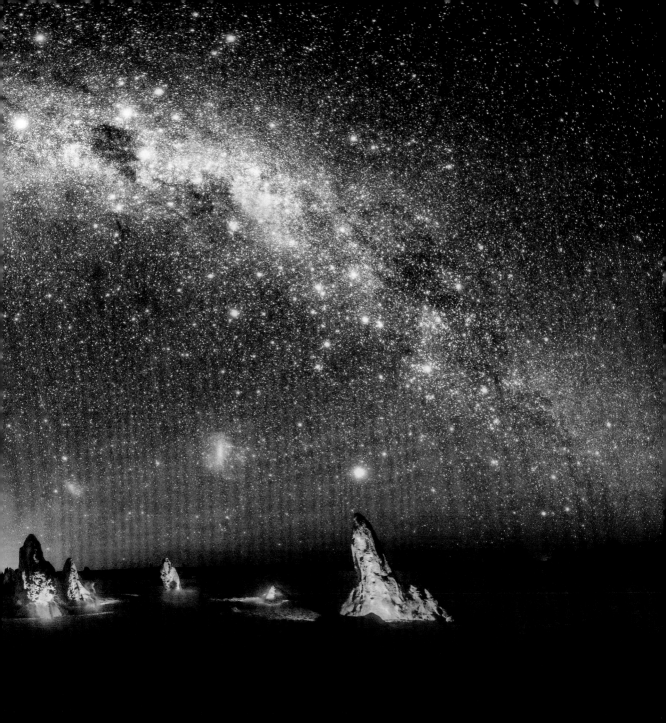

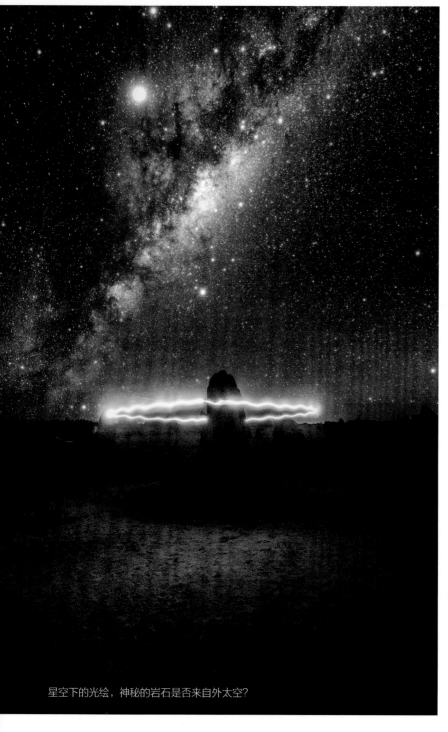

星空下的光绘，神秘的岩石是否来自外太空？

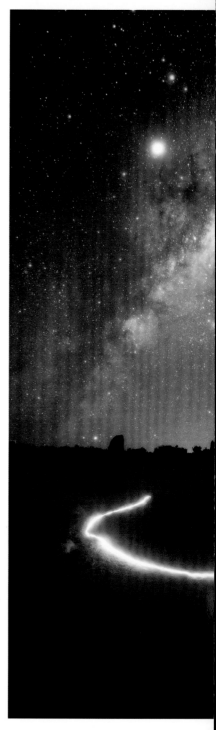

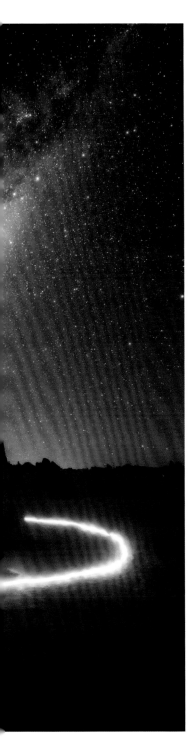

星空下的光绘，仿佛驾驶着时光穿梭车来到未来

贴士

采用相机的 M 挡，开启长曝光模式，利用手中的光源在空中绘画，或者沿着车的轮廓描绘，就能得到有趣的光绘画面。

手持权杖，号令整个苍穹

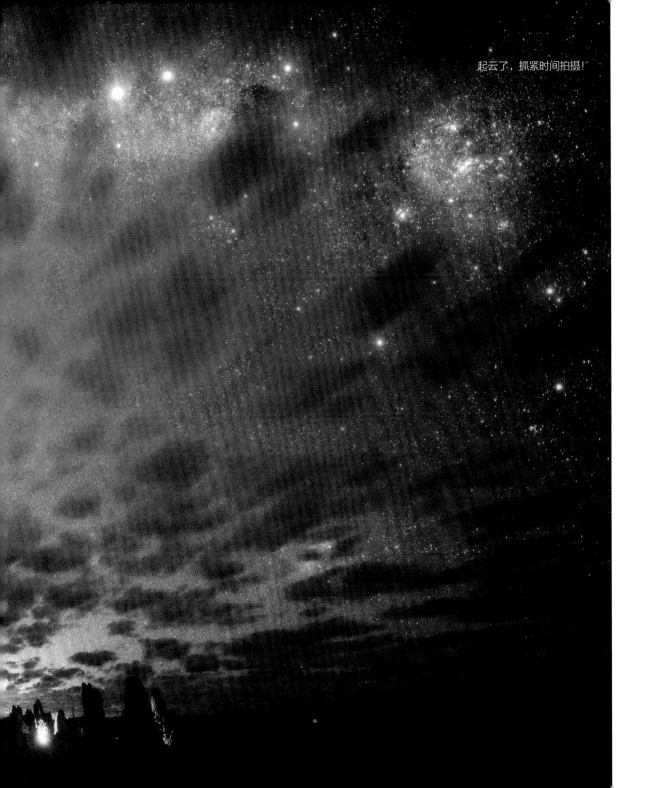

起云了，抓紧时间拍摄！

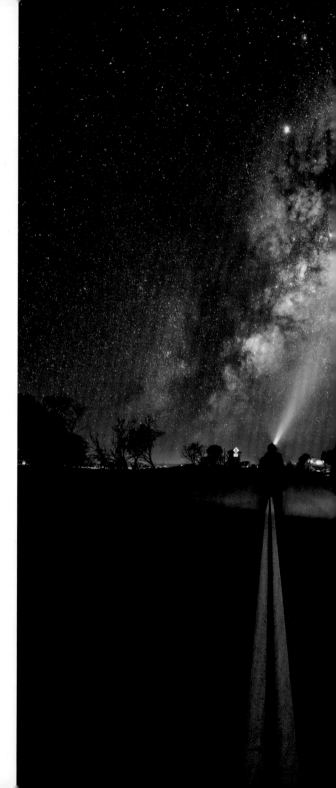

　　我们离开尖峰石阵继续向北探寻，在夜晚的公路上飞驰，银河照耀着这片土地，古老的荒漠此刻充满了生机。远处的红色气辉像火焰般肆意燃烧，而那银河就在一片红色中冉冉升起。

　　最终我们来到了位于珀斯以北约 500 千米的卡尔巴里国家公园的自然之窗，它是因风蚀形成的岩石空洞。在这里，你可以在夜晚通过"窗口"窥见星空，在真正的暗夜下丈量宇宙。恒星们发出的光汇聚在一起能照亮无灯的环境，一片寂静中只有气辉似火燃烧，星汉灿烂，我们沉醉在其中。

笔直道路的尽头，便是星海▶

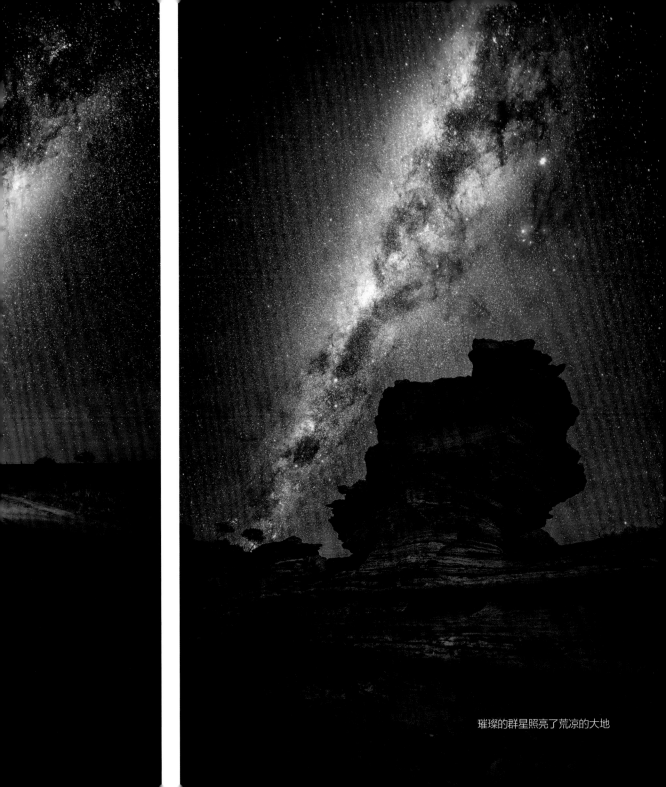

璀璨的群星照亮了荒凉的大地

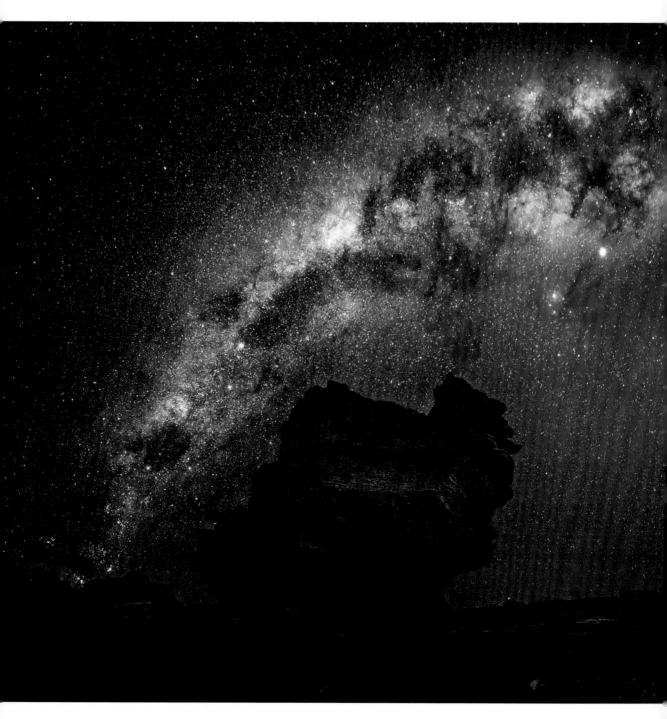

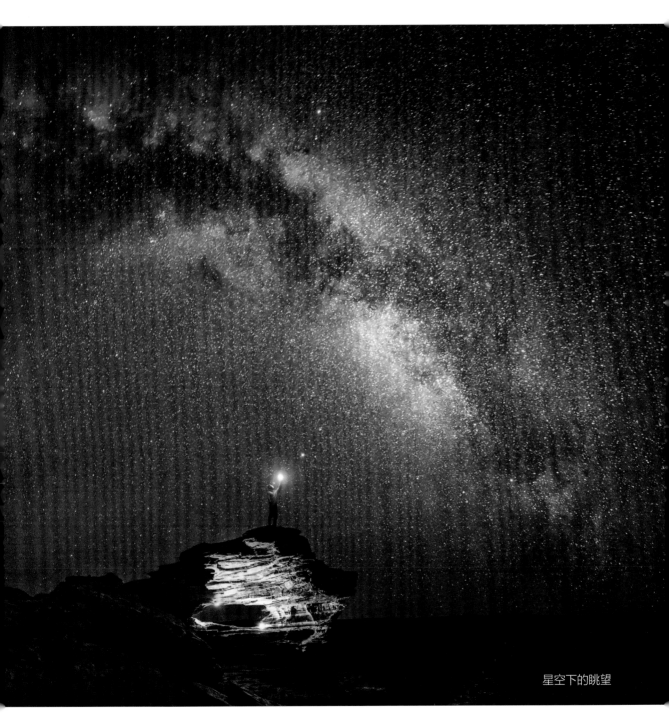

星空下的眺望

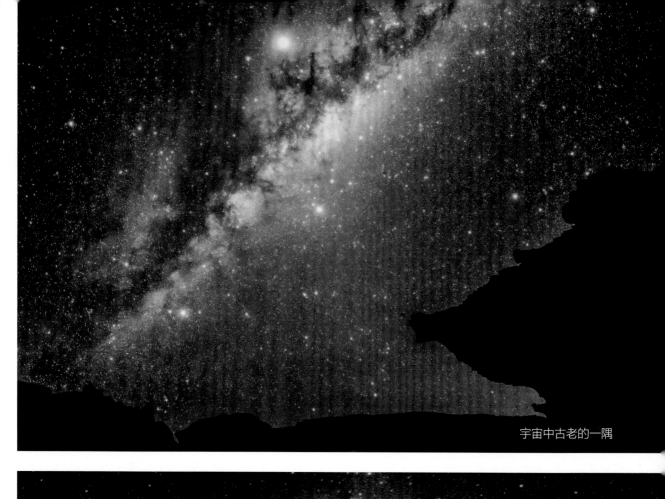

宇宙中古老的一隅

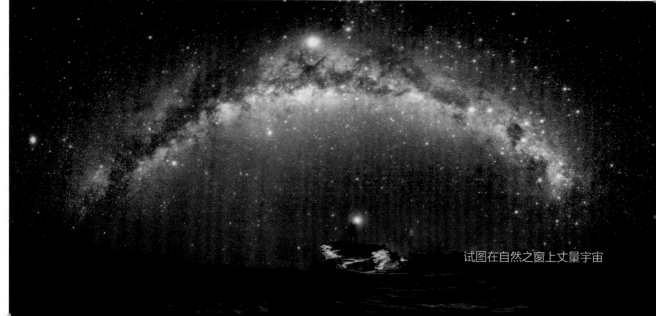

试图在自然之窗上丈量宇宙

因为银河拱桥的跨度为180°，所以普通的镜头根本无法将银河拱桥拍全，我们可以使用接片的方式，将每个天区的银河拍下，然后用后期软件进行拼接，从而得到一张完整的银河拱桥摄影作品。

西澳大利亚州是摄影师的天堂，这里有五彩斑斓的盐湖、驼铃阵阵的沙漠和印度洋边的怪石。夜幕降临，暗夜中星汉灿烂，整个宇宙近在咫尺，还有数不清的可爱生灵。

3. 海面上升起的一抹绚烂

澳大利亚的几大主要城市都临海而建，在地理上具有得天独厚的优势。看着海浪轻柔地拍打着石头，听着海浪奏响的乐章，一瞬间我仿佛融化在这静谧的蓝调中。

随着夜色逐渐暗淡，浪潮逐渐退去，远处水汽愈发浓厚，海面上即将升起一抹绚烂，海边的星空同样令人期待。

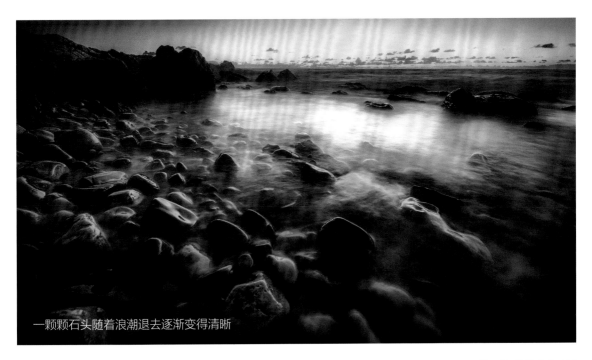

一颗颗石头随着浪潮退去逐渐变得清晰

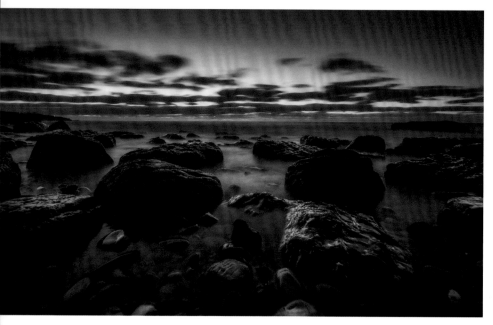

▲ 夜晚降临，石头蒙上一层冷色

 贴士

在海边拍摄星空时，由于空气湿度大，镜头容易起雾影响拍摄，建议使用除雾带或者及时擦拭镜头，以免水汽影响画面错过了宝贵的拍摄机会。在拍摄结束后也要注意相机等设备的清理，高盐分的海水往往会对其部件造成腐蚀。

　　海岛上星河沉寂，可以看到海面上升起的一束光。追寻着这束光，在路的尽头我终于体会到了"海上生明月，天涯共此时"的意味。

　　邦博海滩的雷神之岩，让我想要做一朵浪花，没有悲欢，一半在海里安详，一半在风里张扬；一半拍打着岩石，一半在夜里沐浴星光。

海上生明月 ▶

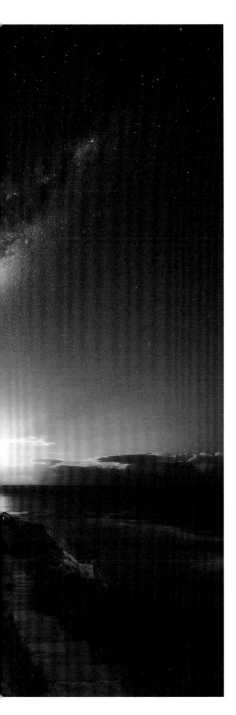

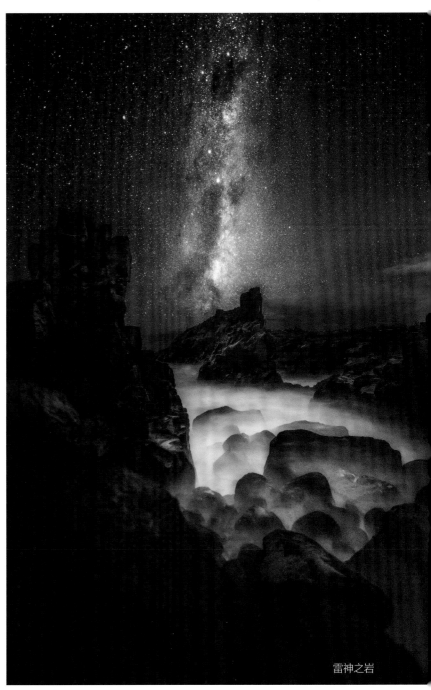

雷神之岩

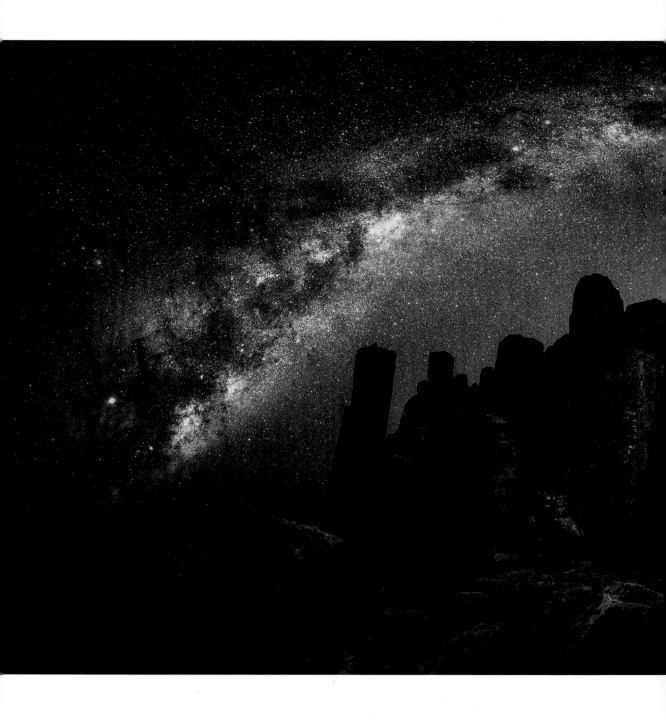

捕捉星光的一千零一夜

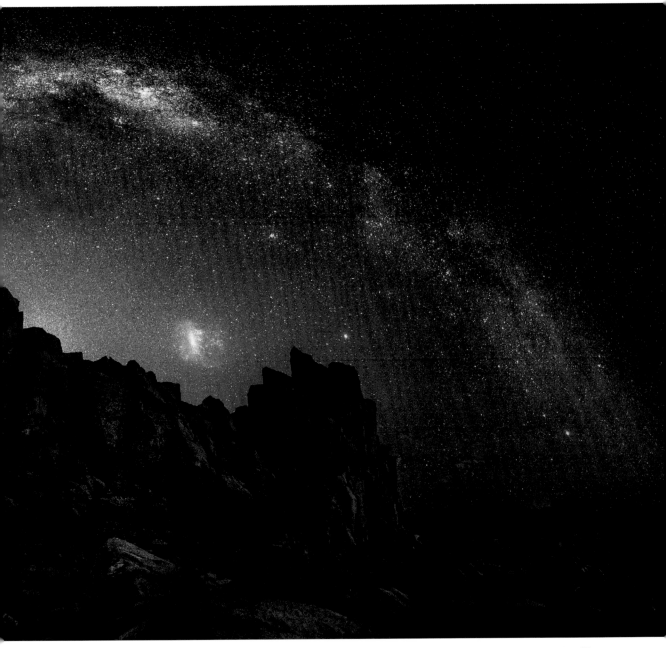

▲ 石之星拱

凯瑟琳湾的栈桥星空不知为何让我想起了《星际穿越》中的台词："不要温和地走进那个良夜……怒斥光明的消逝。"

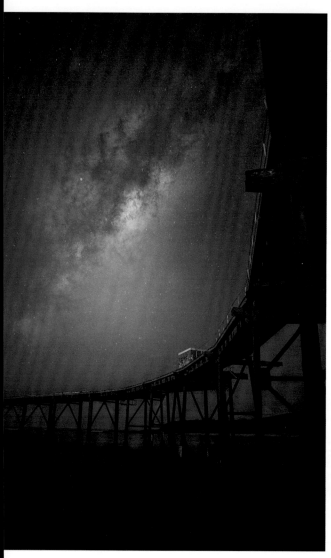

▲ 栈桥银心

▲ 透过岩石的裂缝，窥见了宇宙

波蒂国家公园在夏日石滩上的一处水潭，就可以一一找到猎户座、昴宿星团和天狼星的倒影。海风侵蚀过的岩石呈现出蜂巢状纹路，大自然留下的痕迹清晰可见。漫天星星微微发光，大地在星光的照耀下蒙上一层神秘的厚重感。

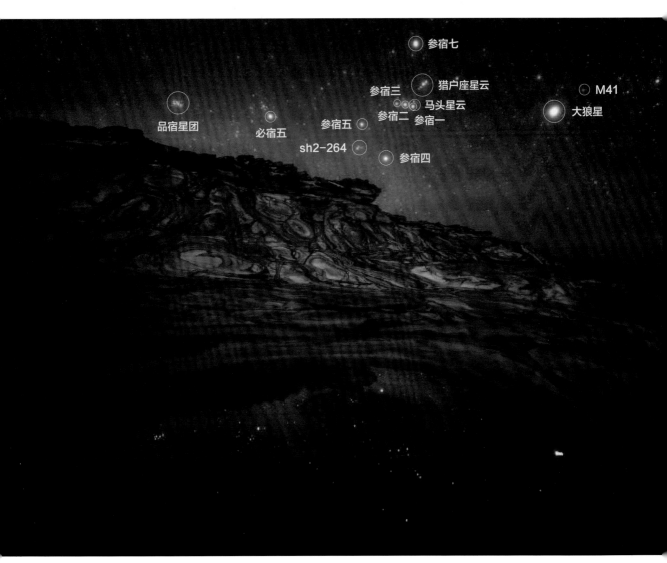

▲ 猎户星迹

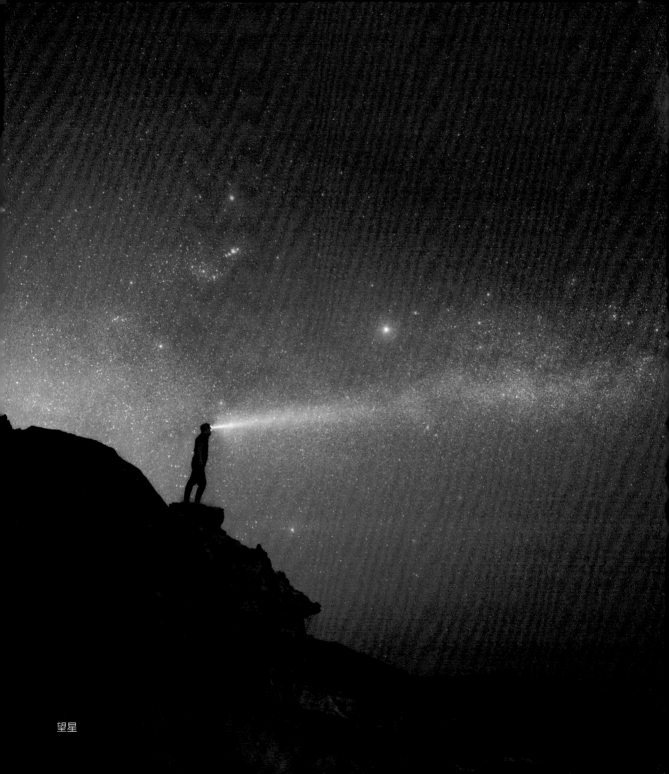

望星

2.4.2 追寻你直到世界尽头

与澳大利亚相比，新西兰多了一分与世隔绝的孤寂，似乎更加原始、更加纯粹。广袤的山地和丘陵，遍布各地的冰川与湖泊，极致的自然风光加上极致的暗夜环境，使得新西兰有一种"世界尽头"的空旷感。

路过克雷顿山时，我们遇见了壮丽的雪山。远处的雪山慢慢蒙上一层金黄色，雪山"金顶"由此而来。近处雪山脚下黄昏笼罩着湖泊，一簇簇鲁冰花染上了浅浅的暮色，在风中轻轻舞动，宣告着静谧的夜晚即将登场。

▲ 雪山、冰河是新西兰常见的景观

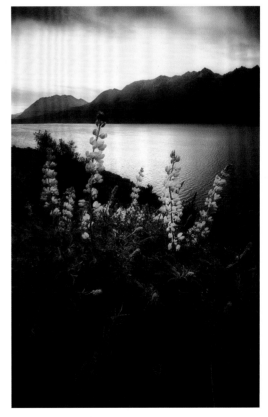

▲ 尤为美丽的鲁冰花

◀ 暮色中的雪山

◀ 冷暖色的融合

山脚下车流不息 ▶

随着夜幕降临，南半球星河的壮美再一次展现在我们眼前，只不过这一次，我们是在新西兰见到它的。格林诺奇的星空有一种说不出的美，整个星空看上去朦胧梦幻，每个区域却又无比清晰，你能辨认出银河的尾巴、倒挂着的猎户座，甚至远处红绿色的气辉，而这只是路边随处可见的景色。

格林诺奇的星空 ▶

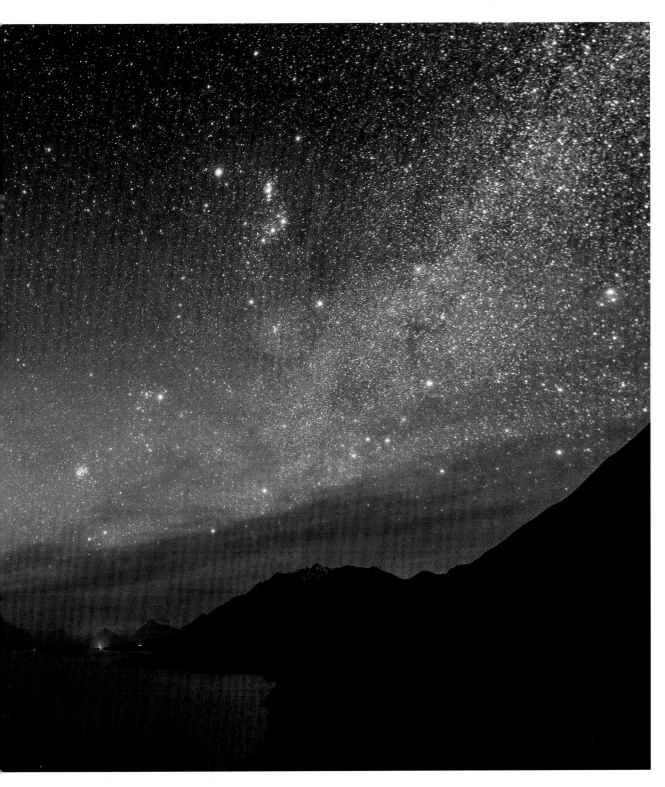

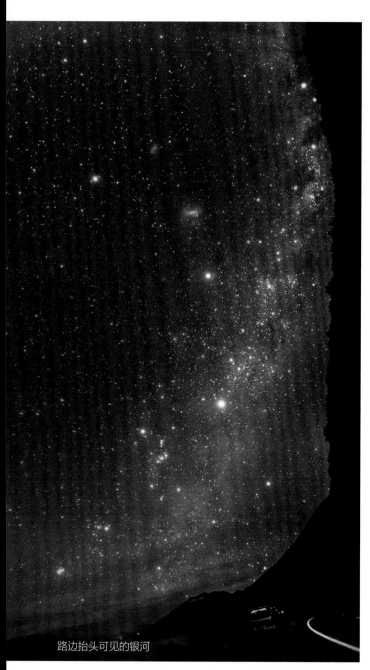

路边抬头可见的银河

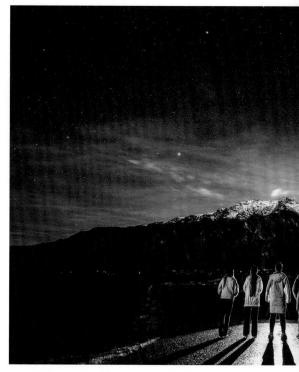

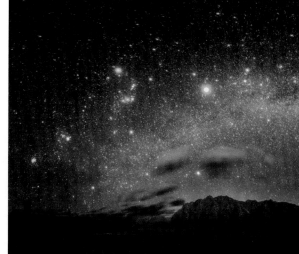

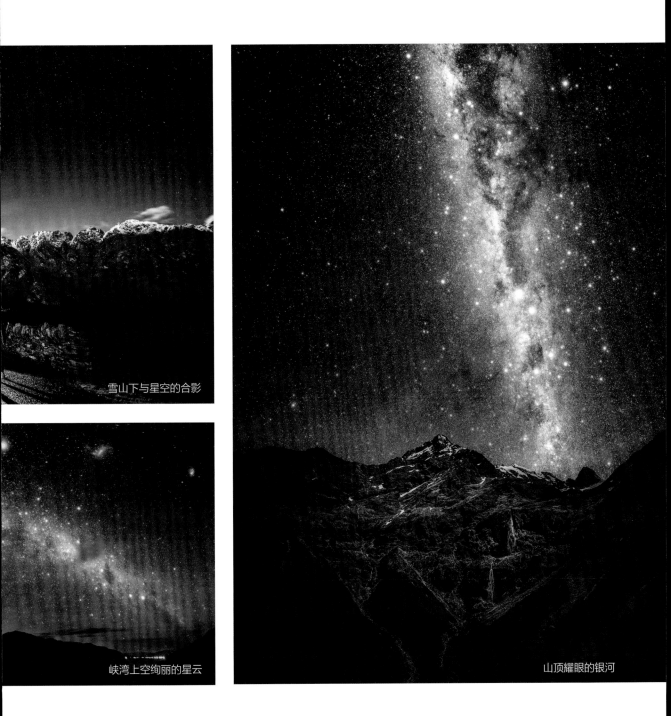

雪山下与星空的合影

峡湾上空绚丽的星云

山顶耀眼的银河

接下来的几日阴雨绵绵，尽管乌云影响了我们的星空拍摄计划，但丝毫不影响我的兴致，因为雨中的新西兰也别有一番风味。

山脚下的小屋在云雾之中若隐若现，附近有绽放的黄色野花，山顶上雪线愈加清晰，冰河周围雾气缭绕。

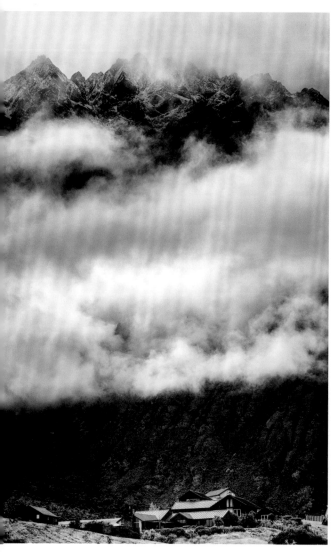

▲ 山脚下的小屋

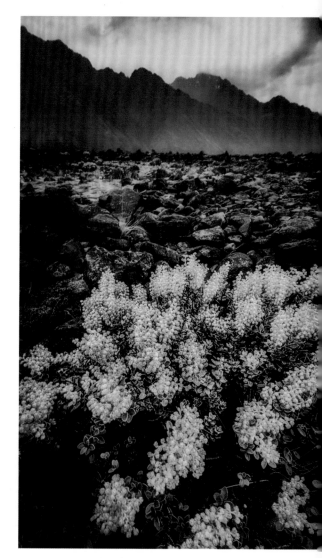

▲ 绽放的黄色野花

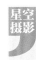
贴士

如果想要拍摄雪山，通常需要选择焦段较长的镜头，这样雪山的主体和前景或背景会有很好的关系。70-200mm、100-400mm 或 150-600mm 是最常用的几个焦段。

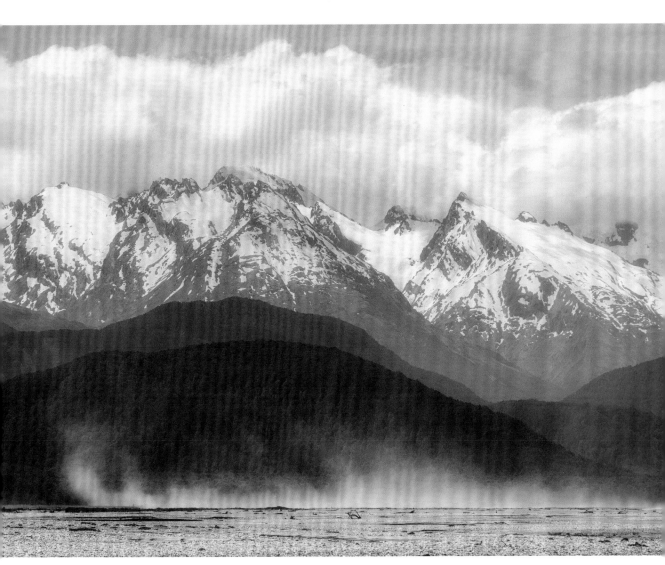

▲ 雪山脚下雾气氤氲

在通往库克雪山的公路上抬眼望去，发现阴雨也挡不住雪山的巍峨。在塔斯曼冰川的源头，静谧的蓝色愈加明显。日出时的瓦纳卡颇具魅力，那一束饱含力量的红光冲破乌云，照亮山崖的画面至今留在我脑海中。

通往库克雪山的公路 ▶

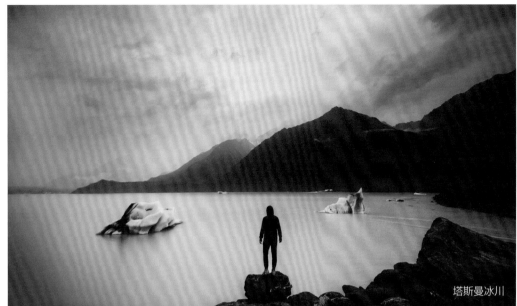

塔斯曼冰川

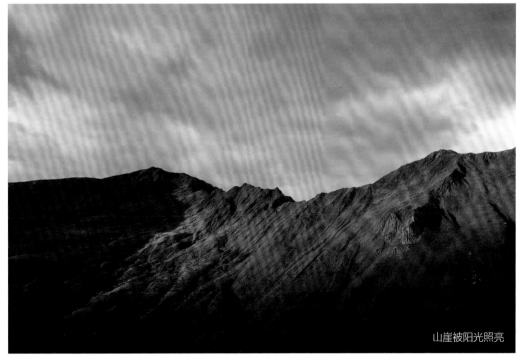

山崖被阳光照亮

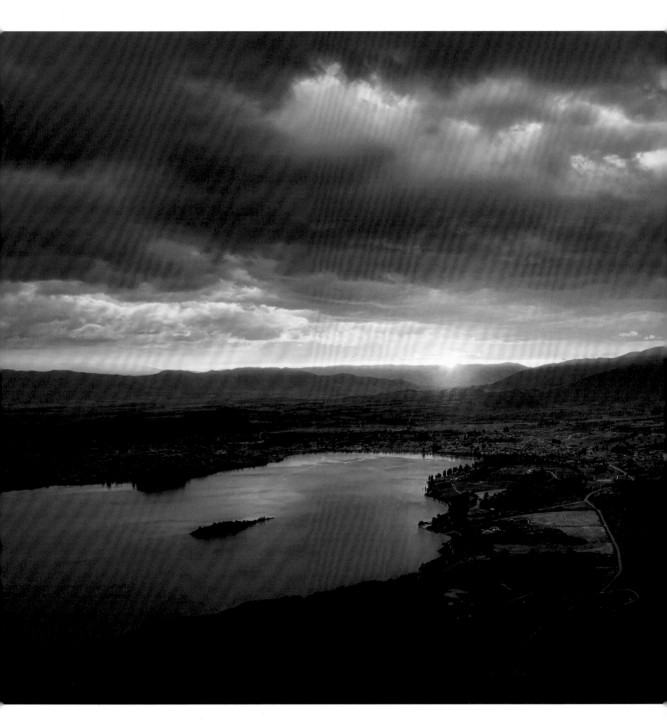

我一边记录着云雾缭绕的仙境，一边期盼着一个晴朗的夜晚，希望能不留遗憾。离开新西兰前，我们与普卡基湖的星空相遇了。

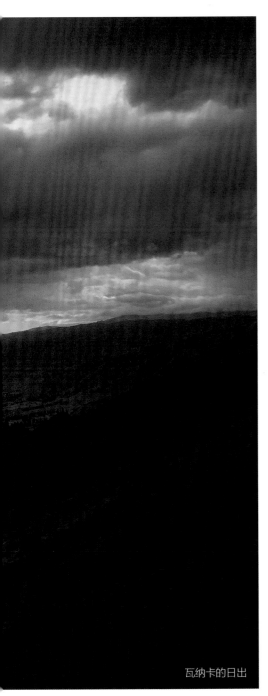

瓦纳卡的日出

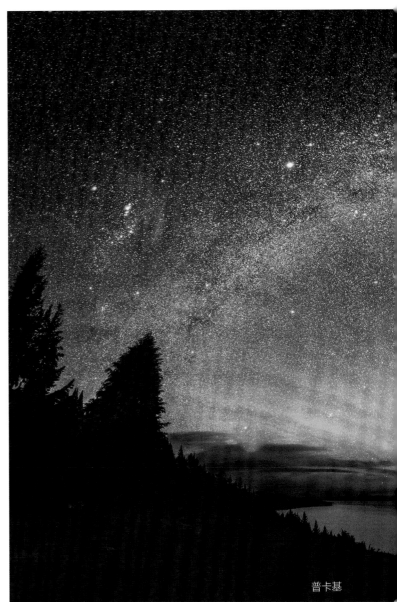

普卡基

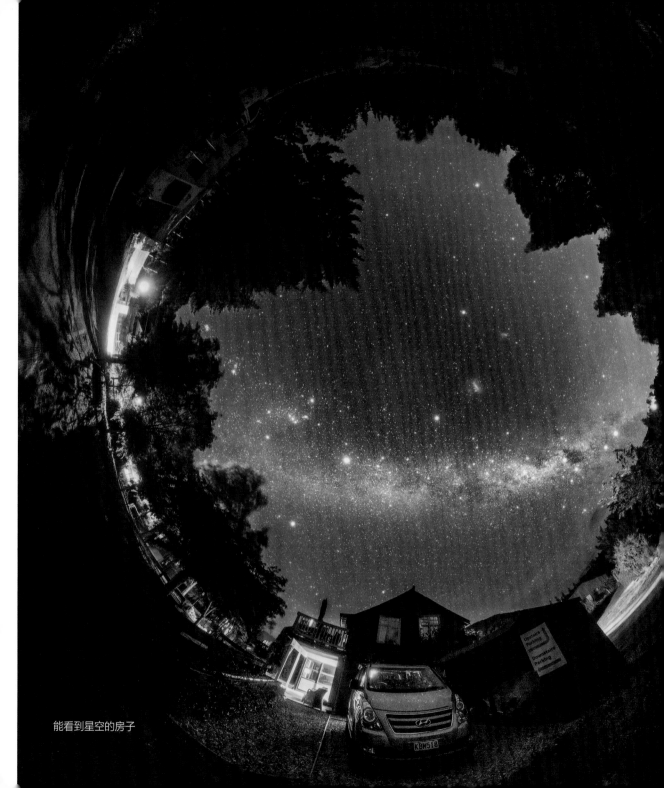

能看到星空的房子

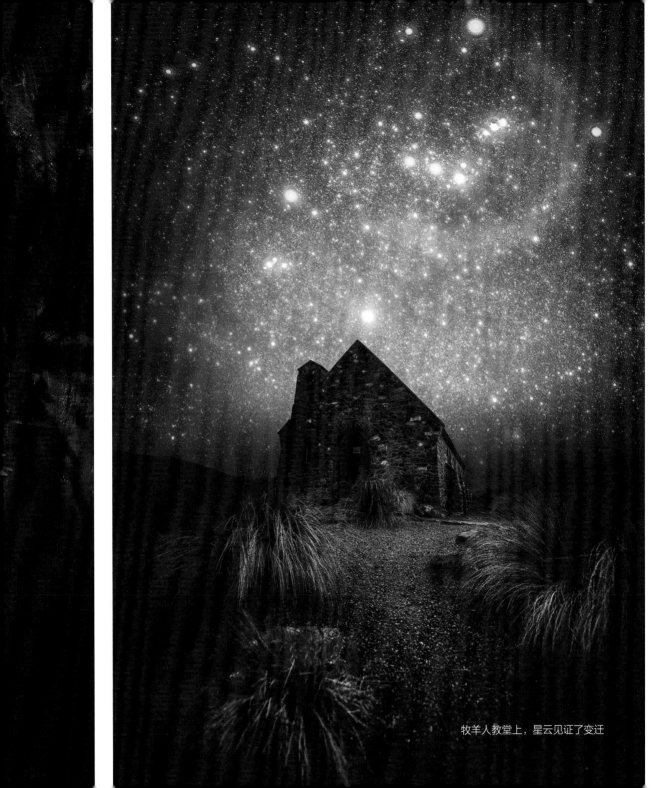

牧羊人教堂上，星云见证了变迁

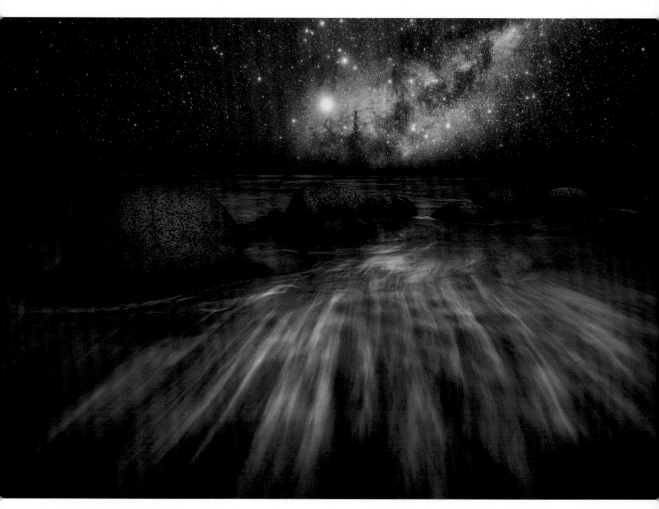

▲ 摩拉基的星空诉说着历史

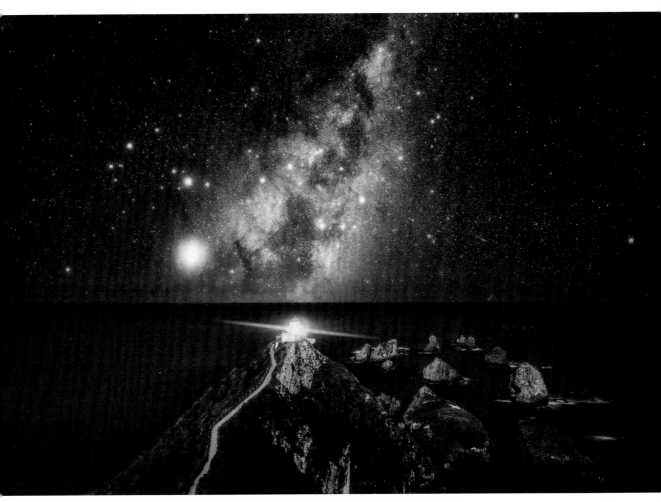

▲ 灯塔上空的银河

大麦哲伦星云

新西兰满足了我对大自然美好的幻想。云雾下沉，瓦纳卡的第一缕阳光照亮了山顶；树海流淌的浓绿像一层瑰丽的油彩。天边滚滚流云夹杂着风；山顶的雪融化了。夕阳如火，层层叠叠的紫红色逐渐被黑色吞没。壮丽的银河呈现在灯塔上空，初夏的雪水沿着山脉泻下，疏散的星团肉眼就能看见。

这些是人类肉眼所能看见的壮阔景色，这里便是初夏的新西兰南岛。

我们都沉浸在彼此的故事中，过了许久才回过神来。突然间，似有什么东西闪过，我抬头问墨老师看到了吗，他神秘地一笑，说："当然看到了，不仅看到了，我还拍到了！"我们急忙翻看相机，在数张照片中反复确认。"是飞机吗？""不太像，也不像卫星。""是流星！"我与墨老师异口同声地说道。这些闯入大气层的"天外来客"，究竟会带来怎样的故事呢？

 贴士

在拍摄星空时经常可以看到照片中的一条条细线，它们中有的是飞机轨迹，有的是人造卫星的轨迹。如果看到一条虚线在空中缓缓划过，那大概就是马斯克的"星链"。

◀ 气辉中的大麦哲伦星云

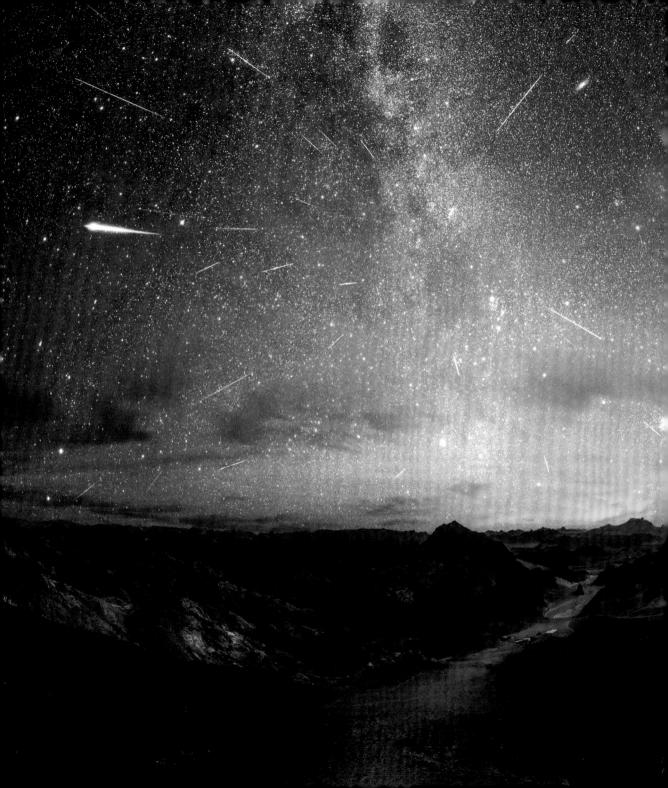

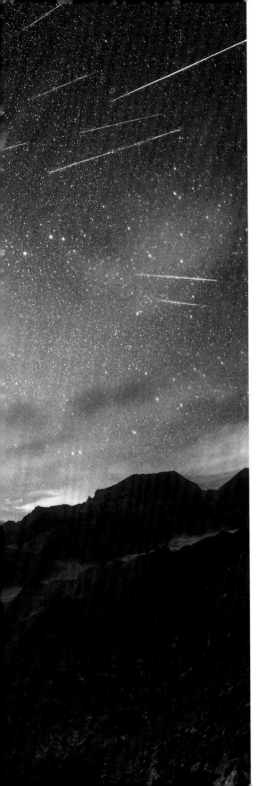

第 3 章

那一闪而过的流星

流星体："啊！我被发现了！"

地球："虽然持续的时间极短，但这一闪而过的光，真的很难让人察觉不到啊！"

流星体："其实我发现如今抬头望天的人是越来越多了，他们的摄影技术也在飞速发展。"

地球："是啊，他们好像也发现夜空的美了，这下你们跑得再快，也会被他们记录在手上神秘的仪器中。对了，你是不是时间又到了？"

流星体："对啊，我身上掉落的碎片又要消耗殆尽了，下次再见吧，说不定就是'几秒'之后。"

地球："嗯，一年一度的会面又开始了，记得回去的时候跟你的兄弟们说一下，等变小些再来见我，几千万年前的那次撞得我生疼，天气都变了好几万年呢！"

流星体："我一定带到，回见。"

3.1　燃烧之后的美

很多人都喜欢对着流星许愿，这或许跟它虽然短暂易逝却能划破黑暗的天空有关，它多么像我们内心那一闪而过的渴望啊。流星注定是辉煌而又短暂的。

3.1.1 辉煌

太空中有许多的宇宙尘埃在游荡，其中总有一些"不安分子"会闯入地球，它们在经过大气层的时候由于摩擦发热，进而燃烧生光，形成了夜空中不时出现的惊喜。

3.1.2 短暂的美与永恒的伤痕

流星注定是短暂的，短到当你惊讶地说出"流星"的时候，它就已经消失在夜空中了。很多人感叹为什么流星不能驻足一会儿时，殊不知，正是这短暂的美让我们能够安然地享受地球的保护。

倘若一些星球没有大气层，故事就会是另一个版本：流星给这些星球留下了永恒的痕迹月球表面的环形山其实正是这些宇宙尘埃直接撞击月球表面的结果，月球上由于没有风蚀，这些大大小小的环形山直到今天在遥远的地球上都清晰可见。而这时流星也就有了另一个我们耳熟能详的名字：陨石。

"那如果想要看到更多的流星该怎么办？因为我还没许愿它就消失了。"

"没事，还有流星雨。"

贴士

我们通常会选择焦段较长的镜头拍摄月球，这样焦段越长的镜头能够拍摄出更大的月球，月球表面的环形山也会更加清晰。在拍摄时需要采用手动模式，对月球表面进行点测光，光圈不宜太大，F8-F11均可，快门速度不能太慢，在长焦镜头下月球的移动会变得非常明显。

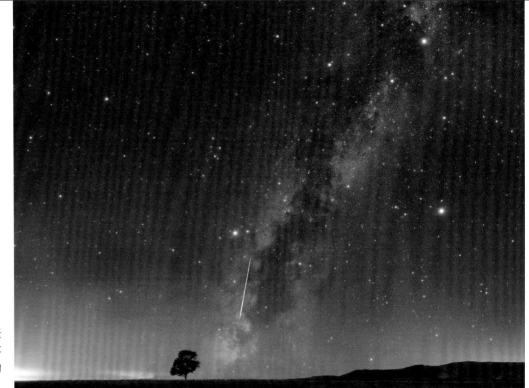

当你抬头仰望天空的时候，说不定就会有这样的亮光等待着你▶

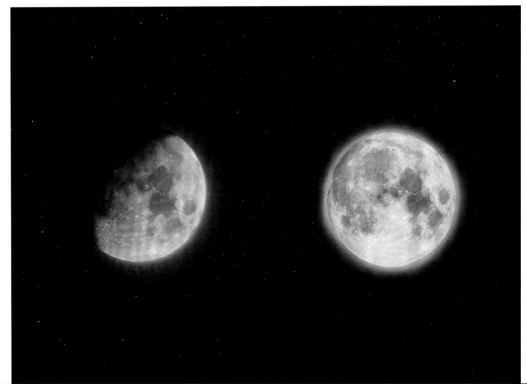

你能想象陨石撞击所产生的影响吗？ ▶

3.2　流星雨的成因

对于天文爱好者来说，每年最不可错过的天文事件之一就是流星雨了。而身处北半球，我们可以观测到三大流星雨：英仙座流星雨、双子座流星雨和象限仪座流星雨。每一场都令人难以忘怀。但在此之前，我们先了解一下流星雨的成因，想必你一定好奇它们是从哪里来，又是如何闯入地球的。

流星是一些"不安份子"闯入地球的运行轨道中，与地球"亲密接触"造成的。而流星雨的成因就不一样了，它们本来安静地运行在自己原有的轨道，或许之前的几十亿年都不曾见过，而这时地球的"家人"（比如木星、太阳）突然到来，由于引力的作用，将本来安分守己的小星体生生拉到了全新的轨道，虽然这样的影响也是按照千万亿年来计算，并会潜移默化地改变，但终归有一天它们会进入全新的世界，而之前凝固的整体也会逐渐解体产生大小不一的碎片，直到有一天，各方引力达到均衡使得这些"天外来客"的运行轨道终于再次固定，其中有一些恰巧就落在了地球的运行轨道附近，它们就会每年在固定的时刻，受到地球引力的作用进入地球形成流星雨。而我们也会在某个特定的时刻迎来流星雨的极大值。

流星雨其实就是各种太空碎片落入地球大气层后燃烧所形成的，这些碎片有陨石、太空中的尘埃，甚至还有退役的人造卫星。大部分流星雨都来自彗星，只有极少数来自小行星，比如双子座流星雨的母体就是小行星"法厄同"。

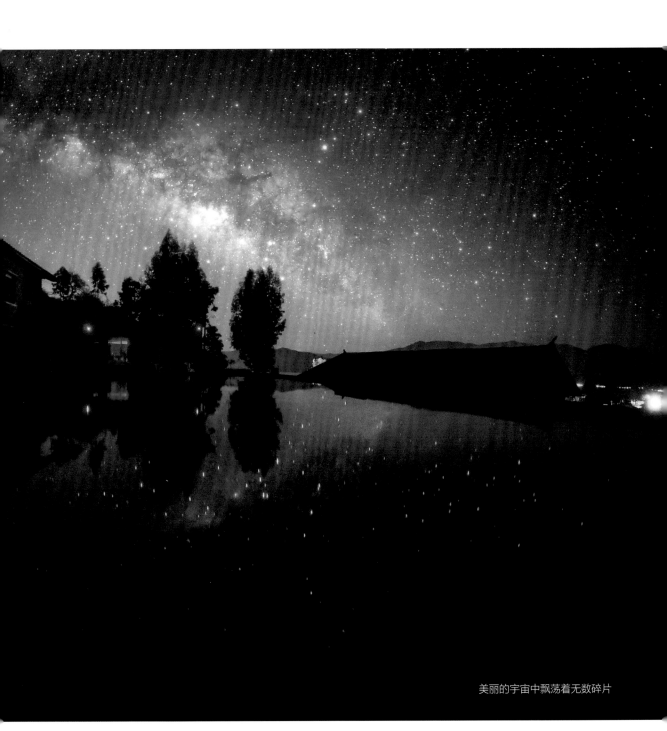

美丽的宇宙中飘荡着无数碎片

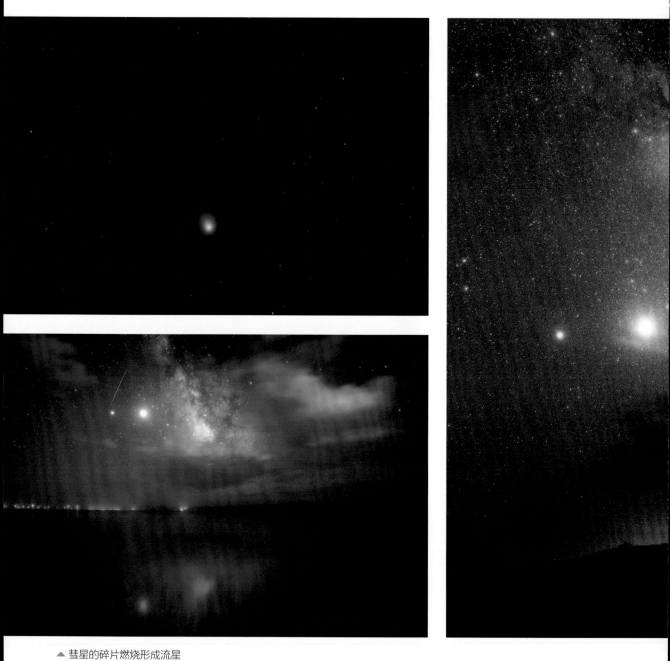

▲ 彗星的碎片燃烧形成流星

▲ 茶卡盐湖上空划过的流星

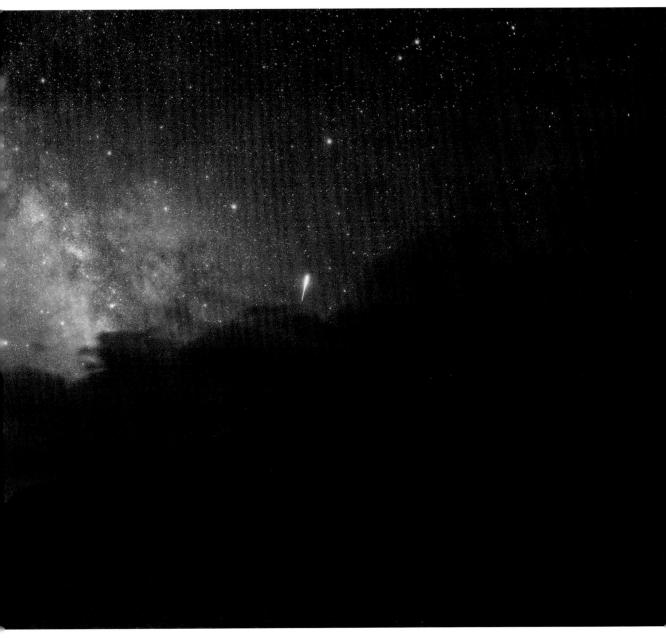

▲ 流星在雅丹地貌上空闪现

3.3　来自英仙座的问候

星空摄影总是伴随着寒冷，北半球三大流星雨中的两场都出现在冬季，只有英仙座流星雨出现在夏季，对于星空摄影师来说那自然是不能错过的重头戏。每到 8 月初，无论身在何处，无论工作有多么繁忙，我们都会尽可能挤出时间，与浪漫的流星雨来一场邂逅。

3.3.1 准时赴约

记忆中，在小时候的某个夏夜，我似乎无意间看到过一颗明亮的流星划过天空，但那个时候并不知道那是流星，年幼的我只把它当成不明飞行物降临地球，并且在脑海中想象了一场场外星舰队与人类的星际大战。后来回想起来，当时也是七八月，我判断那应该是一颗来自英仙座的流星。

▼ 英仙座流星

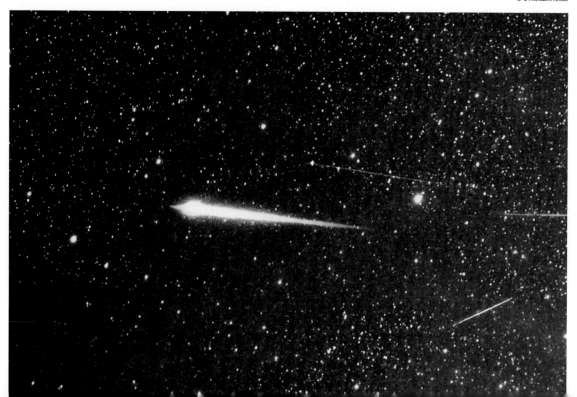

英仙座流星雨称得上发挥非常稳定的"流星选手",它出现的时间比较固定,通常为7月末到8月中旬,极大值一般出现在8月12日—8月13日。流量也比较稳定,极大值出现的夜晚平均每小时30~60颗。夏夜的户外并不算太冷,适合观测流星雨,每年的这个时候我都会准时赴约。

由于流星表面的矿物成分不同,在燃烧时会呈现出不同的颜色,英仙座流星雨便呈现出红头绿尾的状态,煞是好看。

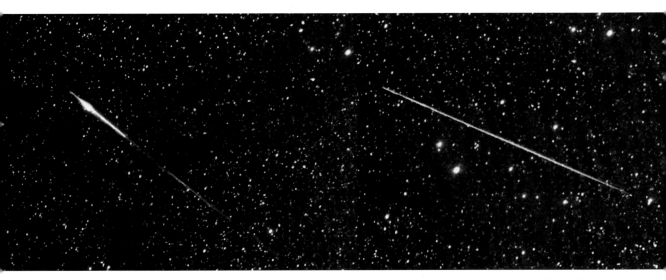

▲红头绿尾的英仙座流星雨

2016年,我加入了追逐流星雨的行列。这些来自深空的彗星碎片不远万里来到地球,竭尽所能地燃烧自己,装点着绚烂的夜空,我又有什么理由拒绝这样的盛情邀约呢?我与几位好友一拍即合,欣然奔赴阿拉善沙漠。

贴士

拍摄流星的器材与拍摄星空的一致,但参数略有不同,一般会使用高于 ISO6400 的感光度、更短的快门时间,这样能够让流星与夜空形成强烈的亮度对比,从而更好区分。

我们从山西太原出发，一路向西，当时天气并不好。天上的云连成片，偶有几束光穿过云层倾泻下来，这对于观测流星雨非常不利，我们只好边驱车边寻找，等回过神来已经驱车近一千公里来到了阿拉善左旗。这里是一望无际的荒漠，有炽热的阳光和晴空，非常适合观测流星雨。

沿着笔直的公路前行，两边不断闪过热气蒸腾的沙漠和灌木丛，我们试图寻找让人眼前一亮的地方，作为我们的观测大本营。戈壁滩上孤独生长的一棵半枯萎的老树引起了我的注意，它在荒芜的世界中显得格外跳脱，我们决定在此"安营扎寨"。

绚丽的银河拱桥下生长着一棵老树，它独享亿万星光的滋养。这个场景我其实已经在脑海里构想了无数遍，当真正遇见的时候我还是颇为欣喜。

笔直的公路直通远方

星空下的老树 ▶

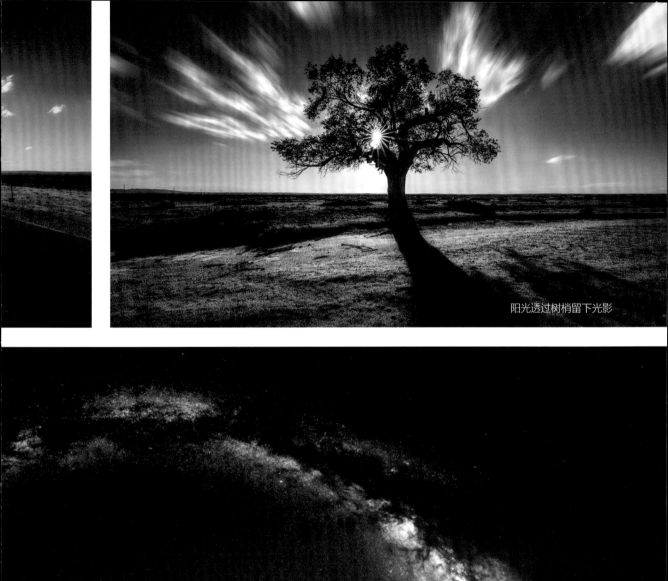

阳光透过树梢留下光影

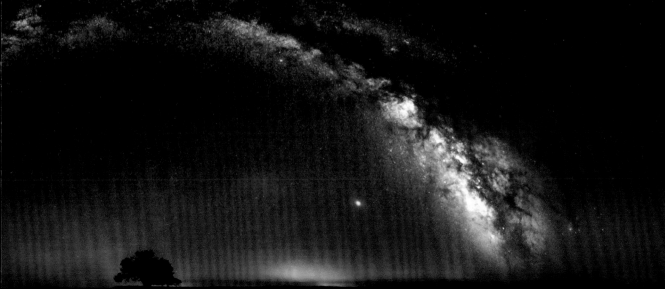

我们安静地等待，期待着英仙座流星雨的降临。"我刚才看到有东西飞过去了！""我也看到了！"我们打开相机记录，霎时间，星如雨下。

平静的水面如明镜般，不但倒映出银河的全貌，连一颗颗流星都捕捉到了。

后来在巴彦淖尔附近的峡谷，我们又遇见了美丽的英仙座流星雨。在远方峡谷的上方，数千颗流星闪耀，将这些流星拍下来并通过后期堆叠，就可以发现清晰的流星雨辐射点。

▼ 星如雨下

▼ 流星雨的倒影

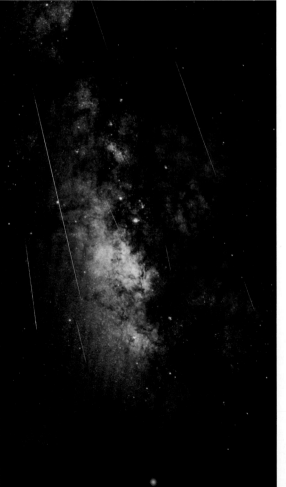

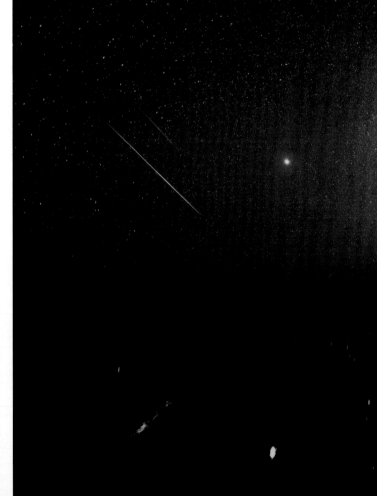

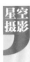
贴士

流星雨中的流星在天空中运行的轨迹几乎是平行的，但由于透视的存在，在观测者的眼中它们就好像从同一个点辐射出来的，这个点就是流星雨辐射点。辐射点所在位置的星座往往就是该流星雨的名字，在流星雨高峰期最靠近辐射点的亮星的名字，也会出现在流星雨的名字中，比如英仙座 γ 流星雨。

▼ 一颗火流星划过天际

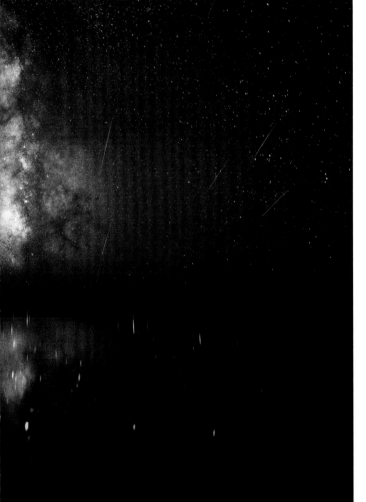

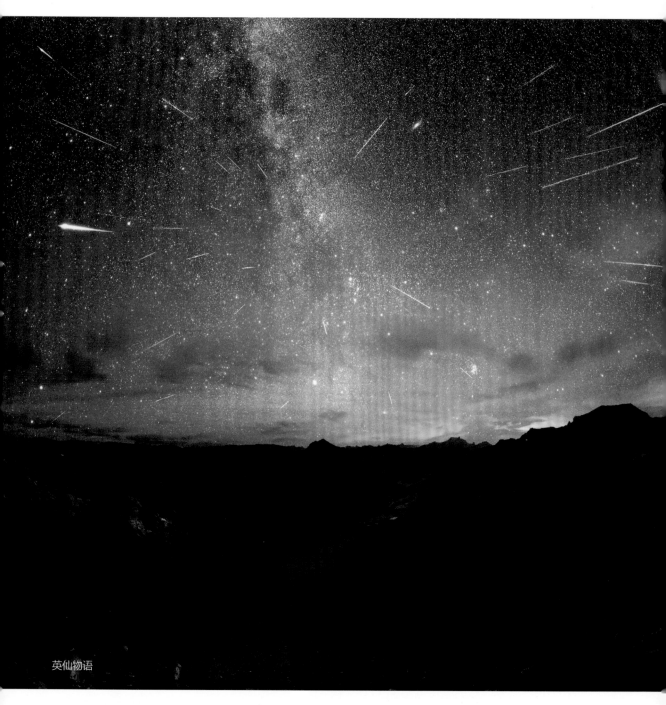

英仙物语

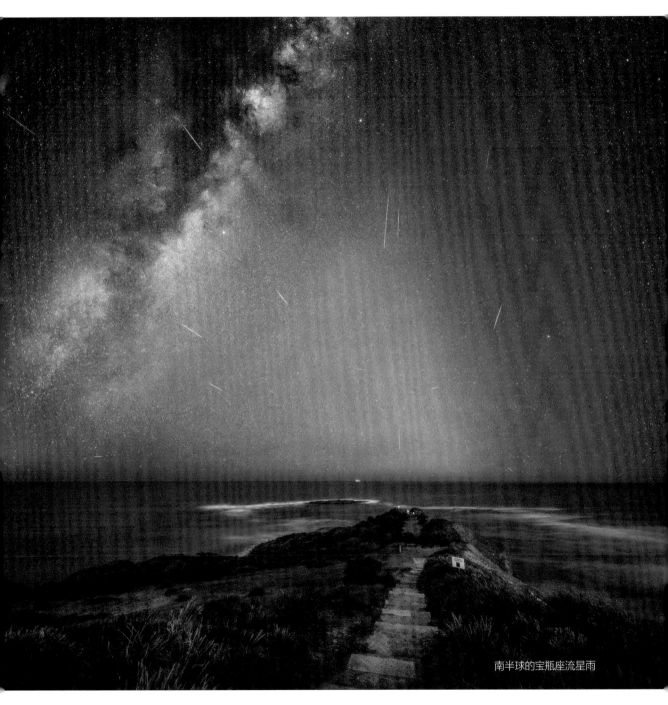

南半球的宝瓶座流星雨

3.3.2 与英仙共舞直到星河长明

　　前文提到，我们曾前往遥远的青海追寻最美的星空，那里远比想象中美丽，夜空下整个世界如同舞台，而英仙座流星雨就是即将登台演出的舞者，它的每一道轨迹都是最华丽的舞姿。

　　在金子海中，我就很幸运地捕捉到了一颗明亮的流星。那时我与家人正站在沙漠之巅与银河合影，突然察觉到有东西从空中划过，果然相机记录到一颗流星，它穿过银河与我们遇见。此刻月光正从远方蔓延开来，整个沙漠都被柔和的月光照亮，星月共存的美好画面在此刻显现。

　　在大柴旦的一处山区，我们短暂地遇见了拍摄窗口，尽管此刻已经错过了极大值的夜晚，但依旧能记录到不少流星。看着满天的流星划过，我脑海中浮现出关于英仙座的神话故事。

　　古希腊神话中，天神宙斯有一个儿子——英雄珀尔修斯。他脚踩带翅飞鞋，手持宝剑和青铜盾牌，砍下魔女美杜莎的头救下了公主。最终他与公主一个成为英仙座，一个成为仙后座，在夜空中长相厮守。古老的神话故事使得这片星空更加迷人。我时常会想，那一颗颗划过天空的流星，是否正是珀尔修斯掉落人间的利剑呢？

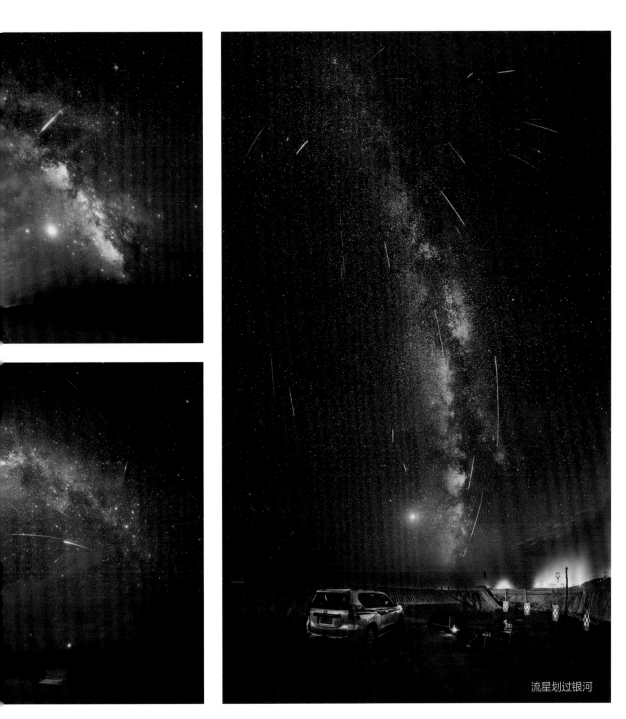

流星划过银河

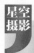
贴士

在星空摄影中尝试使用不同焦段的镜头，并运用堆栈、拼接等后期处理方法，会得到意想不到的视觉效果。

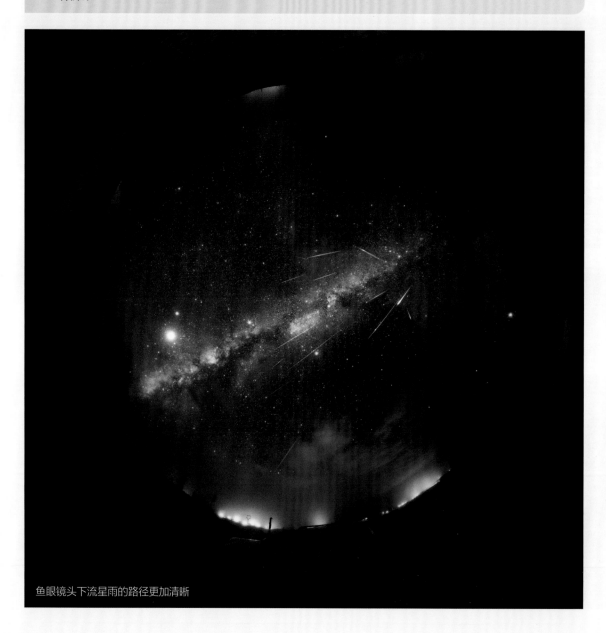

鱼眼镜头下流星雨的路径更加清晰

"看！流星！"

"哇！这里又有一颗！"

"还有！"

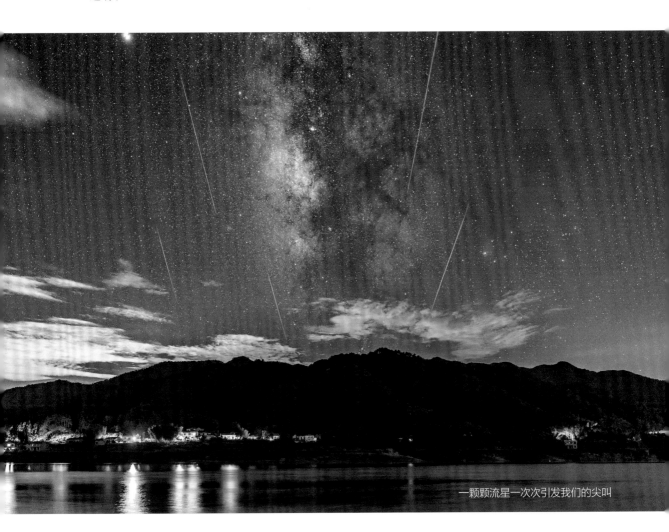

一颗颗流星一次次引发我们的尖叫

这场流星雨让我们一直处于兴奋的状态。现在我已经不记得那夜我尖叫过几次，我只记得，在那片星空下，流星带给我的惊喜。

3.4 来自双子座的祝福

与英仙座流星雨不同，双子座流星雨在极大值出现当天会有大量流星，而之前和之后的几天并不会有太多的流量，这也让拍摄双子座流星雨的时间比拍摄英仙座流星雨的时间短了许多。

但 2020 年那次并不像我们平常遇见的那样，它带来了更多的惊喜。

▼ 北美州星云附近的双子座流星雨

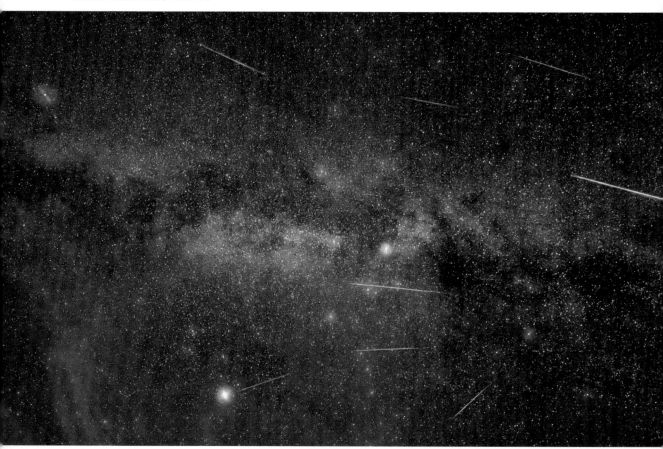

3.4.1 巴拉格宗的祝福

2020年，我带着朋友们，准备第一站到巴拉格宗观测双子座流星雨。

其实很多人都觉得云南四季如春，殊不知只要离开昆明，冬季在云南的很多地方依旧能感受到寒冷。巴拉格宗有着4000多米的海拔，温度在0℃以下是家常便饭。到达山脚已经是下午3点，即便那天万里无云，但道路上依旧有大量的暗冰，我们小心翼翼地驾驶着汽车，终于在天全黑之前抵达小木屋，我们需要尽快赶到垭口（我们已经在卫星地图上勘察好的地方）进行拍摄。

▼ 巴拉格宗的垭口视野开阔，但狂风不止

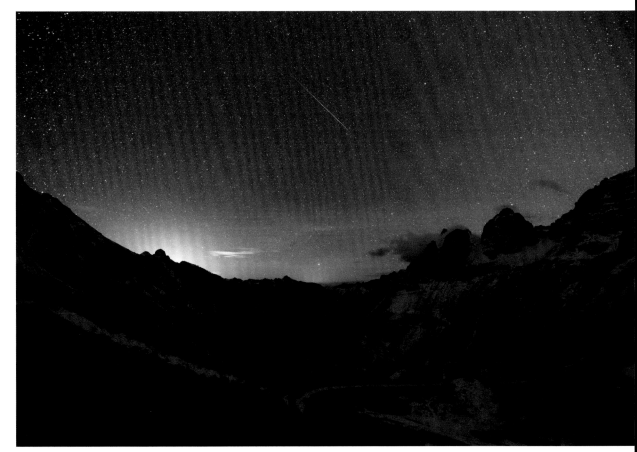

垭口的风很大，就算是穿上冲锋衣，我也感觉身体快要被冷风吹透了。但这里的天空却是异常明亮，我抬头望天，仿佛耳边的风声、周围的寒意都渐渐散去，留下来的仅仅是我的敬畏和感叹。无边的雪山之中人类是如此渺小；我感叹的是，只有在这高寒地区，这空气稀薄的地带，星空才如此明亮。

▼ 在越高的地方，看到的星空越明亮

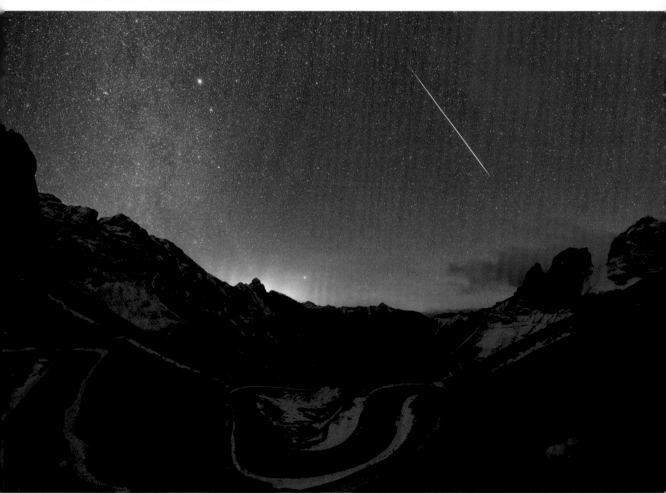

巴拉格宗在藏语里的意思是"巴塘人的神山"，当我从垭口来到被众山环抱的小木屋时，仿佛受到庇护一般，整个人都平静了下来。当你看到一颗颗流星落下时，或许可以尝试着在神山面前许愿，说不定会美梦成真。

▼ 在神山的"庇护"下寻找夜空中最亮的流星

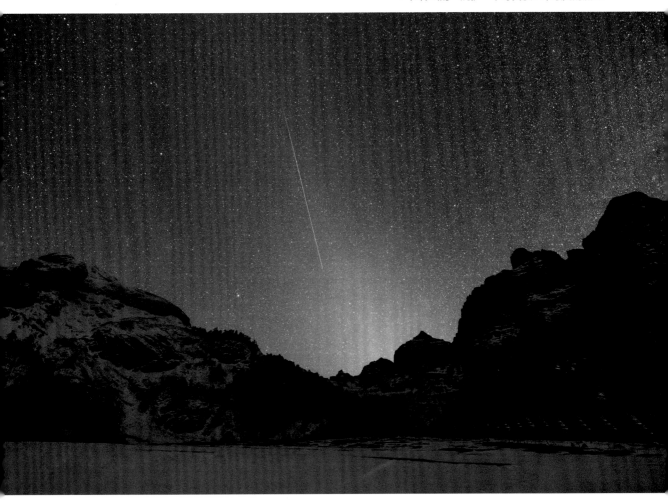

一张照片中有众多流星，都是在经过三四个小时甚至一整晚的拍摄后，将多张照片叠加在一起形成的效果。流星的出现总在不经意之间，当你为看到一颗而激动不已的时候，说不定下一颗的出现会在许久之后。

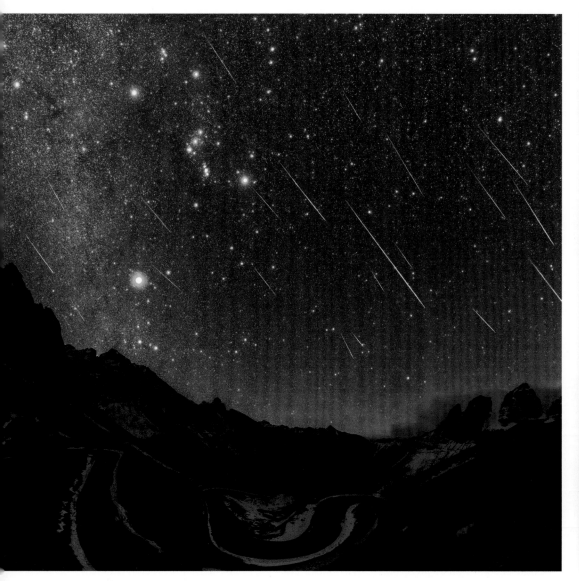

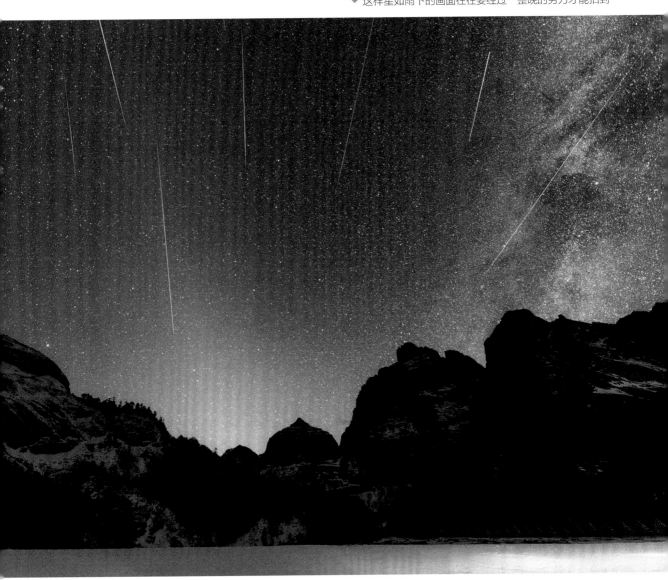

▼ 这样星如雨下的画面往往要经过一整晚的努力才能拍到

3.4.2 星落卡瓦格博峰

林芝的南迦巴瓦峰像一根快要刺破苍穹的长矛，而当你来到梅里雪山，你会被它的连绵雄伟所折服。

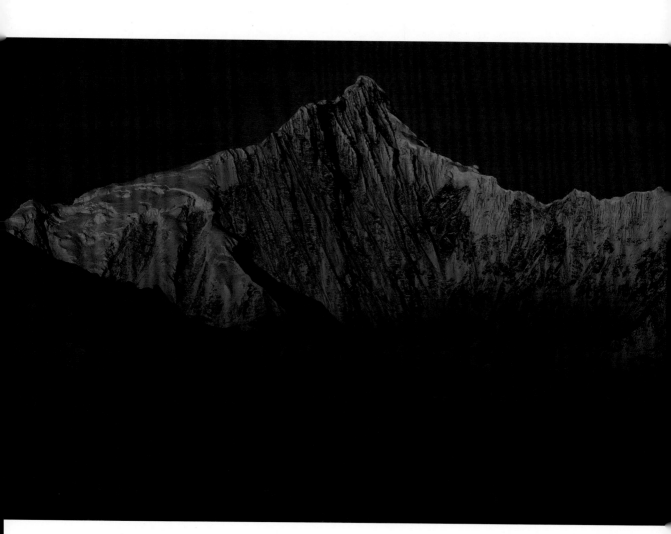

我一直对梅里雪山的主峰——卡瓦格博峰很向往，毕竟这是一座从未被登顶的山峰，充满了神秘的色彩。而从我见到它的第一眼起，我就被这座神圣的山峰所折服。

▼ 卡瓦格博峰是一座未被登顶的山峰

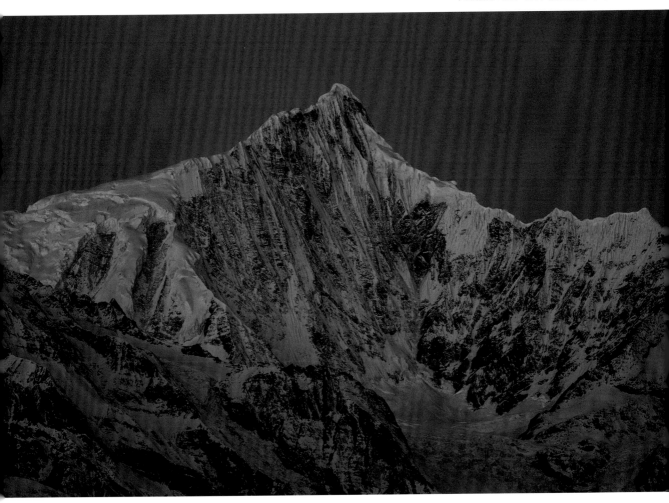

梅里雪山被两条大江夹在中间，西侧是怒江，东侧是澜沧江，地势北高南低，两江河谷向南敞开，孟加拉湾的暖湿气流可溯谷而上，长驱直入。青藏高原的强冷空气也不时南下，使这里终年气候难测，雨雪不断。这也是这里一直未有人成功登顶的最重要原因之一，甚至有人曾观测到，卡瓦格博峰，曾经一天雪崩百余次。正是由于这些原因，即便是在冬季这样的旱季，梅里雪山也有一定概率被云层所覆盖，所以能够一整晚都拍摄到卡瓦格博峰是非常幸运的事情。

▼ 星落卡瓦格博峰

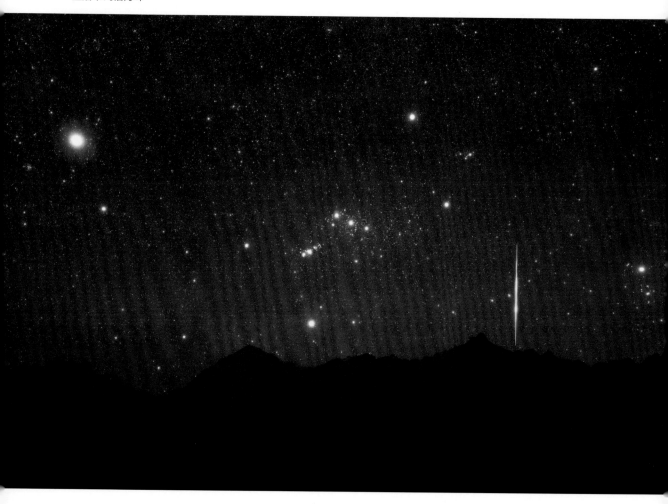

第二天一早我们回看相机拍摄的画面时，发现在凌晨 5 点多的时候，有一颗流星从山峰顶部划过！它从空中坠落的样子我虽未亲眼看见，但相机却记录了这壮观的一幕。这是我第一次拍摄到流星划过主峰的画面！幸运的是，还不止一颗。

太阳逐渐爬上山坡，新的一天又将来临，接下来我们该去泸沽湖了。

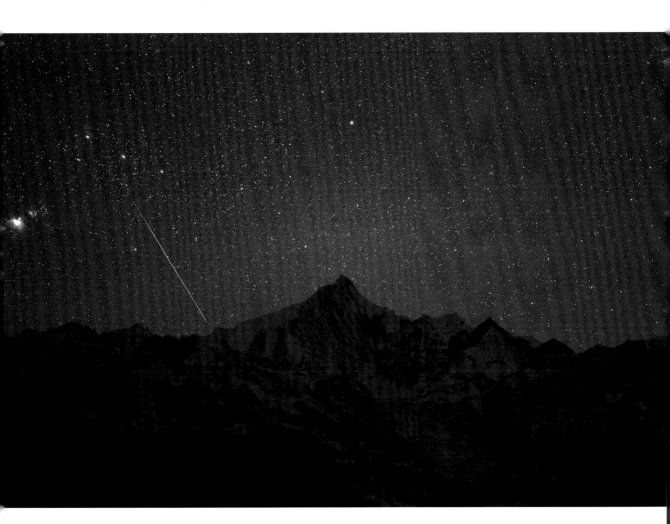

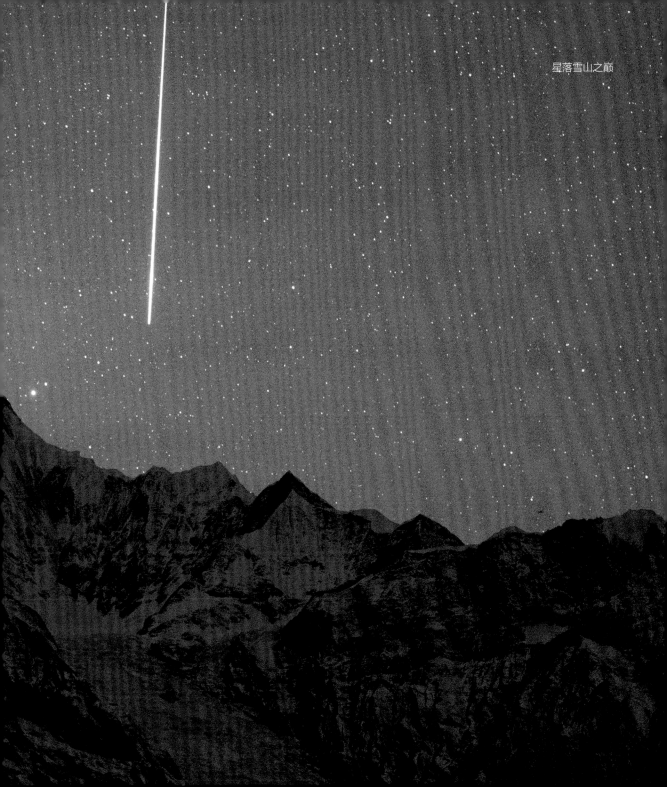

星落雪山之巅

3.4.3 又见泸沽湖

我清楚地记得，第一次拍摄到完整的银河是在泸沽湖，那是 2015 年的春节，当时我就对这里充满了好感。这次我选择将泸沽湖作为本次行程的最后一站，来重走当年的旅途。

这里对于不能去高海拔地区的人来说是理想的观星地点之一。星空之下，我们听着周杰伦的《星晴》，回忆着自己的青葱岁月，一起数着看到的流星。那年的流星雨真的给力，就算极大值已经过去 4 天，依旧有流星划过天际。甚至在凌晨两点左右还有一颗流星划过，将湖面照亮。

▼ 泸沽湖依旧是当年的样子

这一整晚，我们惊呼着，欢笑着，就这样，时间悄然逝去，留下的是我们一行人美好的回忆。

追寻流星，是在夜空中寻找那一抹突如其来的惊喜，这种满心期待却又不知它何时能来的感觉让我着迷。

▼ 一颗流星划过，照亮了湖面

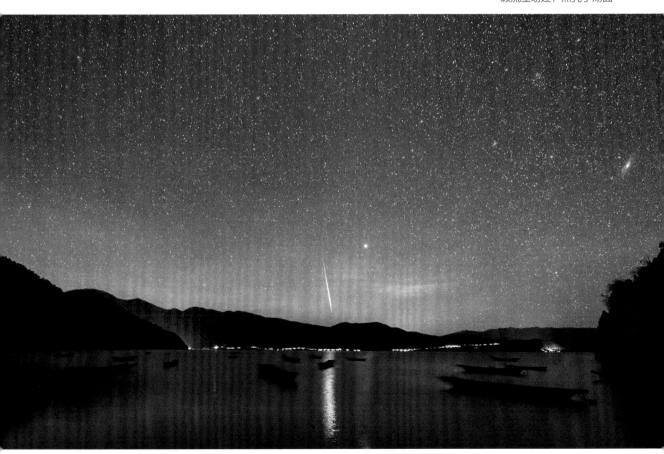

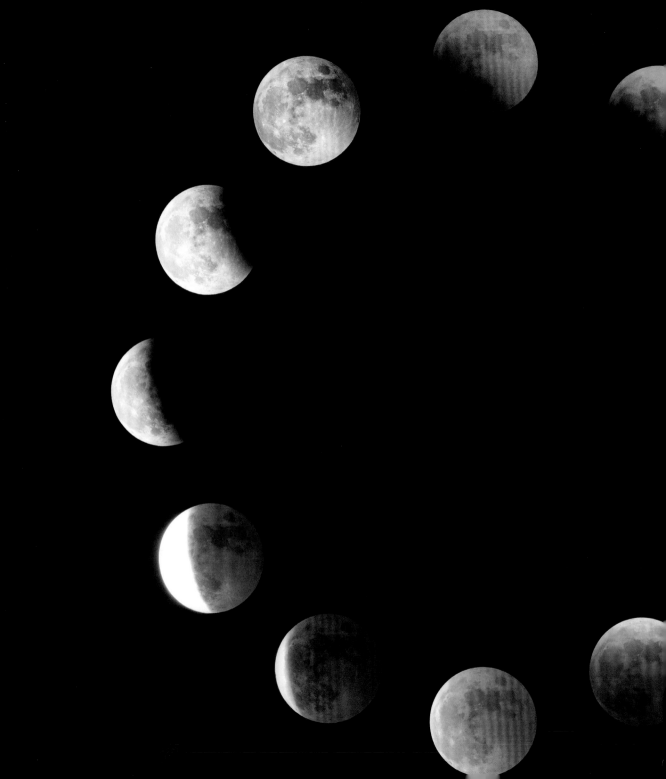

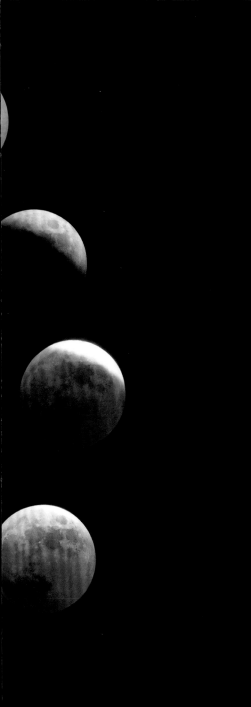

第 4 章

那些天空中的意外来客

我不知道有没有人问过你："夜空为什么让你如此流连忘返？"它看起来好似一成不变，流星也不过转瞬即逝。"一成不变的东西你看久了，不会厌倦吗？"

其实我想说的是，黑夜给了你一双黑色的眼睛，请不要总是用它来寻找光明，或许夜空并非一成不变，它还是能给我们带来很多惊喜。

4.1 彗星来临的日子

4.1.1 那远方的"你的名字"

"聚拢，成形，捻转，回绕，时而返回，暂歇，再联结。这就是组纽。这就是时间。这就是联结。"电影《你的名字》中的这段台词让我印象极为深刻，一颗划破天空的彗星就是整部电影聚合联结的纽带。《你的名字》这部电影除了对日本的大街小巷进行了真实的复刻，对于彗星的刻画也是竭尽所能。"它太梦幻了，彗星真的有这么美吗？"一位朋友看完这部电影问我。"其实艺术源于真实，包括这看似梦幻的彗星。"当我想发一两张照片给朋友时，却发觉并没有太多可供选择的照片，这时我才想起 steed 老师曾经说过："北半球已经有将近 20 年没有大的彗星过境了。"对于一个才观测夜空不到 10 年的新手来说，它的美依旧还是无法用肉眼清晰观测到。直到 2020 年 7 月，那远方的"你的名字"对我而言终于具象化。

1. 它就这样"悄无声息"地来了

之所以说它"悄无声息"，是因为彗星的形成过程非常特别。彗星在宇宙中的大部分时间都是以一团"脏雪球"的形态隐藏在不为人知的地方，只有当它靠近太阳的时候，因为四周温度骤然升高，它的内核物质开始升华，在冰核周围形成朦胧的彗发和一条由稀薄物质流构成的彗尾。又由于太阳风的压力，彗尾总是背朝太阳方向延伸出去。彗尾一般长几千万千米，最长可达几亿千米。这样我们在地球上就能观测到非常明显的像扫帚一样的天体，这也是为什么彗星在我国古代被称作"扫帚星"。

现在天文学家能够非常容易地观测到这些突然靠近太阳的"脏雪球"，但并不能准确预测它们是否能够成为彗星，因为如果这些"脏雪球"跨过"危险地带"，与太阳发生"亲密接触"，它们就会因温度过高而直接蒸发或者因引力过强而四分五裂。所以虽然我们经常得到会有彗星到来的消息，但它们总是在我们的期盼中化作一缕青烟，再加上一些地理原因，在北半球已经有非常长的时间没有观测到壮观的彗星了。在 2020 年好几颗"黑马彗星"都未能出现在大家眼前之后，这颗编号为 C/2020 F3 的彗星在几乎没有任何关注度的情况下，突然登上舞台，点燃了那年夏天所有"追星"人的激情。

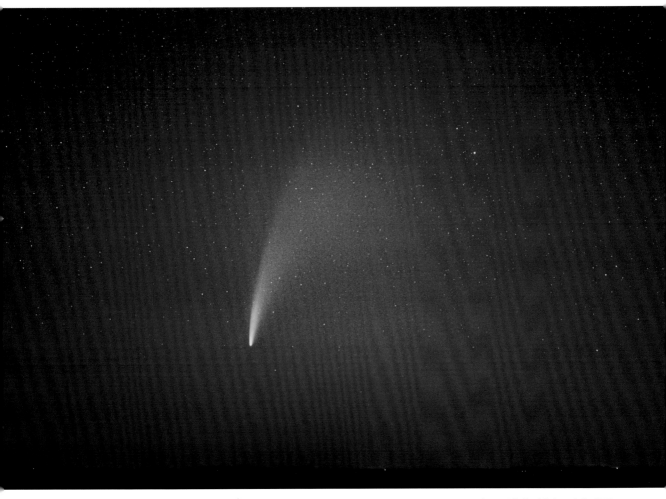

▲ 2020 年夏季的绝对主角，新智慧星

贴士

"C/2020 F3"的含义：C 表示非周期彗星或周期超过 200 年的彗星，2020 表示发现年份，F 表示 3 月下半月，3 表示这段时间发现的第三颗彗星，结合起来就是 2020 年 3 月下半月发现的第三颗彗星。

2. 我的中文名字叫"新智慧星"

大家好，我是一颗编号为 C/2020F3 的"脏雪球"，在 2020 年 3 月 27 日被你们发现。你们发现我的时候我距离太阳尚有 2.1 天文单位（代表地球与太阳的平均距离，1 天文单位约为 149597870 千米），亮度也仅有 17 等，远低于你们肉眼可见的极限。当你们认为我将会像我的兄弟阿特拉斯和 C/2020 F8 一样在近地点解体的时候，我顽强地"活"了下来，并在 2020 年 7 月 4 日以与太阳约 0.294 天文单位的距离安全掠过近日点，亮度也稳定升至 0 等。7 月 16 日，我终于有了中文名字——"新智慧星"。在靠近地球后将近一个月的时间里，你们当中的许多人都看到了我，而我知道这匆匆的一瞥将会是我们唯一的一次见面。地球人，6800 年后再见了！

你好，地球人 ▶

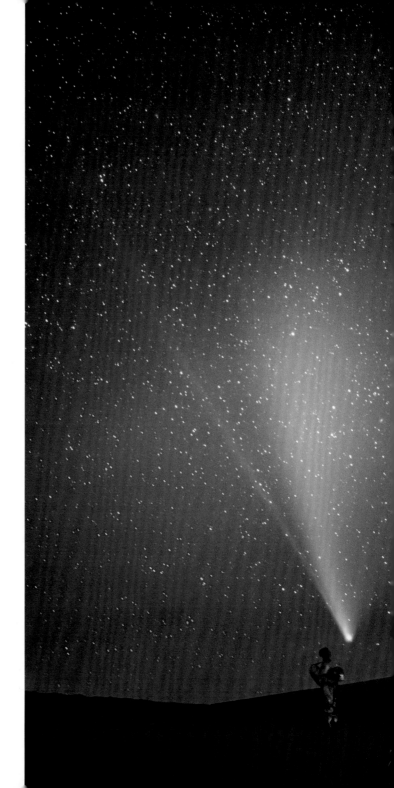

4.1.2 理想三旬

不，或许有人并不会只与你见一次面哦。当我第一次得到你即将完整光临地球的消息的时候，我就知道这肯定是我 2020 年收获的最大的惊喜。虽然由于工作我只能周末与你相见，但这也促成了我们的 3 次见面，虽然短暂但记忆深刻。

1. 在松花江畔守候着晨光与彗星

2020 年 7 月 11 日，这时只有在高纬度地区能够在黎明之前拍摄到彗星，我们一行人选择来到哈尔滨进行拍摄。夏季的哈尔滨凌晨 2 点就已经天亮，3 点半天空中就已经布满火烧云。

这完全打乱了我们的部署，因此我们只能在酒店附近寻找开阔的天空进行拍摄（这里提醒大家在拍摄的时候一定不要有惯性思维，多运用专业 App 进行查询，因为不同的地区天亮的时间会相差很大）。就在我们因可能拍不到彗星而感到遗憾的时候，我竟然在相机中发现了它的踪迹！城市中的光污染确实对它影响较大，在黑暗的地方可能非常显眼的彗星在城市夜空中显得小了许多。

能看到右上角那颗小小的彗星吗

不同于在暗环境下拍摄星空，在城市里拍摄星空一定要注意地面和天空不能过曝，只有准确曝光，后期我们才能对自己想要表达的东西进行强调。

在黎明前，松花江畔，月亮缓缓从水面升起，而今天的主角也在此时出现了。对于这次拍摄，其实我们并没有太多信心，担心月光会对观测造成影响。直到彗星出现后，我们才真正意识到这次彗星的亮度有多高，即便是月亮高悬空中，我们依旧能够用肉眼清晰地看到夜空中那个像扫帚一样的天体。这是我们第一次如此清晰地在夜空中看到它，而我们所能做的，除了惊呼以外，就是与它合影留念。

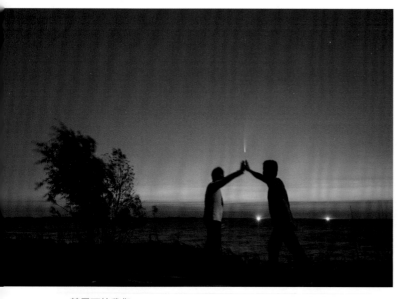

▲ 彗星下的我们

随着晨曦出现，彗星逐渐升高，同时变得越来越大，离子尾也终于显现。对于只有在靠近恒星时才能发出夺目光辉的彗星来说，能够多一秒出现在这个舞台都是值得的。

但它终究抵不过太阳的光辉，逐渐消失在阳光下。

贴士

离子尾是指在太阳风的作用下形成的平直的彗尾，主要由 CO+ 离子组成，因 CO+ 离子在太阳光的作用下发出荧光，常呈蓝色。

▲ 彗星的真正形态彗尾与离子尾终于在清晨即将到来时显现

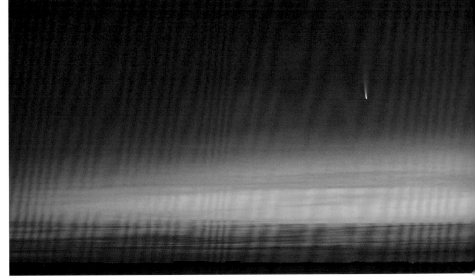

▲ 彗星终究抵不过太阳的光辉

2. 腾格里沙漠中的重逢

从哈尔滨返程时，我特意选择了飞机上彗星下落方向的窗户边的座位，为的就是拍下飞机机翼与彗星同框的画面，虽然在飞机上不能像在地上那样长时间稳定拍摄，但我依旧用大光圈镜头拍下了自己想要的画面。

不同于上周在黎明时彗星才缓缓升起，这周彗星在太阳落山之前就高悬空中，晚上 11 点之后落下，虽然可拍摄的时间跟上次一样只有两个小时左右，但由于这次是在夜晚拍摄，拍摄出来的彗星形态应该会比上周好很多。带着这样的期待，我们踏上了这次的"追星"之旅，去往腾格里沙漠。

从银川驱车前往内蒙右段的腾格里沙漠，路程并不长，但因为深入沙漠后没有信号，且道路大致相同导致极易迷路，所以我们行驶得异常缓慢。而当我们还在赶路时，就有同伴惊呼"彗星出现啦"，此刻我知道我们已经有些晚了。

在飞机上看彗星▶

在赶路的时候，彗星就出现了▶

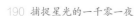

直到太阳完全消失在地平线上，彗星才露出它的全貌，上周那隐约可见的离子尾这时完全显露了出来，曾经只在网络上看到过的彗星现在就真实地展现在我们眼前。这是继1997年海尔－波普彗星之后，北半球可肉眼观测的最亮的彗星。

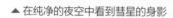

▲ 在纯净的夜空中看到彗星的身影

夏季沙漠里的夜晚凉风习习，躺在柔软的沙子上，我看着彗星落下，银河从空中升起，仿佛它们有着天然的默契不去干扰各自的光辉一般，夜空又一次复归我们熟悉的那片景象。

安静地看着彗星落下▶

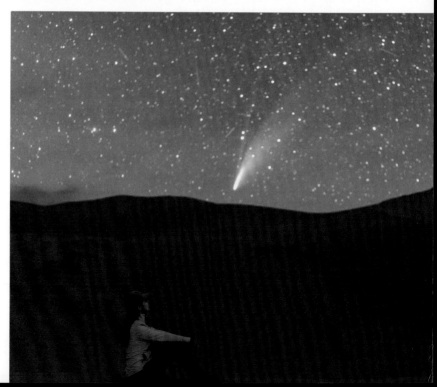

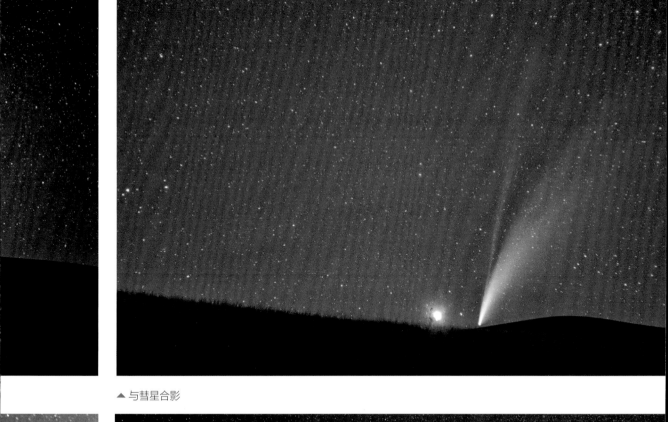

▲ 与彗星合影

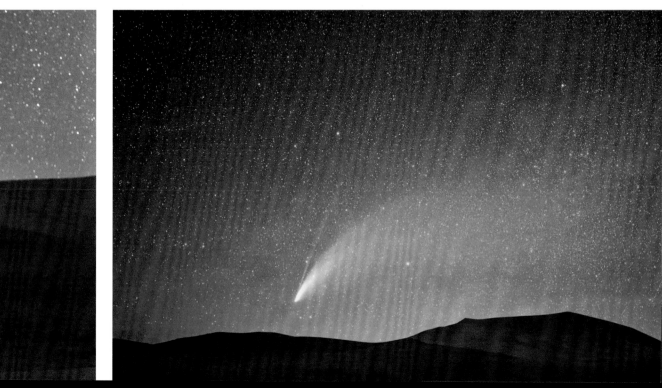

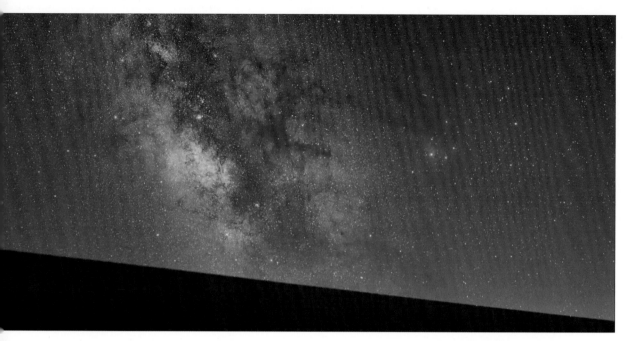

▲ 银河缓缓升起

▼ 只有这顶帐篷是我们留下的痕迹

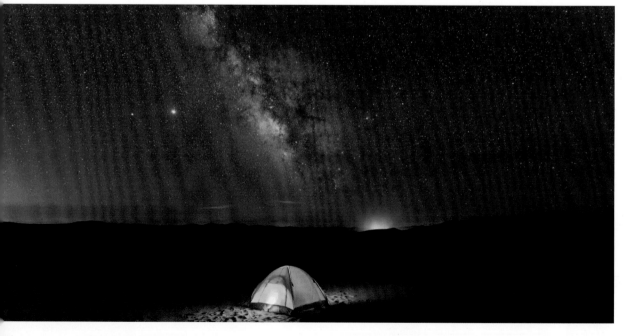

临走时，有人惊呼，"天哪，夜光云！"我们是如此幸运，能够在内蒙古的沙漠中看到这种一般只出现于高纬度地区的发光而透明的波状云与月亮一起出现。但我们的地球又是如此不幸，由于温室效应越来越严重，这种现象越来越多地出现在本不该出现这种现象的地区。

▲ 虽然唯美，但夜光云出现在内蒙古的沙漠上空并不是一件好事

接下来的 3 天，我们继续在腾格里沙漠中进行拍摄，这时我们带的道具宇航服让我们拍摄出了星际穿越的感觉。6800 年一次的相遇，真的不能用人的一生来度量，而应该在星际之间。

▼ 银河、仙女座星系、北斗七星以及主角彗星

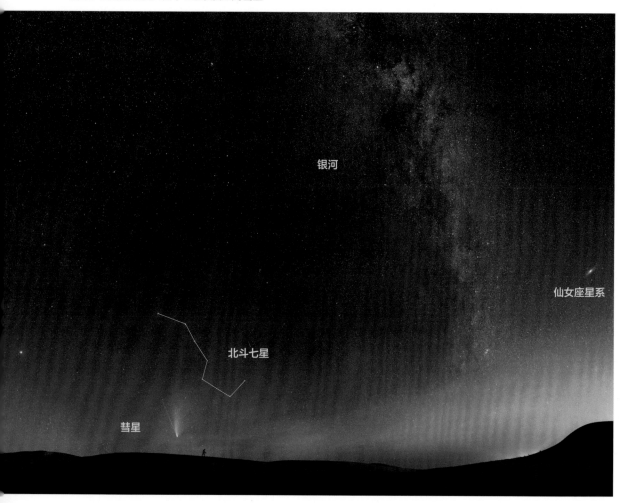

3. 是时候说再见了

最后一天，我们明显感觉到彗星小了很多，是时候说再见了。这位"星际穿越者"，现在正离我们而去，或许它上次来临的时候，人类也是这样仰望这片天空，我们只是凝望着最初的凝望。6800年的斗转星移仿佛一刹那，村落成了国，符号成了诗，呼唤成了歌。当它再次回归，是否还会有一群人守候？

▼ 我们只是凝望着最初的凝望

4.2　天空中最为绚丽的颜色

如果问我除了星空以外，还对夜晚的什么着迷，那我的回答一定是极光。这种只有在靠近极点才可看到的神奇现象，一直吸引着我，直到 4 年前，我终于有机会见到它。

4.2.1　那是"欧若拉"

关于冰岛，我想到的最多的就是那些大气磅礴的场景，以及夜空中的"欧若拉女神"，在设计冰岛的行程时，我们都是按照夜晚拍摄的想法进行的。但没有想到的是，北欧的天气变幻莫测，9 天的行程已经过半，迎接我们的一直都是狂风与暴雪，就连我们十分期待的黄金圈也因暴雪而封路，此行的另一个重要地点——教会山，则是我们最后的希望。

冰岛迎接我们的，总是这样的下雪天

◀ 透过乌云的缝隙看到的极光

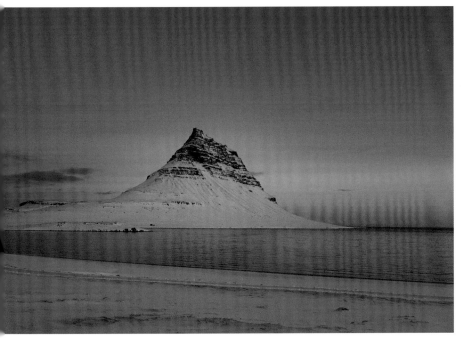

冬末的冰岛出现难得一见的夕阳，我们心想这次一定会有好景色，便一刻不停地赶往今天的目的地。

◀ 纯净的天空

这一夜的冰岛，终于晴朗无云，仿佛连风都温柔了许多。

我们仰望着天空中越发清晰的光带，渐渐地，光带从一条变成两条、三条，东西两侧刚才还分开的两段极光现在已连成了一道拱桥。我睁大眼睛仔细观看，这是这次旅途中唯一能够如此清晰地观看极光的时刻，因为接下来的两天雨雪将再次笼罩这片大地。

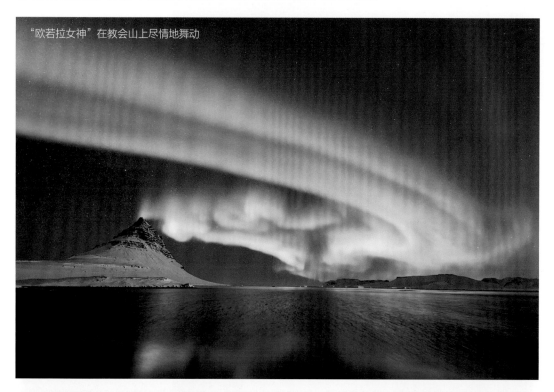
"欧若拉女神"在教会山上尽情地舞动

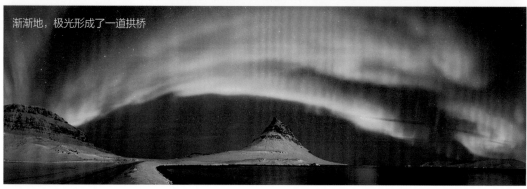
渐渐地，极光形成了一道拱桥

极光是那样变化多端，你永远不知道下一秒它会呈现出什么形态，难怪北欧神话赋予这一奇妙的现象欧若拉女神的形象。我回到住所，脱下厚重的外衣，坐在沙发上看着窗外的绿光，忍不住拍下这张照片，我想，这应该就是最美丽的景色吧。

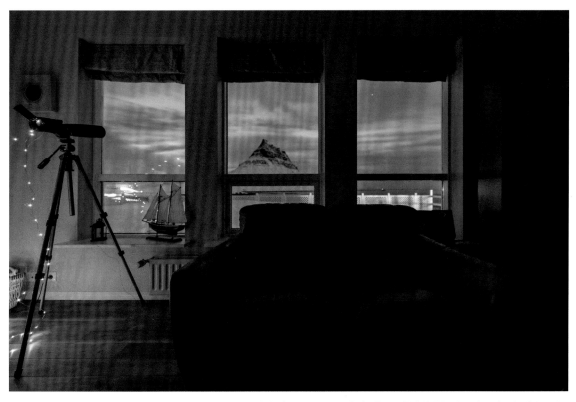

▲ 坐在沙发上，泡上一杯咖啡，看着窗外的极光，这是多么惬意的一刻

 贴士

极光是在太阳风暴经过地球磁极的时候，所产生的激烈的碰撞，这种非常绚丽的自然现象，其实是地球正在保护我们免受太阳风暴影响的最直观感受。

4.2.2 其实大气在夜晚也会发光

去年夏天，我发布了一段拍摄于青海火星营地的延时影片，我看到很多粉丝留言说在青海看到极光真的很幸运。其实在青海是无法看到极光的，我拍摄的是另一种现象：气辉。

气辉是高层大气的微弱发光现象，源自大气的某些成分受阳光照射后，在光化学过程中所发出的微弱光辉。如果说极光是地球极力依靠磁场与太阳风展开搏斗的见证，那气辉就是天空中不甘寂寞而努力发光的"机灵鬼"。

并不是每个晴朗无云的夜晚都会有气辉。

5月的青海，你无法预知等待你的会是什么。可能落地西宁的那一刻还是艳阳高照，一路西行到达茶卡盐湖时就是大雪纷飞；当你在为晚上是否放晴而忐忑不已的时候，夜空可能就会给你送上一份"大礼"。

贴士

气辉在白天、晚上均有，只是白天阳光太亮，所以我们看不到它；晚上由于光亮太微弱，它也基本只能靠相机等器材捕捉。

▼ 这种看起来像极光的五颜六色的光带，其实是一种叫作气辉的现象

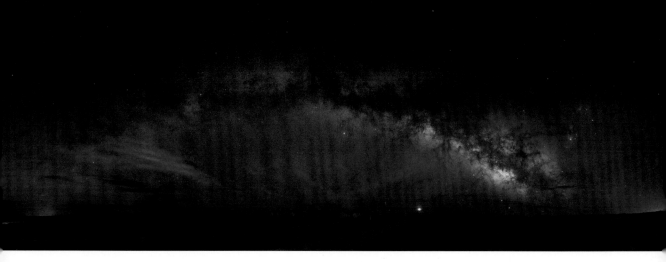

▲ 大自然创造的奇迹

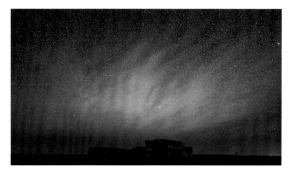

▲ 如极光般绚丽

　　越来越接近日出时刻，红色气辉逐渐被绿色气辉所覆盖。或许在我熟睡的时候，夜空中的气辉已经强烈到肉眼可见，但当太阳升起后，一切又将恢复平静。

▼ 太阳升起，一切恢复平静

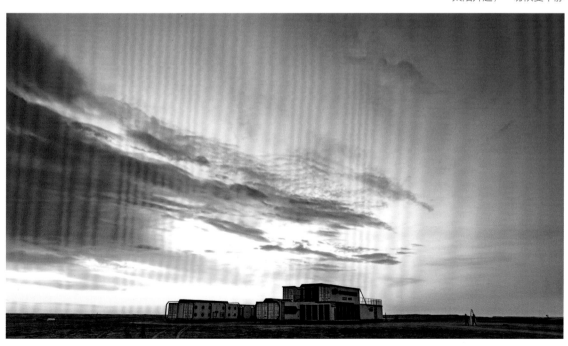

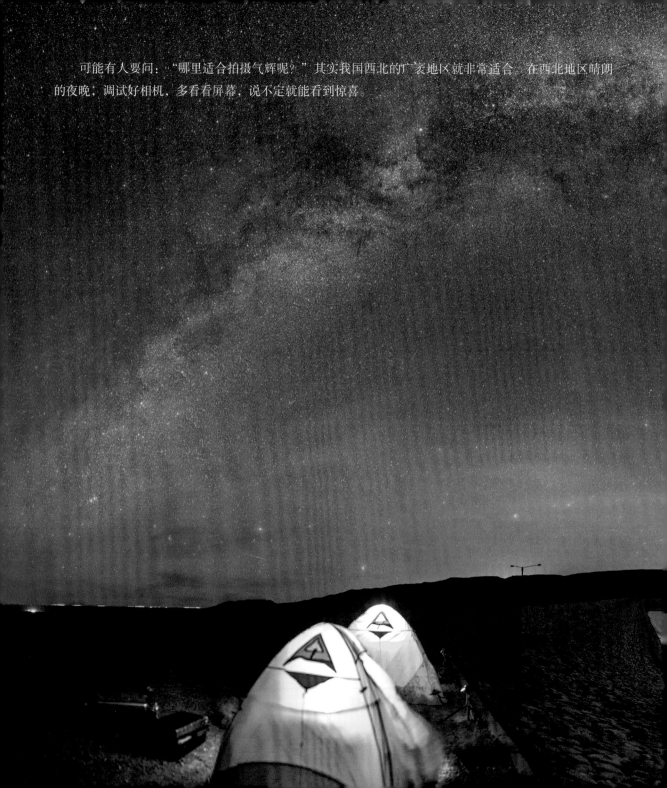

可能有人要问："哪里适合拍摄气辉呢？"其实我国西北的广袤地区就非常适合。在西北地区晴朗的夜晚，调试好相机，多看看屏幕，说不定就能看到惊喜。

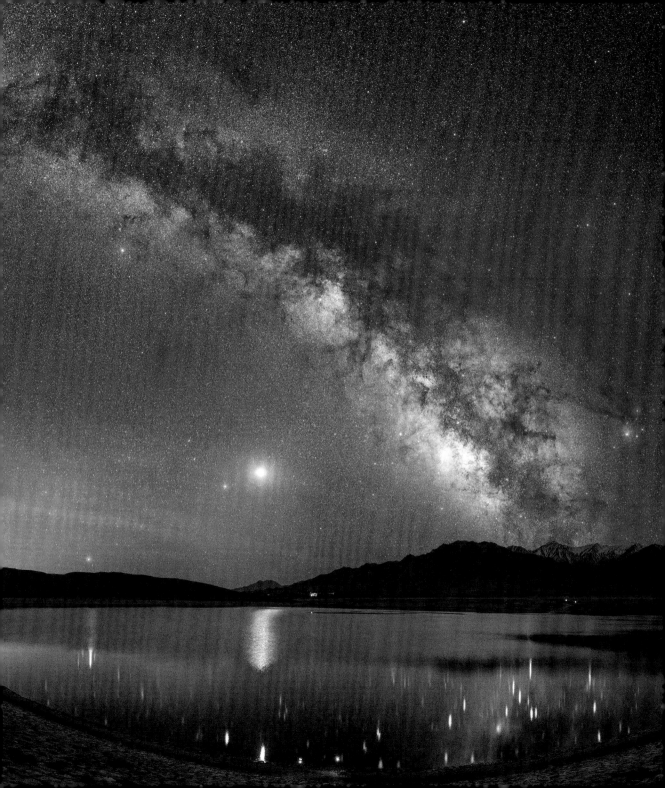

事实上，基本在每个星汉灿烂的夜晚，我们都有机会拍摄到绚丽多姿的气辉。（正如极光不止于绿色，不同纬度的极光存在着颜色的差异，气辉亦是如此。不论海拔高低，还是南北半球）夜空中多彩的气辉，就像被打翻的调色盘，散发出迷人的魅力。

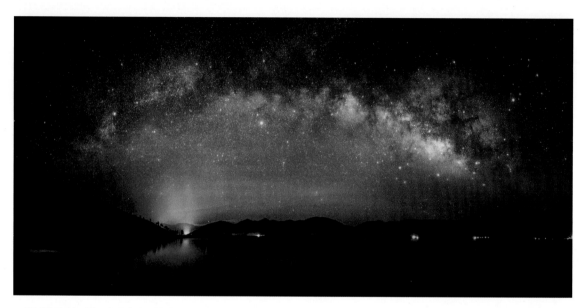

▲ 泸沽湖洛娃码头，气辉与银河共舞　　　　　　　　　　　　　　　　　　　▼ 珀斯公路上空的气辉

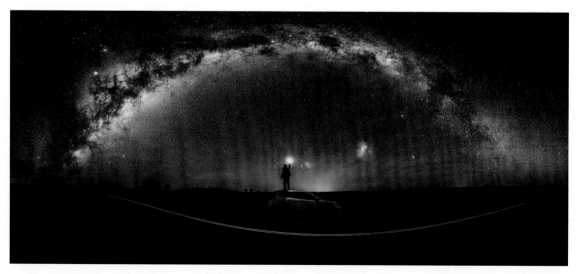

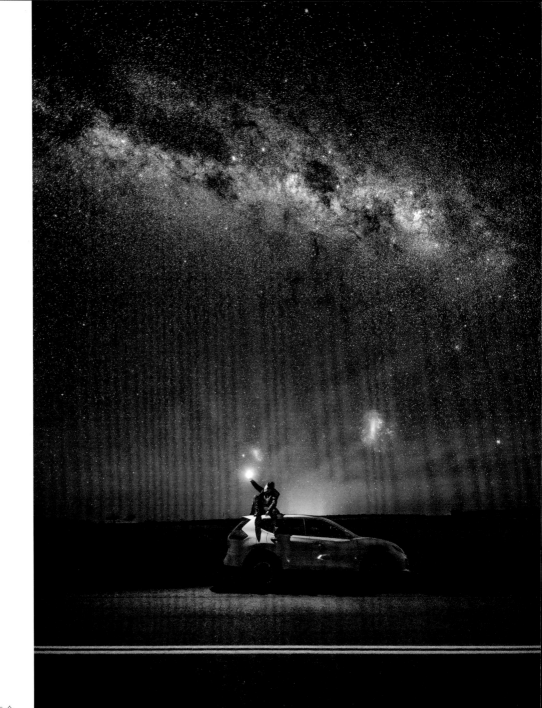

我与气辉有个
约会 ▶

在阿拉善沙漠，夜晚悄然拉开了帷幕。

随着天色一点点变暗，流动的温热的风开始停歇，波光粼粼的海子开始趋于平静，银河即将登场。绚丽的银河拱桥下的一棵孤独的树，独享着星光的滋养。

星空下孤独的树▶

全景拼接的照片囊括了银河、气辉、树、水面倒影等元素。夜空中的绿色气辉营造出童话般的氛围，平静的水面上一丝涟漪都没有，只有星星点点的倒影，一棵孤独的树和人们在星空下伫立着。

盛夏树之恋▶

除了以横向接片的形式展现作品，我也尝试了以竖向接片的形式展现银河的全貌，同时拍摄到了些许气辉。仔细观看的话，能发现气辉在天空中的分布并不均匀。它在不同区域的颜色、饱和度都略有差异，我猜想这或许与高能粒子跃迁放能的剧烈程度有关。

后来我陆陆续续去了南北半球的许多地方，拍摄到了各种各样的气辉。在悉尼附近的贾维斯湾，我偶然遇见了一次荧光海，发光藻类在黑夜中散发出微弱的蓝光，整个海岸线都呈现出蓝色，而与之呼应的就是夜空中红色与绿色的气辉。

星空摄影 贴士

荧光海的形成对水质、水度、空气湿度都有要求。通常在环境较好的水体中，甲藻等藻类聚集到一定程度，就会出现荧光海。

新西兰普卡基湖（Lake Pukaki）连续几日的暴雨已经让我放弃拍摄星空，没想到在这里的最后一晚，我却遇到了一小时的云洞。繁星突然出现，光晕衬托着繁星，大、小麦哲伦星云也不再暗淡，在绿色气辉的衬托下传达着来自远方的问候。

气辉可遇不可求，如果有机会遇到，一定要用相机记录它最美丽的瞬间！

银河全景 ▶

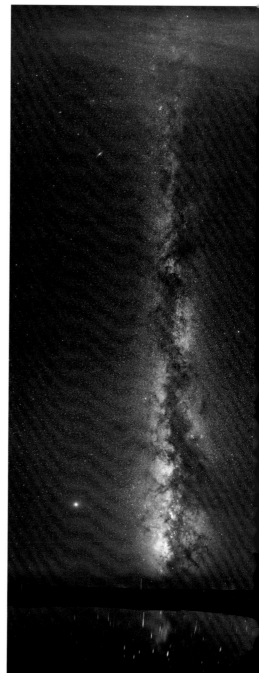

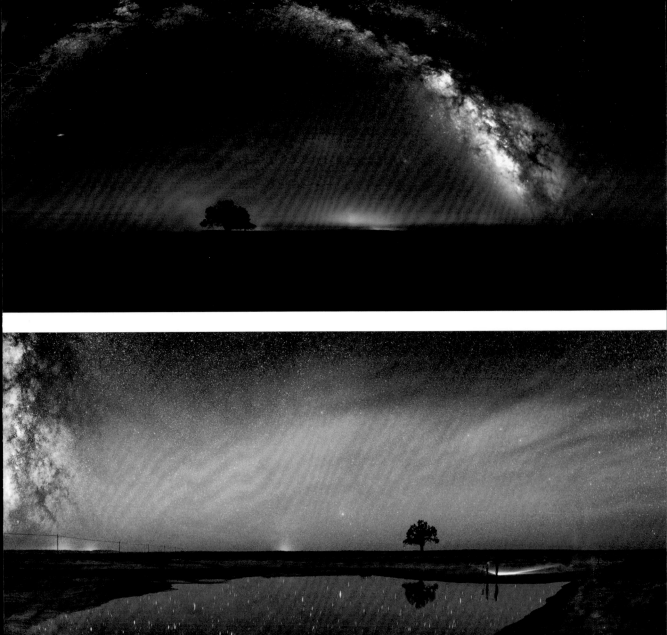

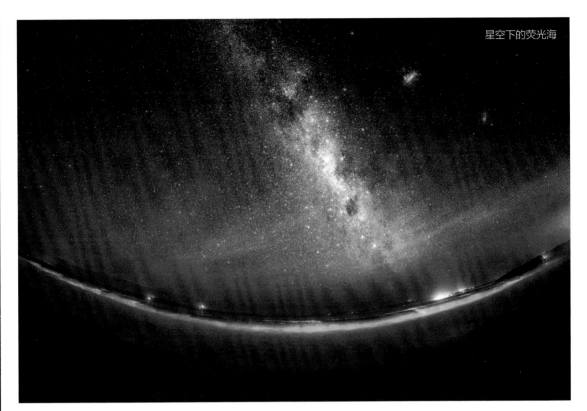

星空下的荧光海

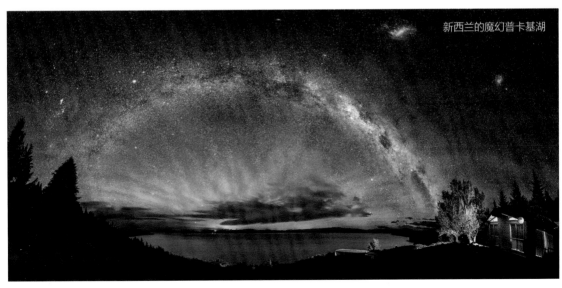

新西兰的魔幻普卡基湖

4.3 是不是上帝在我眼前遮住了帘，忘了掀开

　　我国自古就有"月盈则食""天狗食日"的说法，但受限于发生时间、地理位置和气象条件，很多人都难睹月食和日食的真容。2019 年 7 月 2 日，智利上演了日全食，智利全境均可观测，当时最佳观测点位于阿塔卡马大区以南地区和科金博大区，来自世界各地的 38 万名天文爱好者在当地进行了观测。

▼ 好友王昊在 2019 年 7 月 2 日拍摄的在智利上演的日全食

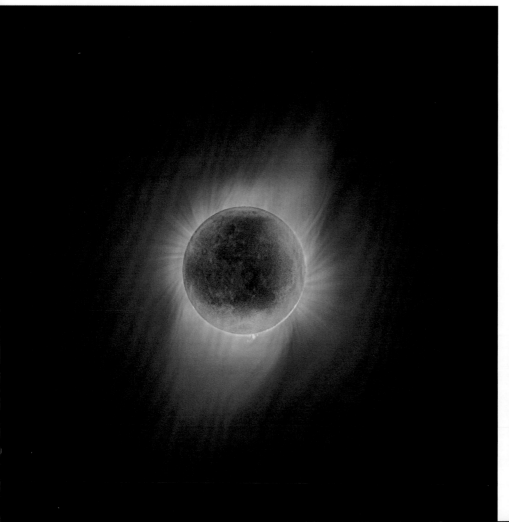

4.3.1 天边的金环

2020 年 6 月 21 日的日环食带穿过我国多地，从西藏的拉昂错和玛旁雍错入境，经过四川省内贡嘎雪山等地，进入贵州、湖南、江西等地，最终从福建厦门离开。反复对比几个理想拍摄点的气象条件、地理位置、交通便利程度等因素后，最终我决定前往厦门观测。

厦门作为一个旅游城市，食宿交通都非常便利，景色宜人，也非常容易找到合适的观测角度。更巧的是，厦门鼓浪屿刚好在日环食中心线上，我开始在脑海中构建理想的画面。

▼ 厦门鼓浪屿的迷人夜景

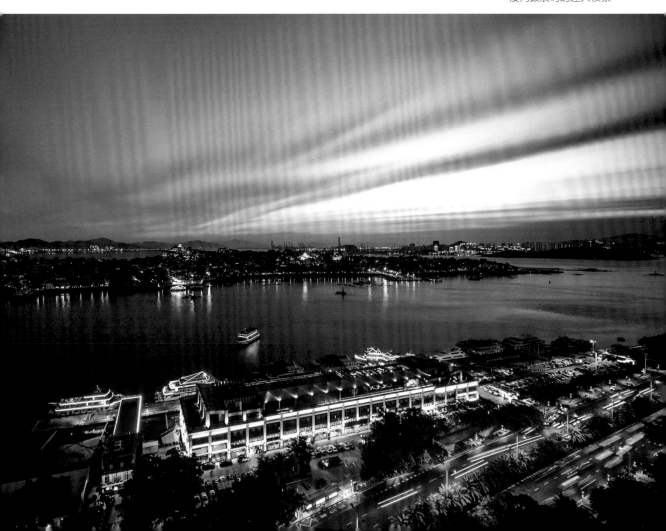

"妈妈，看！太阳被吃掉了一口！"大家纷纷因这稚嫩的童声望向天空。

天空逐渐变暗，气温慢慢降低，周围开始安静下来，鸟儿也不再鸣叫。突然我就理解了古人为什么会将"天狗食日"视为不祥之兆。但实际上降温是因为月亮遮住了太阳，同时地表温度骤降影响了气压，从而产生了风。

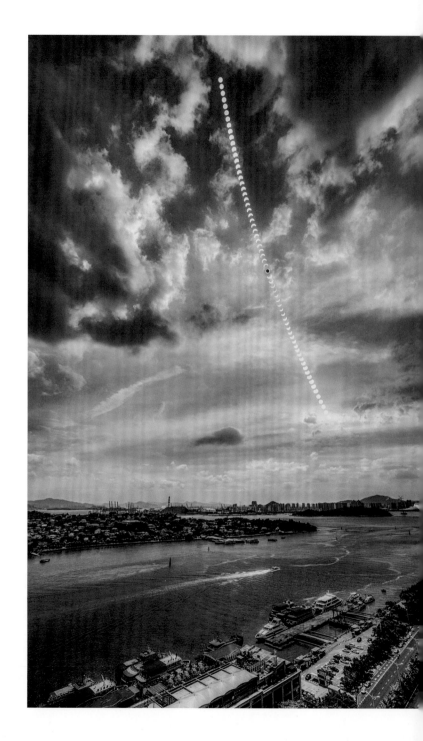

厦门鼓浪屿日环食串 ▶

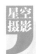
当太阳、地球、月亮基本成一条直线，且月亮位于太阳和地球之间时，月亮的阴影落在地球上，同时月亮遮住太阳，地球上阴影以内的区域就看不到太阳，这种现象就是"日食"。

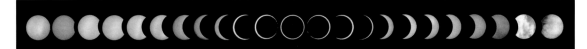

▲ 日环食全过程

在湖南观察这次日环食时，整个上午天空都被厚厚的云层覆盖，甚至在食甚前一个小时，看到的天空依旧是一片白色。但之后云渐渐散开，天空渐渐恢复原有的色彩，就在此时，太阳逐渐被月亮遮住，金环显现。

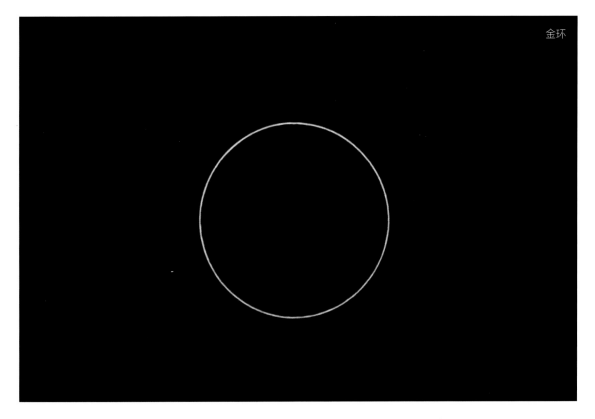

金环

4.3.2 一轮"血月"

"血月"其实并不是非常罕见的天象，当月全食发生的时候，我们就有可能看到"血月"。

相较于日全食，月全食发生的次数比较多。在厦门拍摄月全食时，天公不作美，到食甚时，地平线上仍没有出现月亮的身影，只是在靠近地平线的地方出现了隐约可见的月亮轮廓，看来是城市天际线阻碍了"血月"的出现。

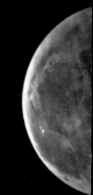

"血月"其实并不是非常罕见的天象

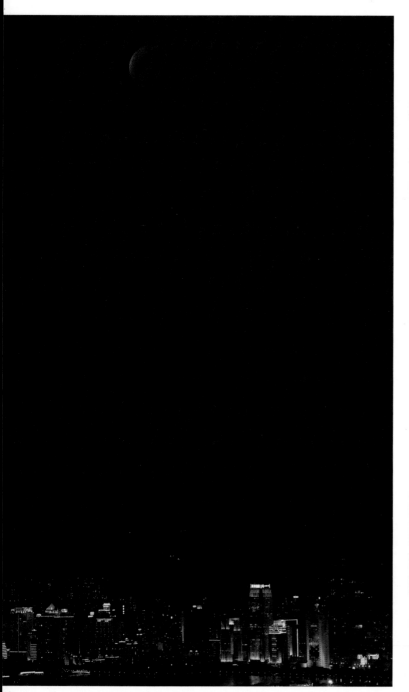
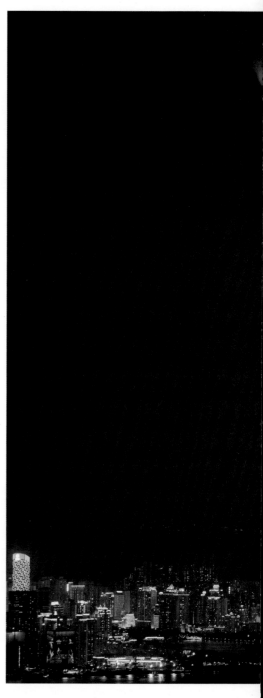

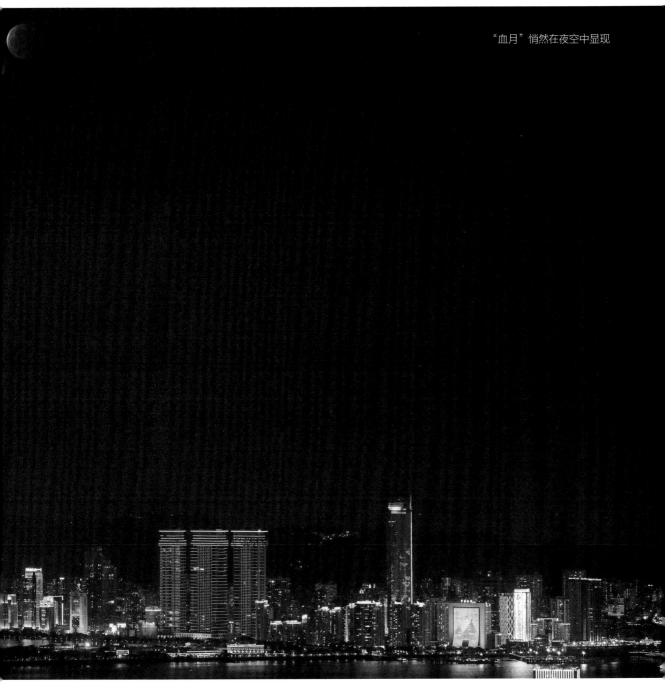

"血月"悄然在夜空中显现

终于，月亮摆脱了地球的影子，渐渐显露出它本来的颜色，恰巧此时一架飞机飞过，构成了这样一个美好的画面。

月亮渐渐出现在厦门夜空之上 ▶

▼ 飞机从"血月"前飞过

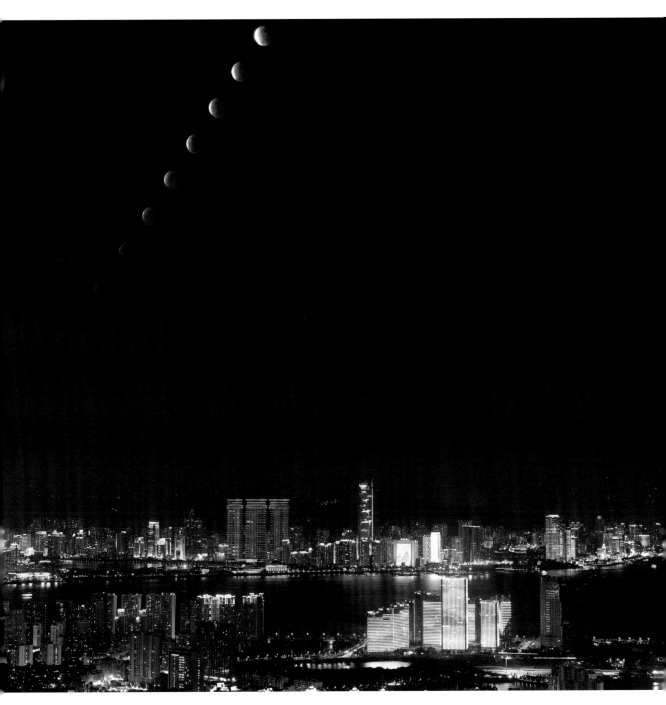

有人问我："没拍到完整的月全食会很遗憾吗？"可能吧，但也仅仅是遗憾而已，享受当下所能看到的美景不才是最应该做的事情吗？

但是，所有的遗憾，都是为了下一次更好的遇见。2022 年 11 月 8 日，我遇见了最美的月全食。

这次在上海天马望远镜附近观测，我还有幸遇见了"月掩天王星"，而下一次发生要等 2300 多年。

带食月升，"月掩天王星"和可以观测到百亿光年外天体的天马望远镜同框，5 小时内看遍月亮的阴晴圆缺。

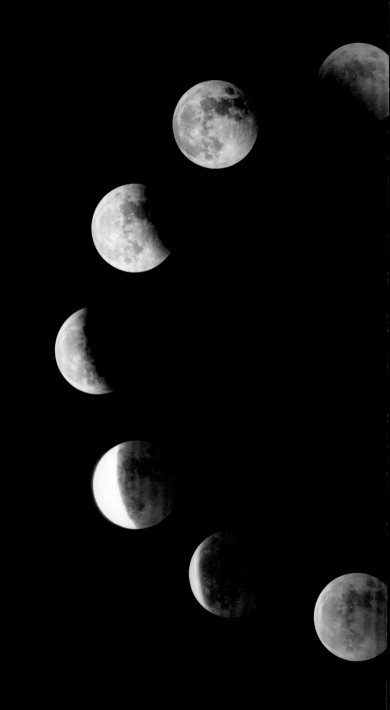

月全食全过程 ▶

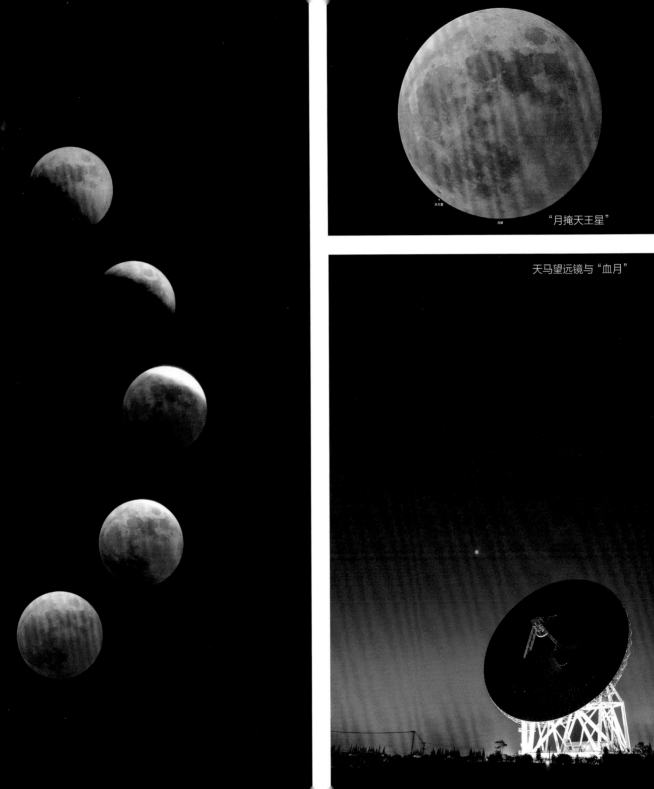

"月掩天王星"

天马望远镜与"血月"

月食中的"蓝丝带"，也算是难得一见的奇景。"蓝丝带"其实就是穿过地球大气层后被蓝化的阳光，臭氧层将红光吸收，使得蓝色的地球大气层显现在月亮表面。

▼ 月食中的"蓝丝带"

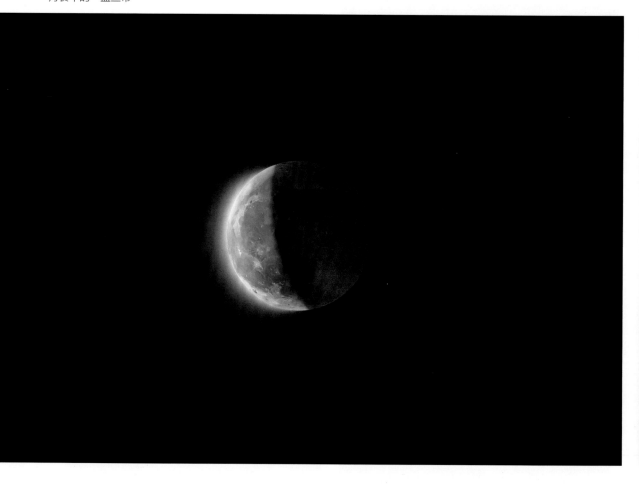

月食中，地球遮挡太阳，地球的影子投射在月亮表面，把弧形的区域拼接起来，就可以得到一朵月食之花，红色的区域就是地球的影子。地球直径为 12756 公里，月球直径为 3467 公里，地球本影的半径约为月球直径的 1.3 倍。

▼ 月食之轨与月食之花

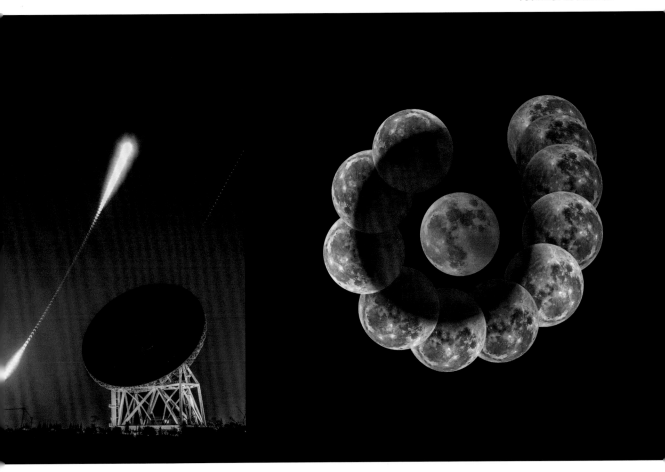

第 5 章

遗憾与意外
也是一种美

其实并不是所有的旅行都会有一个圆满的结果，可能整个行程都没有碰到满意的天气，也可能当你认为自己即将空手而归的时候，风景却给了你一个大大的惊喜。风光之旅就是这样充满变数。

5.1 北境之地的历程

5.1.1 飞机上的奇遇

2020 年 1 月，在前往奥斯陆的飞机上，一位挪威女士将我从深思中唤醒，并对我说："Look，Aurora!"

对于本地人来说，极光已经是司空见惯的事物，她能够跟我一起欣赏这一自然奇迹，我非常开心。于是我和她聊了起来，并告诉她这并非我第一次见到极光，我向她讲述了两年前我在冰岛的经历，对于

▼ 挪威旅途中唯一一次与极光相见

窗外的极光我仅仅用手机随意拍了两张照片。我所不知道的是，这是这次旅途中我唯一一次看到不停变化的极光。

5.1.2 "欧若拉"仿佛就在我们身边

到达特罗姆瑟之后我们进行了一晚上的休整，与巴尔杜的房东约定的是中午 12 点到达，所以我们第二天早上 8 点就启程了。终于迎来一个晴朗的清晨，大家的心情都非常好，而且我们要体验之前从未体验过的滑雪橇。

▼ 在去巴尔杜的路上看到的风景

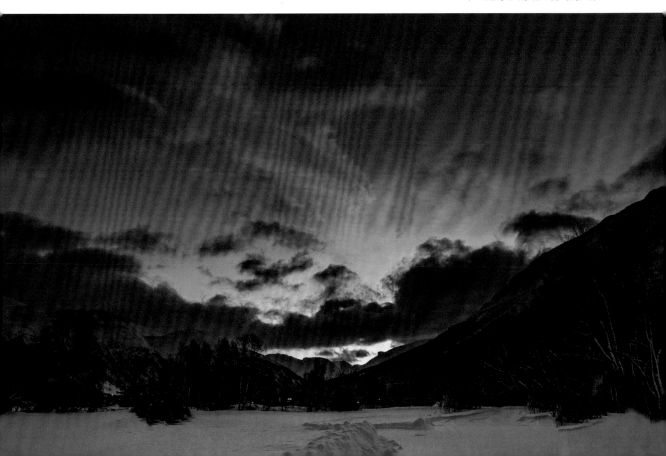

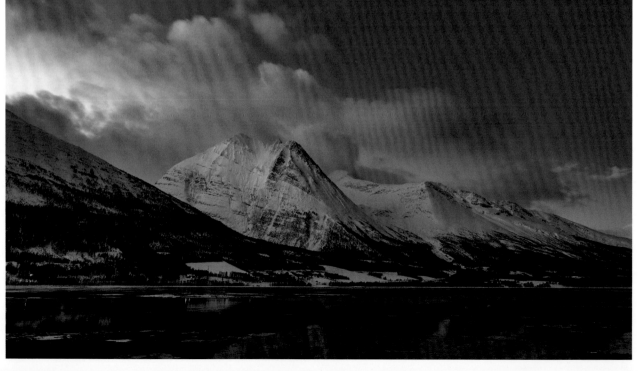

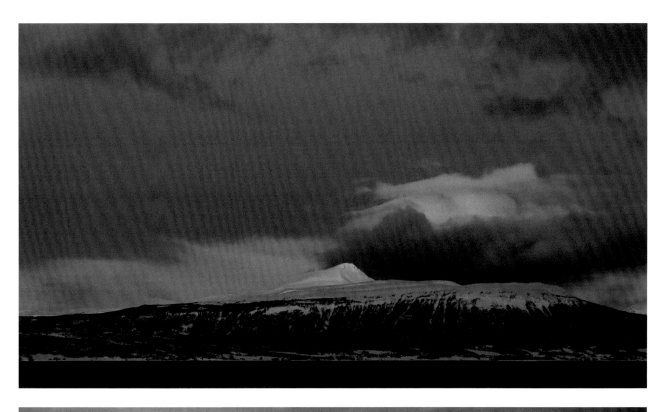

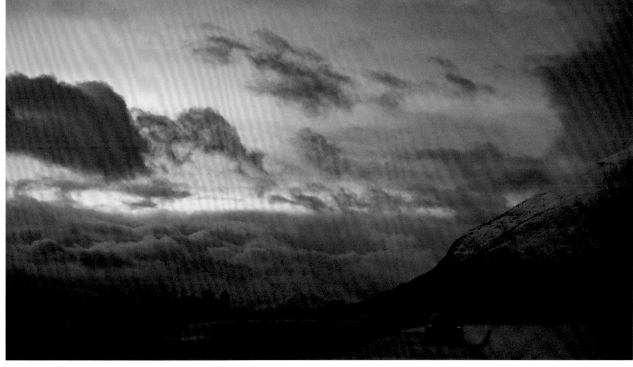

天快黑时，再次阴了下来，原以为这只是偶然情况，但接下来的几天让我确定，1月的挪威就是这样的。

选择巴尔杜作为中转站，除了因为可以滑雪橇之外，还因为这里的环境很吸引我：远离城镇，而且有零星的小木屋，拍摄极光应该非常好看。到了晚上9点多，天空开始慢慢亮起来，今天的KP值并不算高，但还是出现了肉眼可见的绿光。

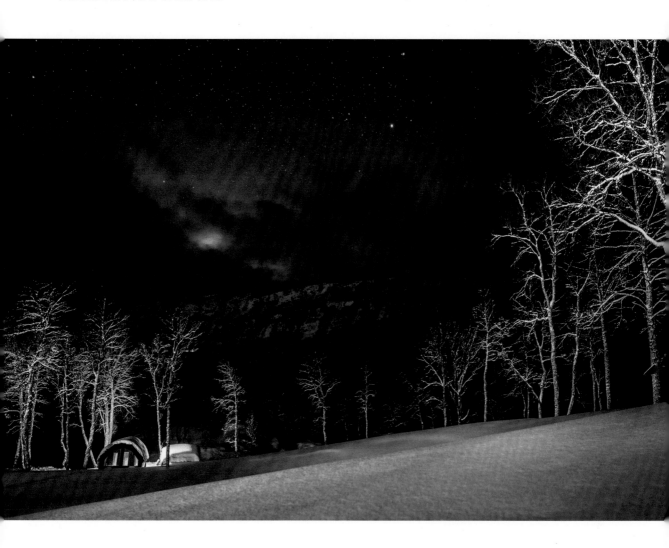

星空摄影 贴士

想要观测极光就一定要了解一个指标——KP 值，它代表了极光的强度和分布范围，分为 0～9 级。
KP 值越高，代表极光的可见范围越大；KP 值为 0 的时候，几乎不可能看到极光。

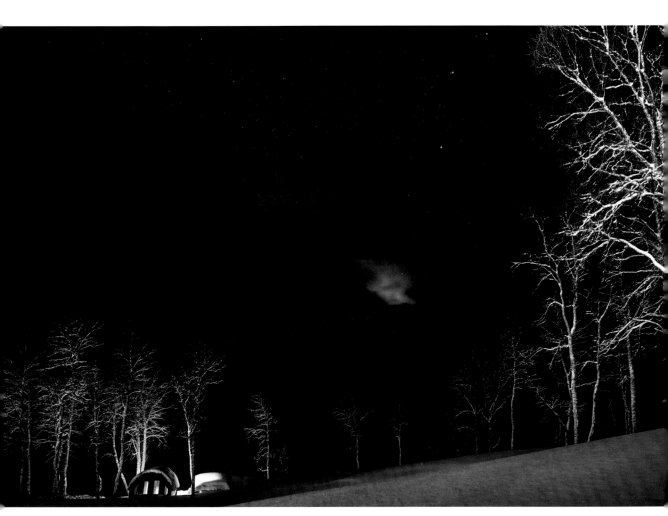

▲ 依稀可见的绿光

只可惜天气依旧不是那么给力，总是有很多的云遮挡住极光。

依稀记得冰岛草帽山的极光给我带来的震撼，这些虚无缥缈的粒子在这神奇的土地上的"碰撞"是可视化到令人忍不住赞叹的地步，我第一次深切感受到了这些保护我们的磁场不再是冷冰冰的术语，而是这世上最美妙的存在，难怪北欧神话赋予其欧若拉女神的形象。而这一次它仿佛戴上了一层面纱，并不轻易示人。当我们在寒冷的大地上等待着它的到来时，它那淡淡的光辉似乎有一种魔力，吸引着我们继续坚守，仿佛在说："请再坚守一会儿，奇迹即将到来。"

▲ 天空略带颜色的样子仿佛预示着极光的到来

这些极光在天空中出现后会呈现出不同的姿态，你永远不知道它下一秒会是什么样子，所以坚守是最好的选择。

在我们住的小木屋附近进行拍摄时，我们竟然捕捉到了流星，也算是意外之喜吧。

▲ 我们居住的小木屋上方出现了流星

　　出现了很难拍摄到的橙黄色极光，虽然不强烈，但见到这种颜色比较罕见的极光也算是一种满足吧，不过它并未给我们留下太多的拍摄时间，我们只能期待它的下次光临。

只能期待极光的下次光临了

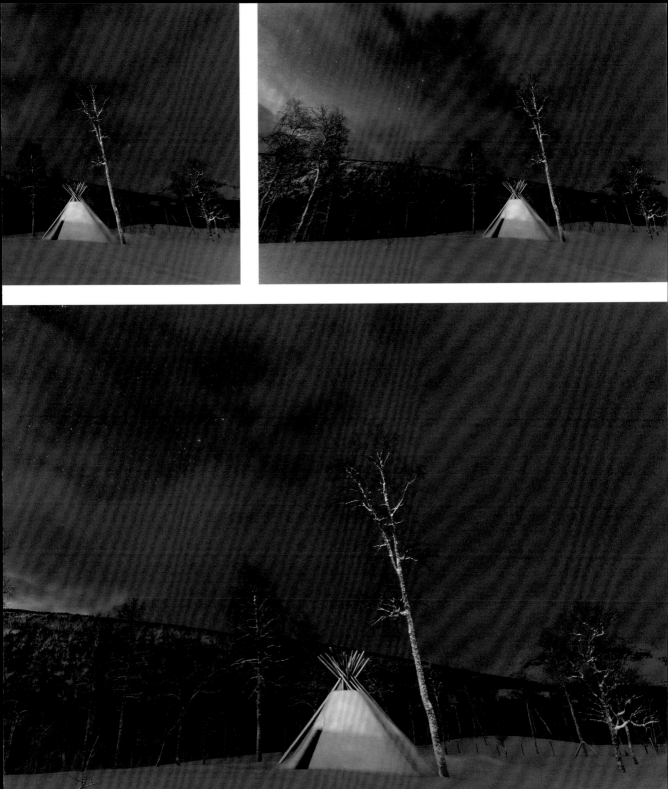

可是，接下来从奥斯陆到北极之门，从挪威最繁华的城市到最美的罗弗敦群岛，一连十几天，我都没有等到想要的极光。冬季挪威的日照时间很短，当我还在白日做着人世间的渡者，转眼又进入夜晚的梦想之中，是的，"欧若拉"在我酣睡时来过，我的相机中有她留下的痕迹。

旅途中最令我开心的事是享受途中的风景。在这里，自然风光与现代城市之景，都让我着迷。旅行中我的心境总是在不断地变化，在这里发生的种种，都将成为独一无二的回忆。

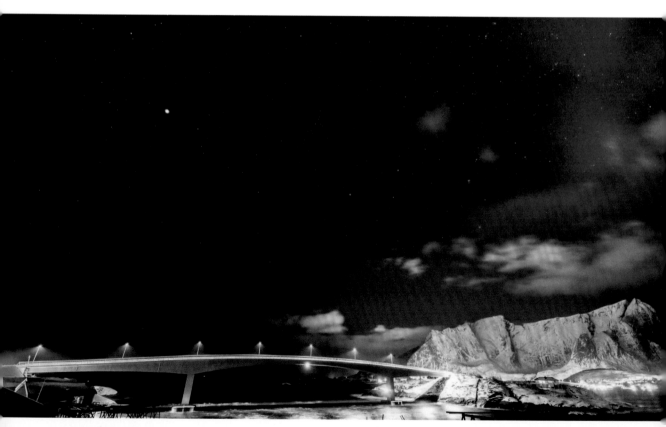

▲ 极光悄悄地来过

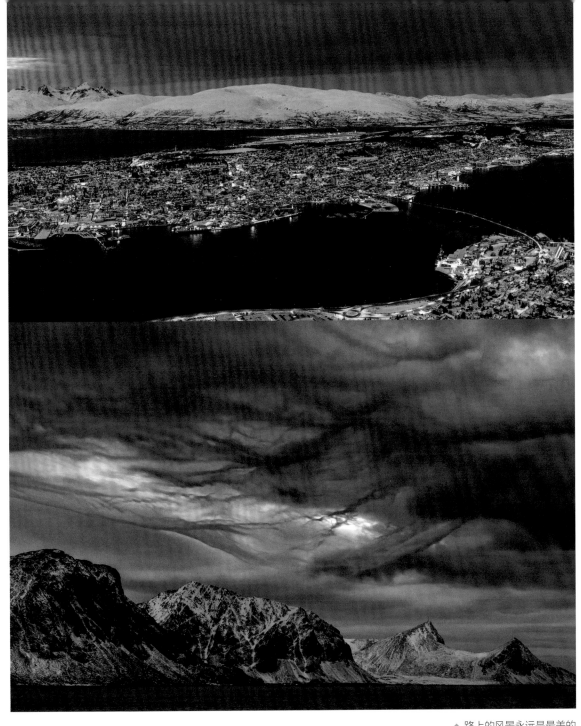

▲ 路上的风景永远是最美的

5.2　旅途中的意外之喜

或许你认为这次的挪威之行毫无意义，但对我来说，每次旅行就好像一个方程式，其中出现一个变量时，或许会带来不一样的惊喜。

5.2.1　那是贝母云

我们在赶往巴尔杜的时候，不仅看到了绝美的火烧云，甚至还看到了珠母云！

贝母云经常出现在高纬度的平流层底部，那里的大气温度约为 $-53℃$。在平流层底部，离地面 $20000\sim30000$ 米向上，温度会上升，即逆温有加强的趋势，因而有利于大气凝结核的聚集。若该处同时有充分的水汽，水汽便会有凝结成贝母云的可能。

这种在南半球较为常见的现象，竟然在北欧出现，真的是比极光更罕见的存在！

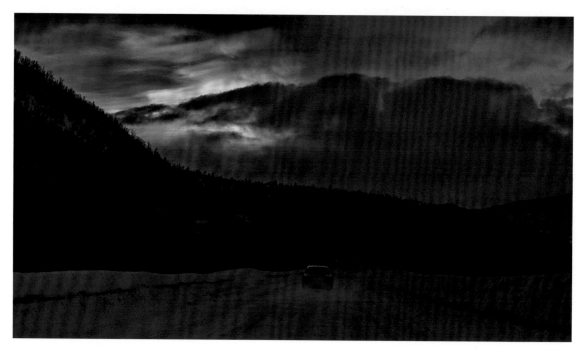

贴士

除了贝母云，自然界中还有非常多奇特的云，比如糙面云和荚状云等，这些不同寻常的云为天空增添了不一样的色彩。

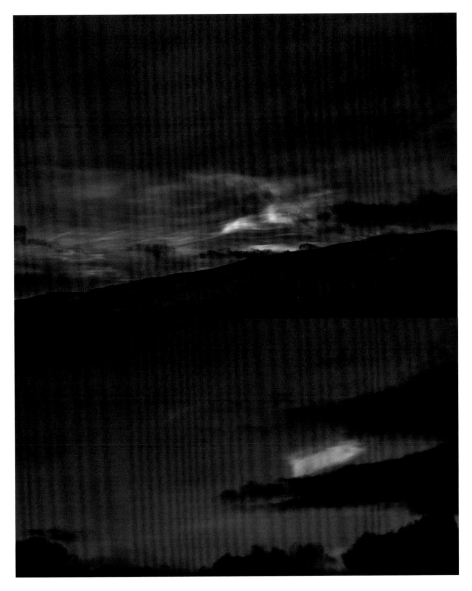

◀这种贝母云在北欧非常罕见

5.2.2 不期而遇的风景

并不是每次旅行都能完全按照预想的计划进行，旅行中究竟会遇见什么风景，如同开盲盒一般，开出来的不管是常规款还是隐藏款，我都会照单全收，这不正是旅行的意义吗？

我常常会偶遇一些奇特的风景，它们中有的转瞬即逝，有的难以被世人察觉，有的在洞穴深处，有的只出现在特殊的时刻。

▼ 被誉为"世界三大最佳日落观赏点"之一的丹绒亚路海滩

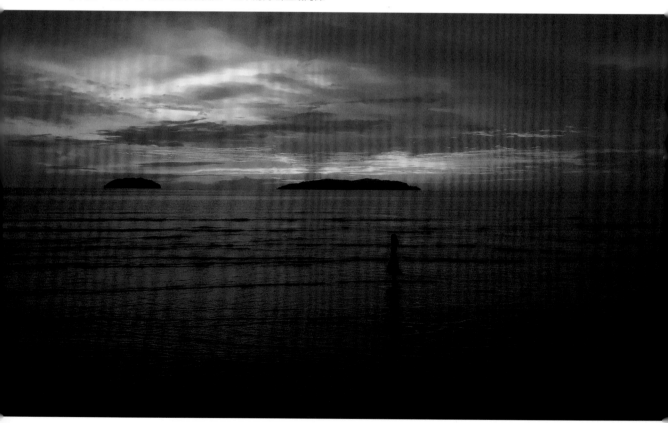

2018 年，我前往马来西亚有"风下之乡"之称的沙巴州开始我的毕业旅行。我在丹绒亚路海滩观赏到了最美的日落，在京那巴鲁国家公园偶遇了帽云的风采，在吉隆坡看到了城市天际线。

贴士

当一股稳定气流沿着山体迅速爬升，准备越过山顶时，遇冷凝结便会形成帽云。

▼ 在京那巴鲁国家公园偶遇的罕见帽云

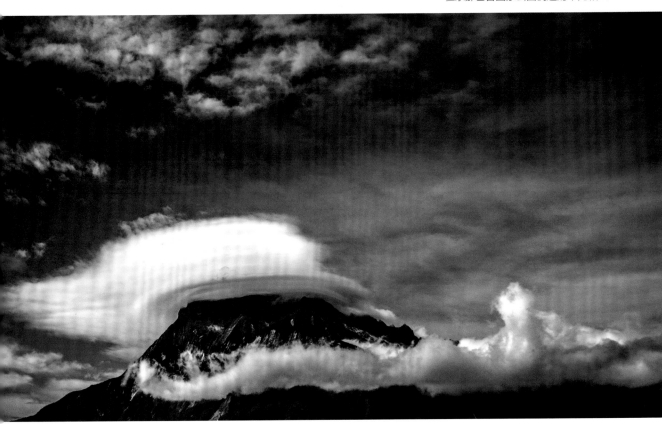

本以为此次旅行已经圆满结束，不料在乘机返回的途中，我与舷窗外的银河不期而遇。

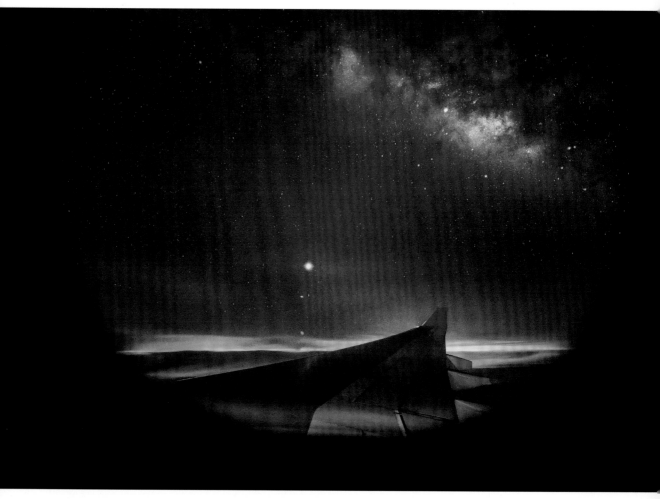

▲ 舷窗外的银河

 贴士

在飞机上也是有机会拍摄到银河的，只需要选择航线较长的"红眼航班"，提前查询飞行轨迹并选择合适的座位。由于机舱内无法使用大型三脚架，推荐用桌面三脚架或者手持固定相机。由于飞机可能抖动，曝光时间不宜超过 5 秒，同时将感光度调到最高，也可以用衣物或毛毯减少机舱内的反光。

我与墨老师的甘南之行也是如此，本以为乌云密布，拍摄星空无望而准备返回时，却遇见了山顶的帽云和彩虹。

▼ 山顶的帽云

▼ 彩虹之路

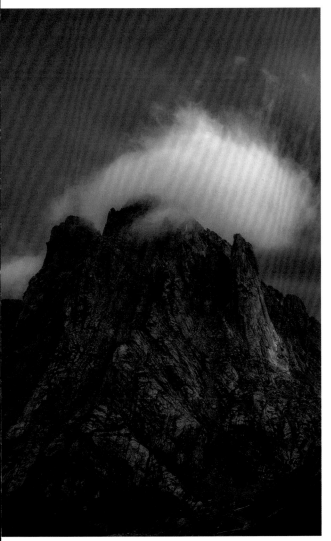

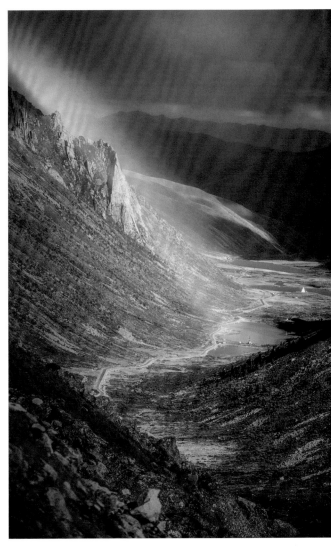

5.2.3 神秘的"蓝色"隧道

如果让我说一次令人意外的探险经历,那么在悉尼南部的海伦斯堡小镇的经历值得一提。2018 年的夏季,本打算前往更南的邦博海滩拍摄星空,不料遇上了变化无常的气流,万里晴空瞬间变得阴云密布,我们都非常失落。在返程时,我们来到了 Helensburgh 小镇稍做休息,也就是在这个空当,我们听说了关于这里的一条废弃隧道的故事。

在杂草丛生、满是水汽的密林深处,有一条不知废弃了多久的火车隧道,据说它从前是重要的交通枢纽,为当地的经济发展贡献了巨大力量,后由于各种因素逐渐被弃用,因此这里的一切也开始变得原生态起来。传闻当你深入其中时会看到蓝色的幽光照亮隧道。

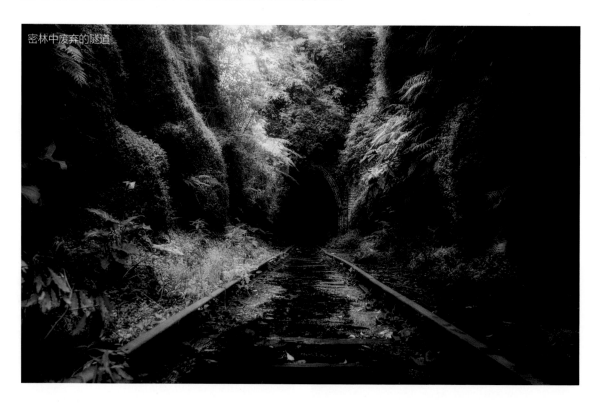

密林中废弃的隧道

洞口处不断有山上的积水流淌下来。我们沿着泥泞的铁轨进入,周围的光线逐渐变暗,在深入大概 2 千米后,就已经完全看不到外面的光线了,光线昏暗的头灯一眼照不到尽头。等眼睛完全适应黑暗后,一个犹如外星球的世界开始浮现,令人欣喜若狂。

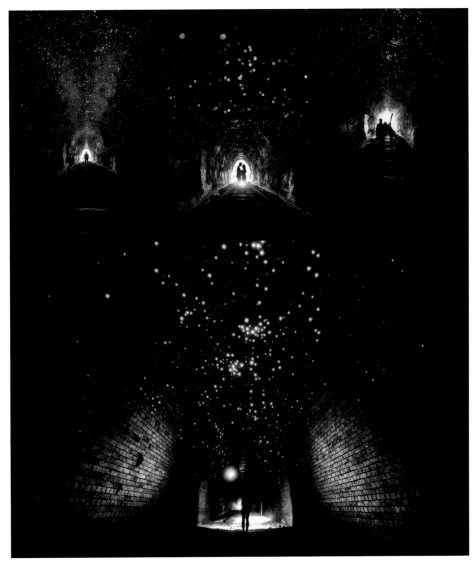

▲ 蓝色的"异星"世界

其实，墙壁上这些散发着神秘蓝光的东西是真菌蚋蚊的幼虫，它们附着在墙壁上靠着生物光吸引彼此聚集在一起。它们对生存环境有着较高的要求，隧道这种隐蔽而潮湿的环境对它们而言恰恰是绝佳的选择。后来我们了解到每年隧道的入口会封闭长达 8 个月的时间，这也是为了保护它们的栖息地，给予它们足够长的繁衍的时间。

5.2.4 守得云开见"日"明

2019 年在大洋路"十二门徒"的一次拍摄经历，再次令我相信坚定的守候也许能带来惊喜。

我们从墨尔本出发，一路驱车，预想中稳定的天气越来越多变，等到了目的地，心已经凉了大半截。抬头望去，海天相接的地方完全看不到云层的边界，于是我们打开好几个 App 查询天气，结果都预示着今晚注定"空手而归"。不甘心的我们决定就在这里等，哪怕机会渺茫，也要试一试。

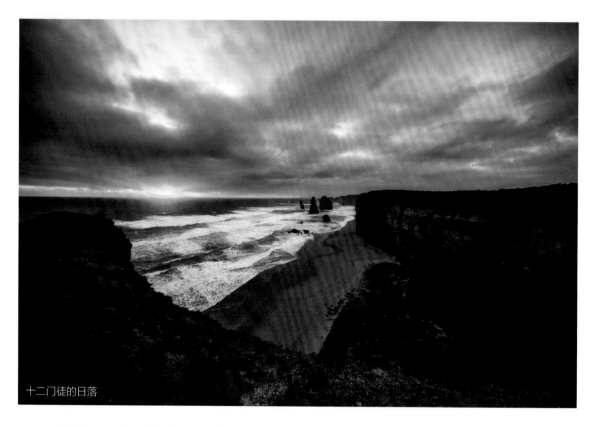

十二门徒的日落

刀锋岩上，海浪如同猛兽不断拍击海岸，汇集成一股巨大浪流，彻夜轰鸣咆哮。海面上的夜空中，最后一抹月光照亮了崖壁。恢宏盛大的场景悄然显现，等待了千万年的光终将破晓，在穿越孤独的地球后继续流浪。而夜空中闪烁的星辰与红色的星云融合在一起，也许凡·高在画出旷世名作《星空》时也领略了同样的自然魅力吧。

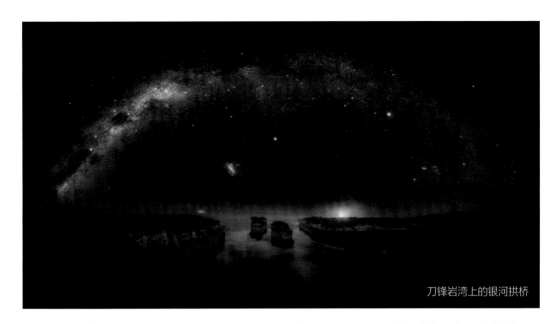

刀锋岩湾上的银河拱桥

　　彻夜的欣喜让我们忘记了疲惫，日出前的低温令手指僵硬得难以按下快门，但我们仍乐此不疲地记录着这一刻，直到云层再次覆盖天空，阳光透过云隙照亮了氤氲的雾气。

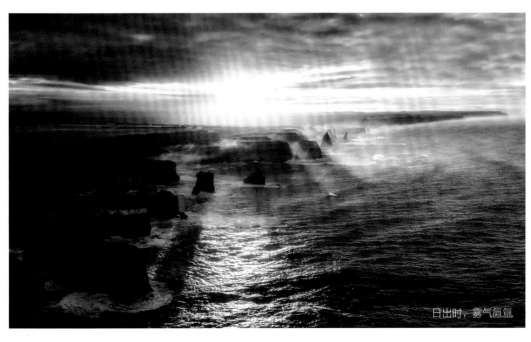

日出时，雾气氤氲

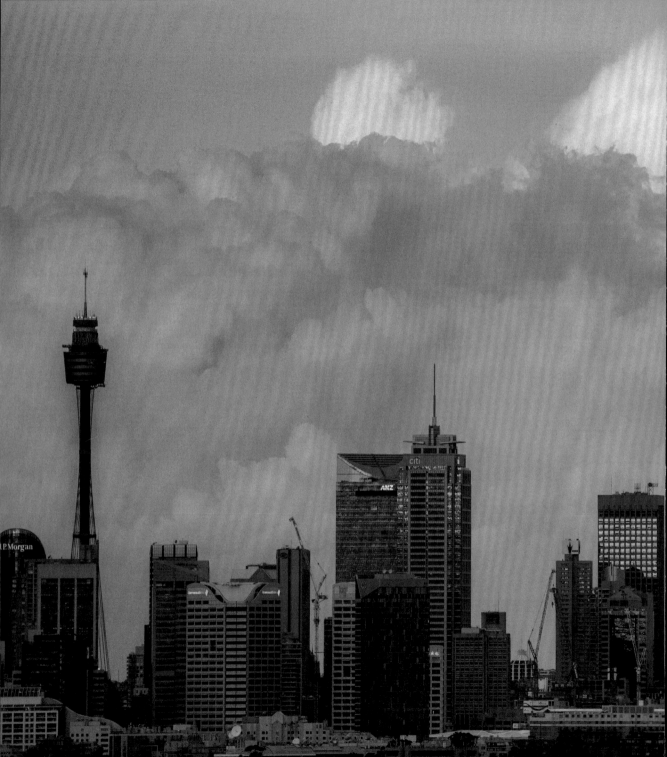

第 6 章

日出黎明

曾经有人问过我："既然夜空如此美丽，那为什么还是没有多少人加入你们呢？"其实除了需要跋山涉水去奔赴那片山海之外，整夜守候这片夜空其实也是一种煎熬，黑暗总是会给人们带来恐惧和孤独之感，而如何去克服这些障碍，就成为每一个"追星"人最初要学习的课程。

6.1　不知东方之既白

　　此时，天边开始有亮光泛起，空中的星星逐渐减少，我们都知道，黎明即将到来。很多人并不喜欢在这时进行拍摄，但天空在第一缕阳光尚未来到这片土地时，逐渐由黑暗转为幽蓝，是整个夜晚最为神奇的转变。

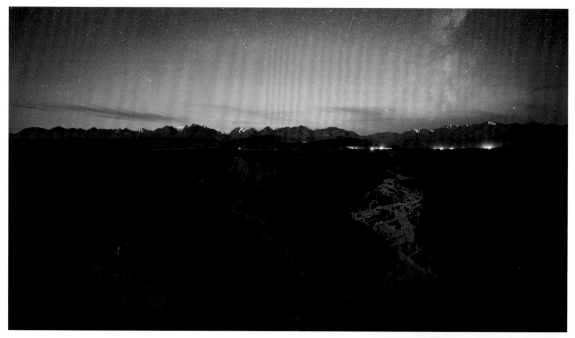

▲ 这是整个夜晚最为神奇的转变

　　天空泛起鱼肚白后，如果运气好，我们可以看到太阳施的"魔法"——火烧云和日照金山。

　　今年 6 月，我们在新疆的安集海大峡谷等待星空。时间来到凌晨 5 点 50 分左右，太阳约在地平线下 8° 的位置，山峰已经被照亮，天空中的云彩也被逐渐染成红色，并且在第一次火烧云褪去之后，于 6 点 33 分左右太阳再次映红了天空。当阳光终于照到山头时，天空逐渐阴了下来。仿佛一切都是安排好了般，天空的这场盛大的演出终归沉寂。

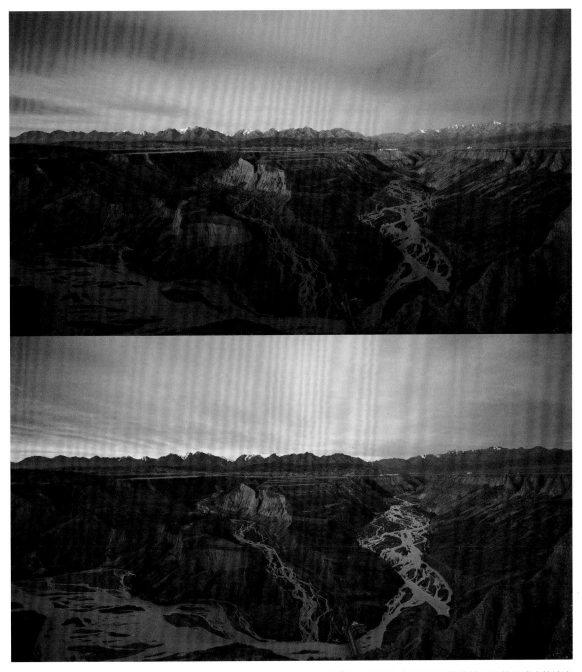

▲ 40 多分钟内的两次火烧云是天空为我呈现的最盛大的演出

日出时刻就是有这样的魅力，给人以浴火重生、充满力量的感觉。不同于夜晚的那种宁静幽远，它是张扬而奔放的。太阳已经燃烧了数十亿年，也许对于整个宇宙来说，太阳的存在可以忽略不计，但对于地球上的生命来说，它至关重要。我追寻过日出时刻太阳的踪影，领略过它的热情。

星空摄影　贴士

在天空彻底变亮之前，其实有很多不同的时段，这些时刻大致分为太阳在地平线以下18°～12°时的天文曙暮光，太阳在地平线以下12°～6°时的航海曙暮光，以及太阳在地平线以下6°～0°时的民用曙暮光。各曙暮光阶段的开始，标志着彻底的暗夜正式结束。

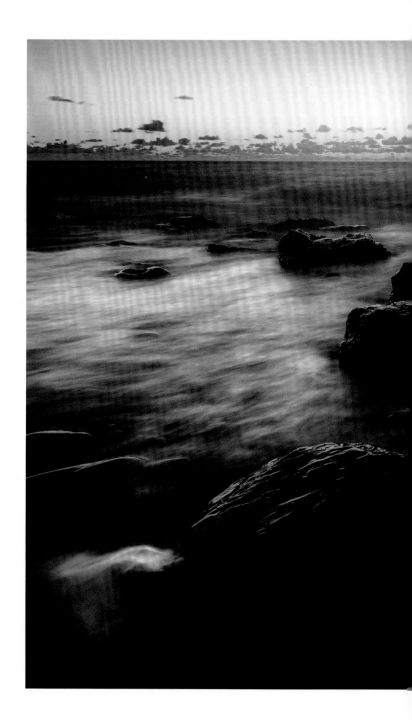

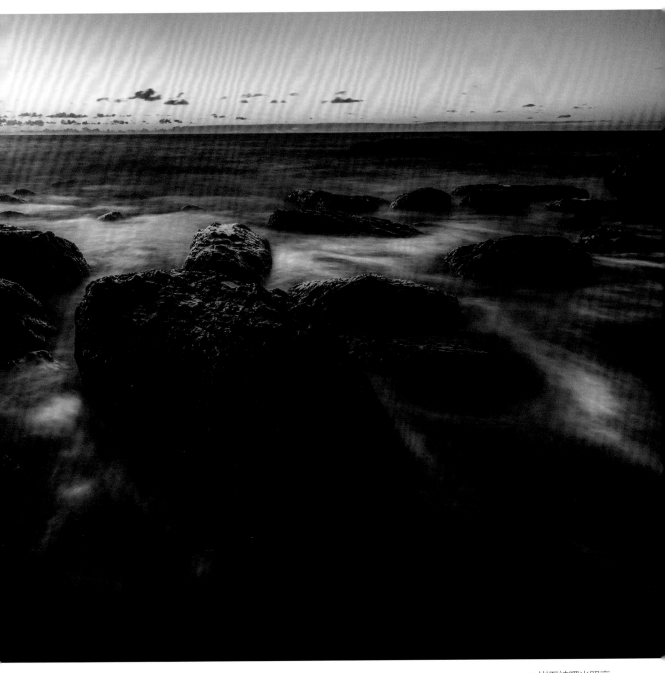

▲ 岩石被曙光照亮

我曾在海上窥见太阳从地平线一跃而出闪亮登场的身影。一轮红日毫不掩饰对这个世界的期待，透过风力发电机叶片缓慢转动的间隙，向我招手示意。

贴士

拍摄日出首先需要选择合适的地点，地势高、无遮挡的山顶或者开阔的海边都是不错的选择。焦段的选择比较灵活，广角或者长焦均可。此外，还应根据拍摄题材设置不同的参数，并在拍摄前使用辅助 App 确定日出位置，以进行构图。

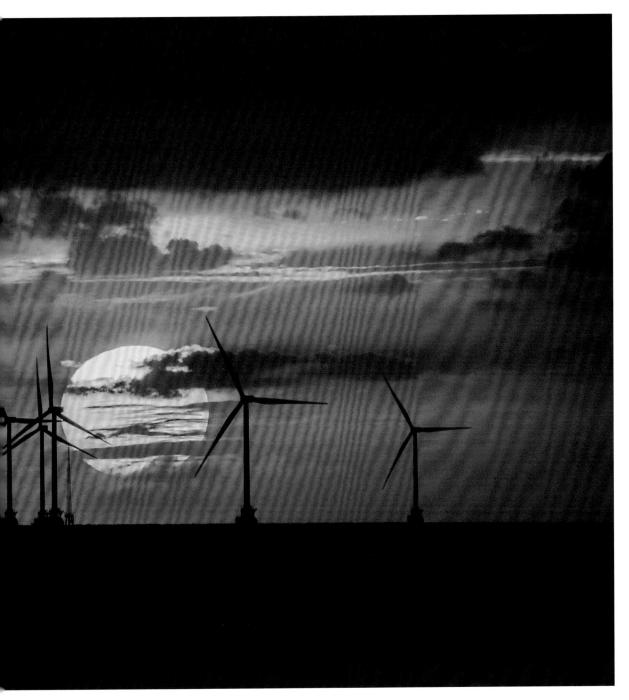

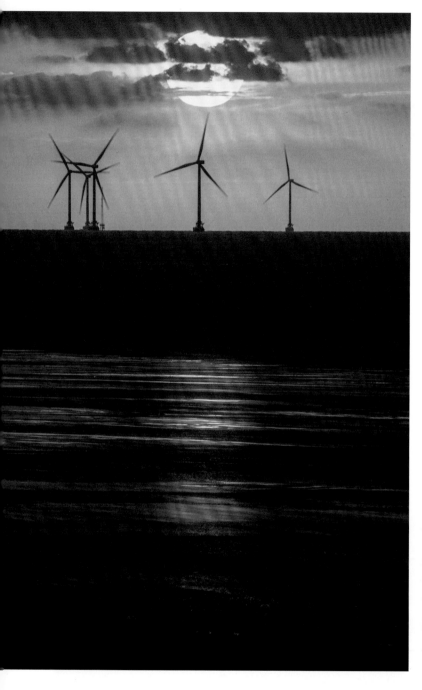

▲ 海边日出

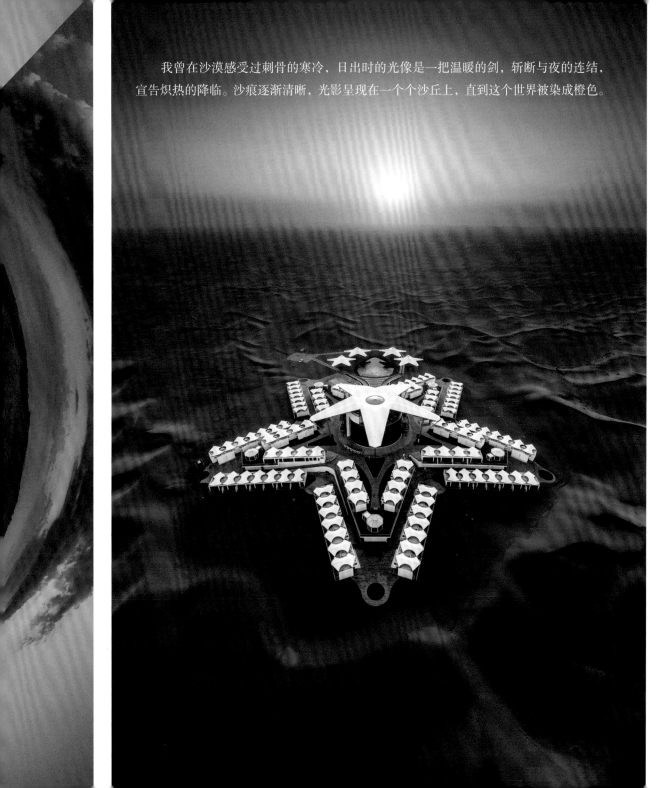

我曾在沙漠感受过刺骨的寒冷，日出时的光像是一把温暖的剑，斩断与夜的连结，宣告炽热的降临。沙痕逐渐清晰，光影呈现在一个个沙丘上，直到这个世界被染成橙色。

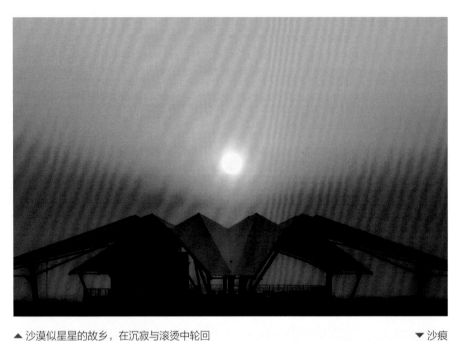

▲ 沙漠似星星的故乡，在沉寂与滚烫中轮回

▼ 沙痕

我曾在山间寻觅过太阳的足迹，凝结的露水和消散的雾气都是最好的见面礼，天空开始呈现出它的颜色。光勾勒出山川的轮廓，投射在广袤的大地上，此刻荒野上盛开的每一朵野花，都是它的"子民"。

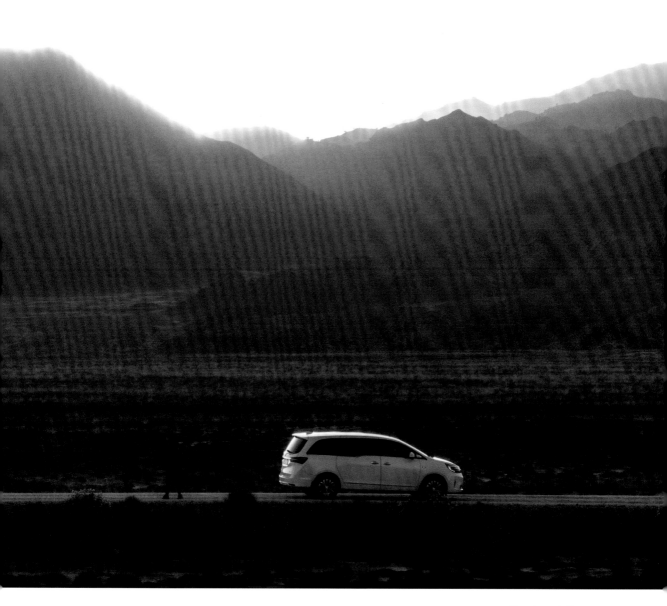

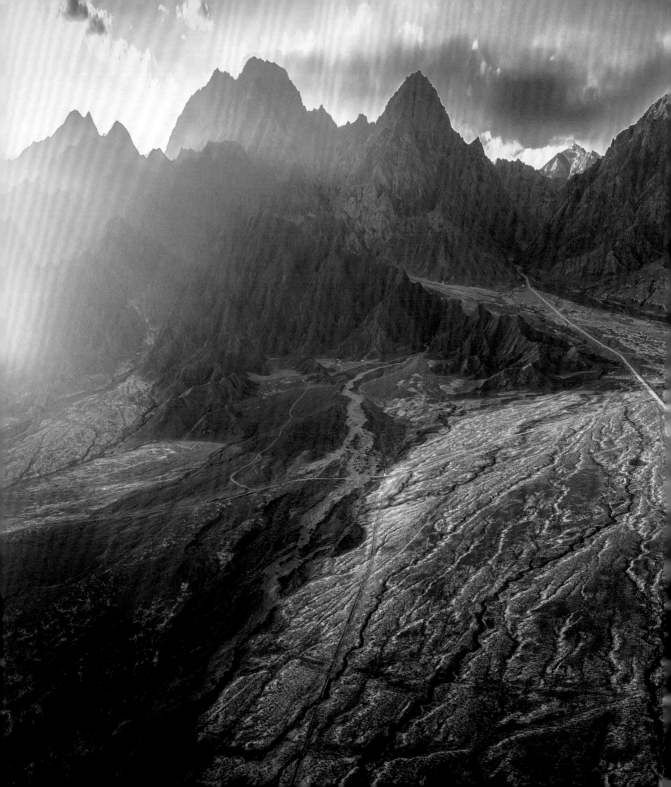

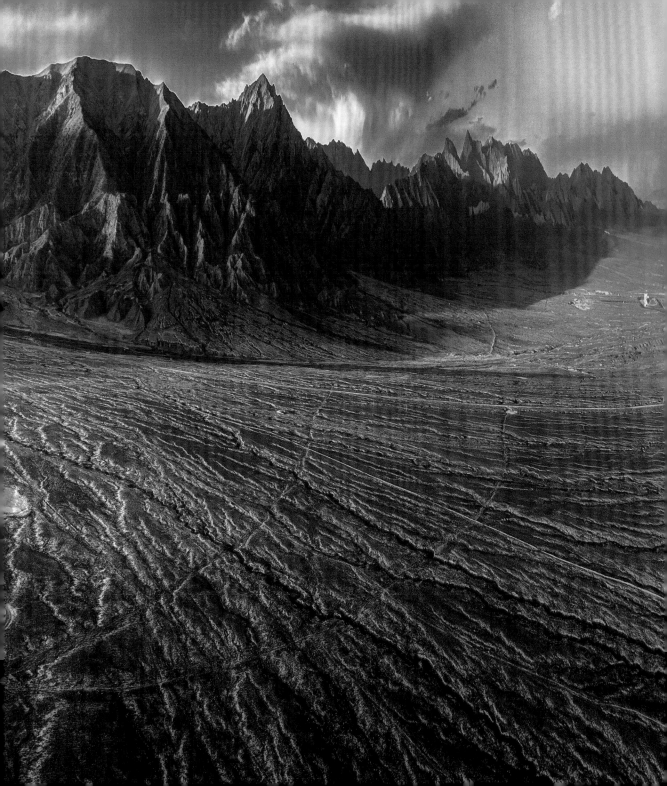

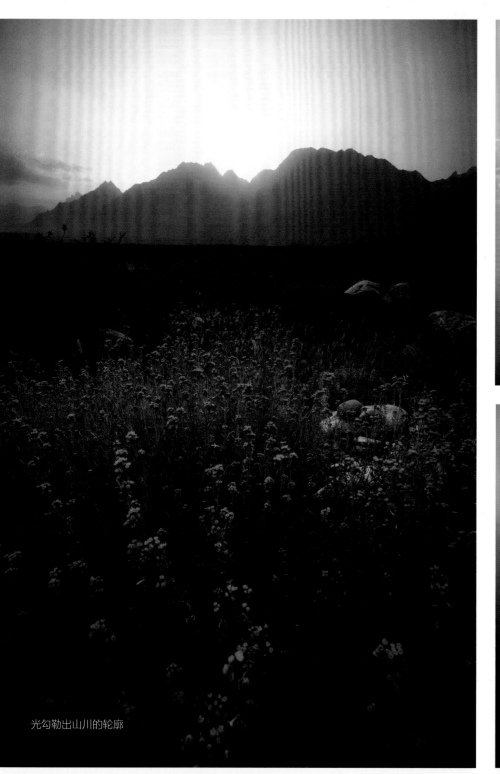
光勾勒出山川的轮廓

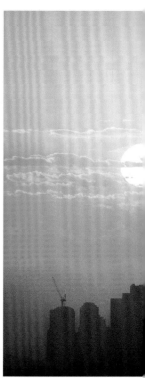

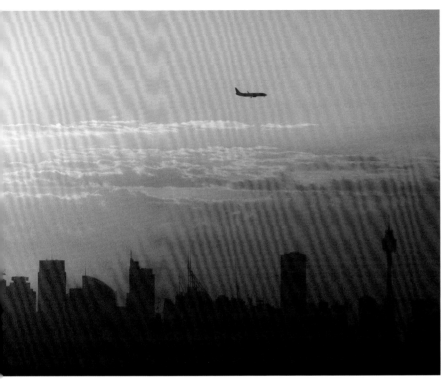

我也曾在褪去夜色的城市看到过天边越来越强烈的金光，每一面玻璃幕墙都像是蒙上了一层滤镜。飞机从城市上空飞过，云在雾气氤氲的海洋上空翻滚，你永远可以相信光的力量。

◀飞机从城市上空飞过

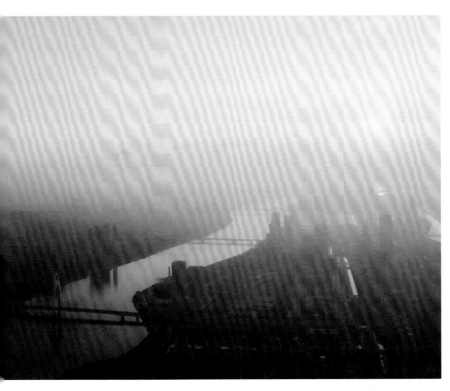

◀广州塔被笼罩在一片阳光中

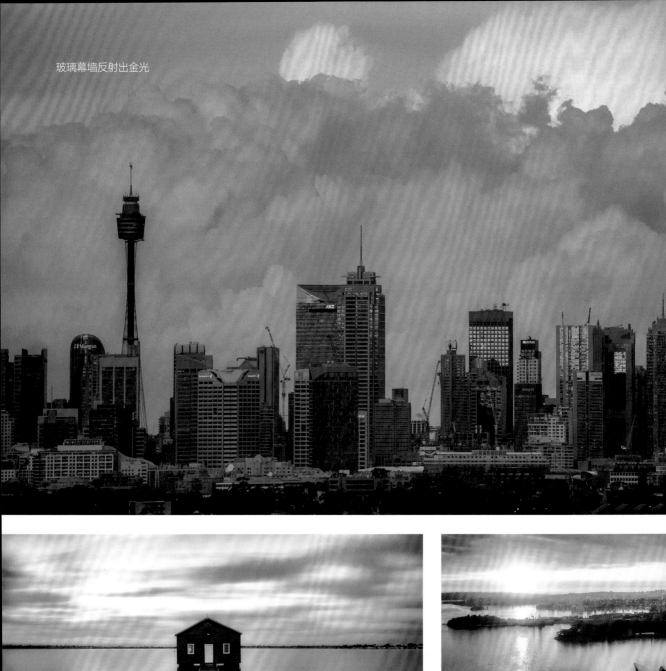

玻璃幕墙反射出金光

朝霞与平静水面上的蓝色小屋

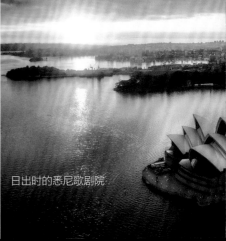

日出时的悉尼歌剧院

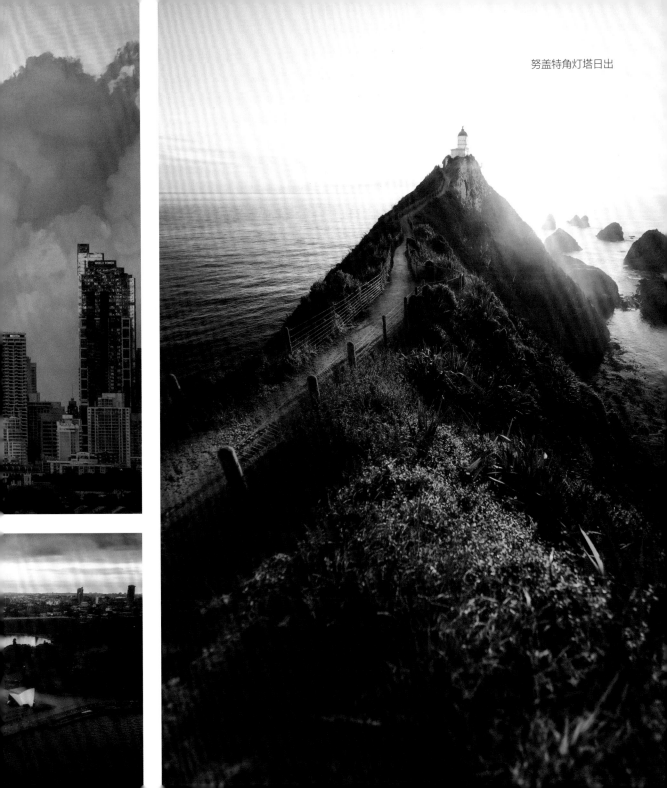

努盖特角灯塔日出

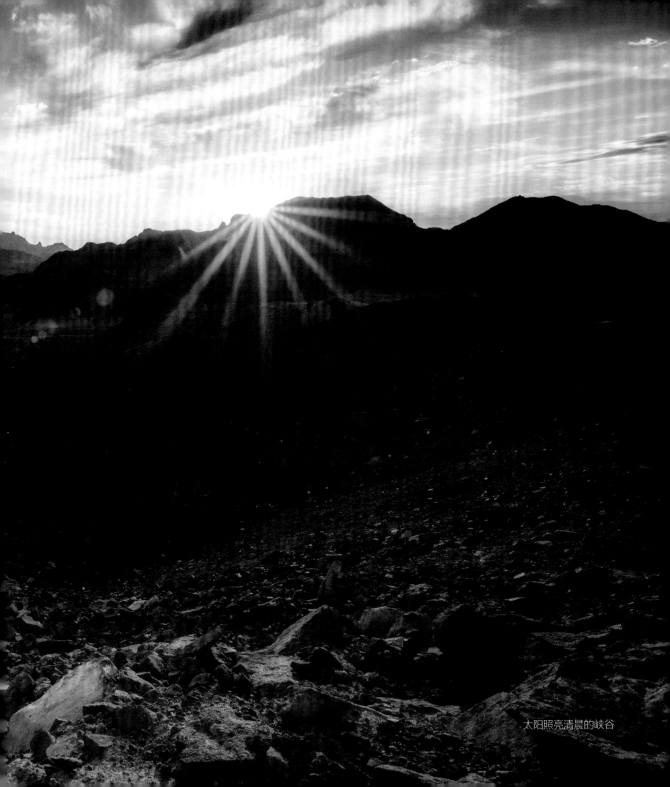

太阳照亮清晨的峡谷

6.2　我们是一群昼伏夜出的人

好了，太阳已经从天边升起，我们的拍摄也接近尾声了。

"不知道我们下一次一起出来拍照是什么时候。"

"咱们都是有工作的人，不一定啥时候能凑到一起。"

"但有相同爱好的人一定能在不久的将来再次相遇。"

▼ 愿与你一起探索宇宙的轮廓

"那就说好了。"

在整理拍摄物品的时候，我们如是在这里约定着下一次的拍摄。

希望在不远的将来，有这么一群人，其中有你也有我，我们不需要去到千山万水之外，就在城市的不远处，一起观测没有光污染的夜空。篝火边，树林下，我们哼着熟悉的旋律，看着这片熟悉的星空。

此时，我能想到的，是林徽因的那句诗："什么时候，又是什么时候，心，才能懂得，这时间的距离，山河的年岁。"那就以这句诗作为全书的结尾吧。

▼ 在古老的岩穴中，窥见愈演愈烈的炽热

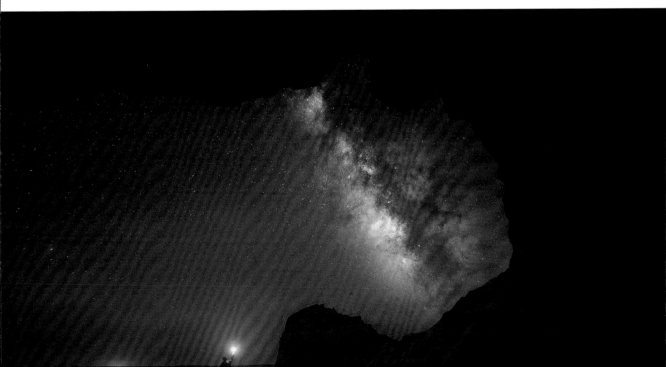

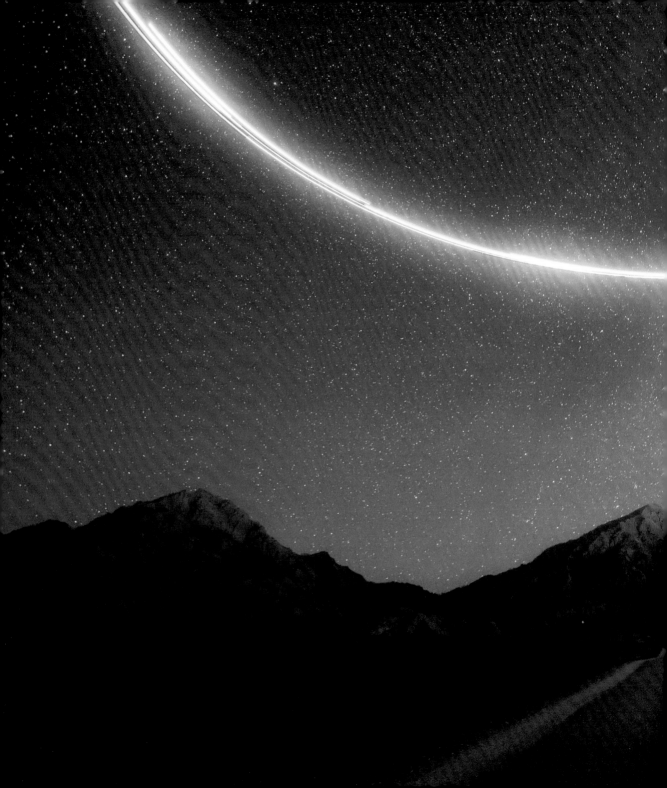

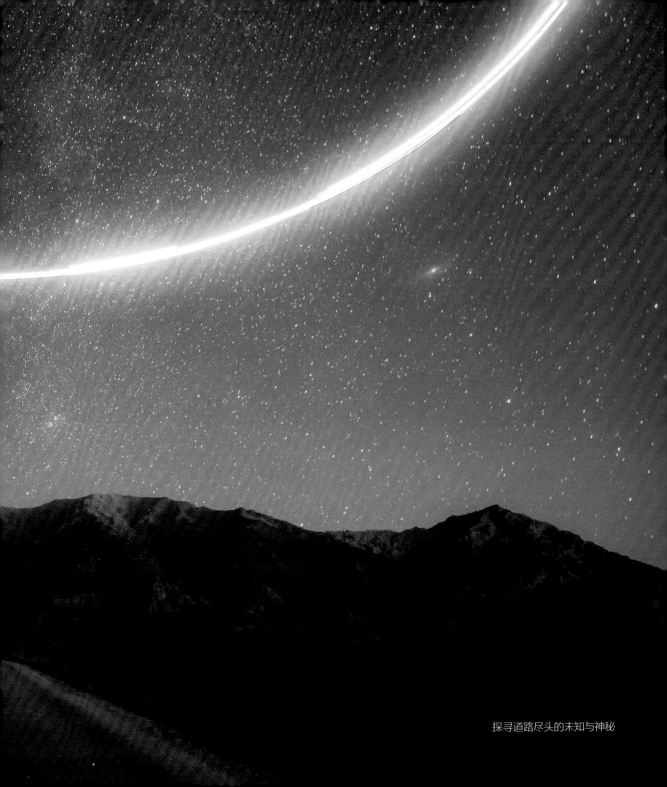

探寻道路尽头的未知与神秘

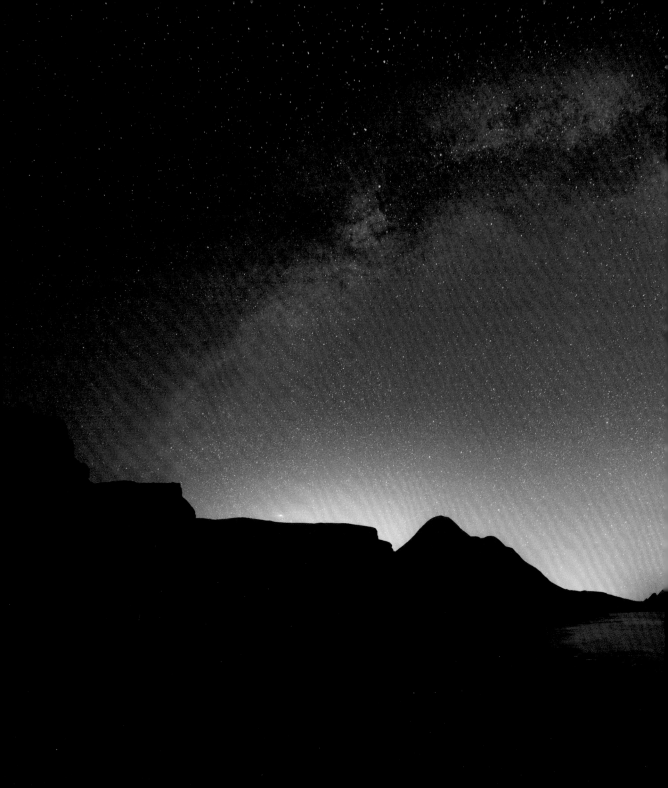

夕阳跌进迢迢星野，人间忽晚，山河已秋

M31 仙女星系，距离地球约 254 万光年

▲ 愿你保持好奇，不忘初心，头顶那片广袤的星空，总会伴你而行